I

講透畫裡畫外的動人故事

有故事的

中國美術欣賞課

馬菁菁——著

○○○
原點

目錄

序言　004

第一章　見字

第二章　現場

序言

其實這本書在我心中有另外一個名字——《未盡之言》。

之前出版的《山山水水聊聊畫畫》系列從魏晉兩宋聊到元明清，基本覆蓋了中國歷史上所有重要的畫家及畫派，但受篇幅限制，不免仍有遺珠。

前人漫長的歷史留給後世子孫一堆抓耳撓腮的問題。有再也達不到的工藝，有不知從哪個星球穿越到地球渡個劫拔腿就走的神祕藝術家，還有讀不完的畫作與畫史。你剛剛覺得搞清楚了一個問題，立即會發現這只是冰山一角，更多的未知正得意揚揚地朝你揮手。如安伯托・艾可（Umberto Eco）所說：「所有你未讀到的書，都比已讀過的有價值。」

追尋未知價值的過程就好像是玩一場遊戲，只不過老祖宗留下的這場遊戲，我們可能要玩一輩子。

走過千山萬水，過去即故鄉。

壁畫。無論是莫高窟還是神祕的地宮，都是世上最孤獨的博物館，佇立在西北荒原之上。展子虔的春蠶吐絲、閻立本的外國人打樣、吳道子的鐵線描……歷代繪畫最高水準在這裡都有最真實的表現，無數藝術家在此辛勤勞作一生，與熱鬧的人世遠隔千里，卻又一同野蠻生長。每一個洞窟都是一群手藝高超匠人的工作室，雖不同於梵蒂岡拉斐爾畫室那般氣派輝煌，卻也裝飾著無數無名傑作。這裡是老天爺留給世人一條時光隧道，以千年之姿迎接眾生。

書法。所有中國古代藝術家的啟蒙。早在元代，趙孟頫便已在紙上明明白白地寫下了七個大字：須知書畫本來同。在中國古代，書法和繪畫以一種「雞生蛋」還是「蛋生雞」的奇妙關係互為補充，和諧共生了幾千年。畫字，寫畫，才是中國藝術正確的打開方式。

現存書法作品中最有意思的莫過於「手帖」。《平復帖》為何被稱為「墨

皇」？陸機到底是哪路神仙？我們把一個西晉人的日記當寶貝，後人讀前人，是在讀歷史。我相信，大多數人起初看不懂《祭侄文稿》的書法之美。一場安史之亂，顏家滿門忠烈，血灑戰場。這一場禍事令向來以字體骨骼端正著稱的顏真卿方寸大亂，當時景，當時情，透過一張薄紙，傾瀉而來。悲劇才能造就最偉大的藝術。鄭板橋說：「一枝一葉總關情。」其實就是一筆一畫總關情。書法當然不是抽象難懂，一本正經，只能擺在廟堂之上的供品，而是活生生有血有肉的歷史、人物、行為之總和。作者將自己的私人信件甚至日記公之於眾，時過境遷，成為藝術。書法講究的「骨氣」、「力透紙背」，說白了，是在講人，在講情。

字寫得漂亮至極，人能壞到哪兒去？你看宋徽宗，完全叫人恨不起來。

我的前兩本書以繪畫為主，挑選了歷朝歷代最有代表性、最具變革性的畫家及其畫作，為的是呈現清晰的脈絡，打個底，吃飽了再喝美酒。書中選到的每一幅畫，都是即便滄海桑田也不可能被遺忘的瑰寶，是我暗藏私心的小名錄。我永遠記得那年展覽，《清明上河圖》前人頭攢動，自己卻站在空無一人的《遊春圖》前目瞪口呆；永遠記得走過《千里江山圖》時，努力將畫上每個細節都印刻在腦子裡的感受。那種感受就像是回到了小時候，後腦勺是清涼的，不再混沌。我被古代藝術照亮了。

喜歡《清明上河圖》的朋友們，抱歉了，本書並未收錄這幅畫。

審美這東西實在是很私人的事，說不清道不明。本書的所有作品，冠以國寶稱謂，自然當之無愧。可在我心裡，它們更像是「我的國寶」，讓我動心。佛說「一剎那」為一念，0.018 秒，約莫那正是我動心的時間。

它們是黑夜中的星星，在我唱著「一閃一閃亮晶晶」，為之傾倒之時，已走過了千年。願這一閃一閃的星星，也能讓你動心。前方高能預警，國寶來了！

引以為流觴曲水

列坐其次雖無絲竹管弦

盛一觴一詠亦足以暢敘幽情

是日也天朗氣清惠風和暢仰

觀宇宙之大俯察品類之盛

所以遊目騁懷足以極視聽之

娛信可樂也夫人之相與俯仰

第一章

見字

盛一觴一詠亦

足以暢叙幽情

是日也天朗

氣清惠

觀宇宙之大俯察

之品類之盛

所以遊目騁懷足以

延綿千年的筵席

天下第一行書

蘭亭集序

王羲之

賞析重點

◌ 將自然之美、人格之美融入書法

◌ 文章辭藻優美、行雲流水，用筆出神入化，個性揮灑自然

◌ 將書法從楷書、章草徹底帶入了行書世界

於所遇蹔得於己快然自足不
知老之將至及其所之既惓情
隨事遷感慨係之矣向之所
欣俛仰之間以為陳迹猶不
能不以之興懷況修短隨化終
期於盡古人云死生亦大矣豈
不痛哉每攬昔人興感之由
若合一契未嘗不臨文嗟悼不
能喻之於懷固知一死生為虛
誕齊彭殤為妄作後之視今
亦由今之視昔悲夫故列
敘時人錄其所述雖世殊事
異所以興懷其致一也後之攬
者亦將有感於斯文

《蘭亭集序》
唐　馮承素摹
24.5×69.9 cm
紙本行書
北京故宮博物院

永和九年歲在癸丑暮春之初會
于會稽山陰之蘭亭脩禊事
也羣賢畢至少長咸集此地
有峻領茂林脩竹又有清流激
湍暎帶左右引以為流觴曲水
列坐其次雖無絲竹管弦之
盛一觴一詠亦足以暢敘幽情
是日也天朗氣清惠風和暢仰
觀宇宙之大俯察品類之盛
所以遊目騁懷足以極視聽之
娛信可樂也夫人之相與俯仰
一世或取諸懷抱悟言一室之內

永和九年，歲在癸丑，暮春之初，會于會稽山陰之蘭亭，脩禊事也。群賢畢至，少長咸集。

《蘭亭集序》局部

永和九年歲在癸丑暮春之初會于會稽山陰之蘭亭脩禊事也羣賢畢至少長咸集此地

·壹·

永和九年的
蘭亭聚會

　　幾千年來，能在沒有一本真跡存世的情況下，依然笑傲群雄的書法家，只有「書聖」王羲之了。後世只能從史書文字及摹本中一窺「天下第一行書」《蘭亭集序》的文采，但這份風流也許遠不及王羲之本人的萬分之一。他究竟有怎樣的魔力，足以讓後世崇拜了近兩千年？

　　東晉永和九年（西元三五三年），王羲之在會稽蘭亭組織了一場聚會。古代傳統，農曆三月初三為上巳節，一般要在水邊舉行祛除疾病和不祥之物的祭祀活動，行「修禊事也」。此次參加活動的皆是東晉名流、頂尖人物，包括司徒謝安、辭賦家孫綽、矜豪傲物的謝萬、備受尊崇的高僧支道林，以及王羲之的兒子王獻之、王凝之、王渙之、王玄之，共四十一人。

　　魏晉時代是中國歷史上最自由、火熱生命積聚最多的熱血時代。不管誰做皇帝，天下都是大名士的天下，上層門閥世家是社會的中堅力量。司馬昭篡權之時，還得找隱居的「竹林七賢」來背書，以此獲得天下人的認可。但是，想成為大名士，出身高貴只是入門條件，「人物品藻」才是最重要的評判標準。總之，出身、才華、人品，哪樣差都不行。王羲之有這樣的號召力，能將天下第一流的人物聚集在此，此次蘭亭集會確實是一場頂級的「極樂之宴」。

　　東晉一向有「一馬一王」之說。「王與馬，共天下」講述的就是王羲之的父親王曠以及他的兄弟王導、王敦輔佐司馬睿過江建功立業。可以說，沒有王

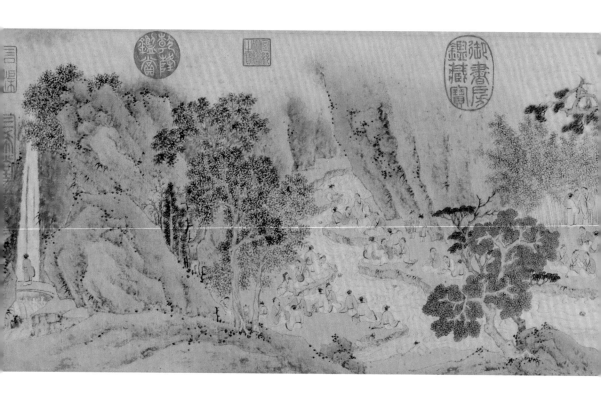

家，也就沒有司馬家的東晉王朝。王羲之出身於這樣高貴的家庭，父親、叔父皆是書法家，據說王羲之母親的親姐姐是名滿天下的衛夫人，也是王羲之的書法老師。

衛夫人同樣出身書法世家，師從楷書鼻祖鍾繇。唐代張彥遠《法書要錄·傳授筆法人名》記載：「蔡邕受於神人，而傳與崔瑗及女文姬，文姬傳之鍾繇，鍾繇傳之衛夫人，衛夫人傳之王羲之，王羲之傳之王獻之。」蔡邕著有《筆論》，他的徒孫衛夫人著有《筆陣圖》。有天賦又痴迷的書法家大多數時候能在多年的書法浸淫中找到精妙之所在，於是衛夫人就讓王羲之感受筆力中的一點，其實這不是簡單的一點，而是大石壓下來的那一瞬間，將心中之氣伸到大自然的萬事萬物之中。

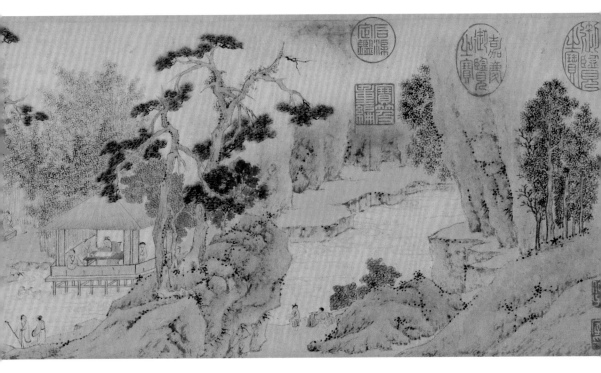

《蘭亭序》
明　祝允明
26.7×416 cm
紙本設色
北京故宮博物院

除了勤奮練習，個性與生命的感悟才是書法的要訣。王羲之在家中學習，所長進的不只是書法，更是士大夫的「人物品藻」。所以，衛夫人去世，王羲之悲痛萬分，用衛夫人教導之行楷寫下了《姨母帖》悼念，頓首！頓首！

《蘭亭序》局部

· 貳 ·
東晉名流的
才華無限俱樂部

　　時局動亂，風氣自由，老莊思想中的清談和玄學充斥整個魏晉時代。大名士聚集在一起清談，見的是學識和人品，經常有種打擂台般的遊戲感，高下立判。所以，王羲之聚集了東晉最有才華的人，當然不僅是吃吃喝喝。

　　身處春天的茂林中，王羲之心情大好。大家圍坐在溪邊，把酒杯放在彎彎曲曲的溪流之上，酒杯漂到誰邊上，誰便喝一杯，還要作詩文贊頌。晉人之美在於自然天真，山林懷抱之中，一杯酒、一首詩，足以讓人感受宇宙之開懷，一個有趣的靈魂應是如此。更何況，這蘭亭集會裡，個個都是有趣的靈魂。

　　王家與謝家是東晉兩大豪門，家世相當，謝安與王羲之應該是 Soulmate（知己）吧。《世說新語》記載：「王右軍與謝太傅共登冶城。謝悠然遠想，有高世之志。王謂謝曰：『夏禹勤王，手足胼胝；文王旰食，日不暇給。今四郊多壘，宜人人自效。而虛談廢務，浮文妨要，恐非當今所宜。』謝答曰：『秦任商鞅，二世而亡，豈清言致患邪？』」王羲之感慨世間多戰亂，清談誤國啊！謝安隨手舉了一個例子，說商鞅累成那個樣子，秦還是歷經兩代就亡國了，這關清談什麼事啊？這一回合，謝安勝。

　　王羲之的朋友裡，不僅有謝安這樣的世家，也有支道林這樣出身一般、全靠才華躋身名士之流的僧人。王羲之一生追求道教玄學，居然和一個佛教僧人關係親密，亦師亦友，很是不可思議。《世說新語》是這樣說的：「王本自有一往雋氣，殊自輕之。後孫與支共載往王許，王都領域，不與交言。須臾支

群賢畢至少長咸集此地
崇山
有崇山峻領茂林脩竹又有清流激
湍映帶左右引以為流觴曲水
列坐其次雖無絲竹管弦之
盛一觴一詠亦足以暢敘幽情
是日也天朗氣清惠風和暢仰
觀宇宙之大俯察品類之盛
所以遊目騁懷足以極視聽之
娛信可樂也夫人之相與俯仰

《蘭亭集序》局部

此地有崇山峻嶺，茂林脩竹，又有清流激湍，映帶左右。引以流觴曲水，列坐其次。雖無絲竹管絃之盛，一觴一詠，亦足以暢敘幽情。是日也，天朗氣清，惠風和暢。仰觀宇宙之大，俯察品類之盛，所以遊目騁懷，足以極視聽之娛，信可樂也。

退……因論《莊子·逍遙遊》。支作數千言，才藻新奇，花爛映發。王遂披襟解帶，留連不能已。」王羲之剛開始根本瞧不上支道林，認為他徒有其表，見面招呼也不打，對他輕蔑之至。但是，他聽到支道林談論《莊子·逍遙遊》之後，立刻被其才華傾倒，「披襟解帶，留連不能已」。魏晉人的可貴可愛之處便在於此，超脫禮法，不在乎個人的過往出身甚至信仰，尊重個人價值與品格之美。

一群有趣卻截然不同的靈魂聚集在三月三的會稽山中，把酒言歡，共享宇宙之美。王羲之突然由高興轉至悲傷，大悲大喜，一瞬之間，「向之所欣，俯仰之間，已為陳跡，猶不能不以之興懷。況脩短隨化，終期於盡。古人云：『死生亦大矣』！豈不痛哉！」

「死生亦大矣」這一句呼喊出來，王羲之冥冥中彷彿接收到了宇宙的信號，又回應到了自然之中。老莊哲學中的虛無與佛學中的無常在這一刻完美地融合，天馬行空，慷慨激昂。那一刻，王羲之一定是有神明相助。眾人在酒醉中集結詩文，是為《蘭亭集》，王羲之寫下序文，成就了這場千古一醉。

若說書法，魏晉人已經做到了極致，因為魏晉人在做人上做到了極致。他們信奉的老莊道教是整個魏晉風骨的精神食糧，信奉自然，在大自然中尋求養分和靈感。漢字本就妙在有形又無形，每個人都可以按照自己的理解去書寫，

《蘭亭集序》局部

夫人之相與，俯仰一世。或取諸懷抱，悟言一室之內；或因寄所托，放浪形骸之外。雖趣捨萬殊，靜躁不同，當其欣於所遇，暫得於己，快然自足，不知老之將至。及其所之既倦，情隨事遷，感慨係之矣。

——

每覽昔人興感之由，若合一契，未嘗不臨文嗟悼，不能喻之於懷。固知一死生為虛誕，齊彭殤為妄作。後之視今，亦猶今之視昔，悲夫。故列敘時人，錄其所述。雖世殊事異，所以興懷，其致一也。後之攬者，亦將有感於斯文。

娛信可樂也夫人之相與俯仰一世或取諸懷抱悟言一室之內或因寄所託放浪形骸之外雖趣舍萬殊靜躁不同當其欣於所遇暫得於己快然自足不知老之將至及其所之既惓情隨事遷感慨係之矣向之所欣俛仰之間以為陳迹猶不能不以之興懷況脩短隨化終期於盡古人云死生亦大矣豈不痛哉每攬昔人興感之由

《蘭亭序》局部

就像衛夫人教導王羲之感受石頭下墜的感覺一樣。魏晉人瀟灑，筆法體勢雄渾有力、變化無窮；魏晉人深情，山水都幻化無形，融入筆尖紙上。

　　《蘭亭集序》將自然之美、人格之美融入書法，文章辭藻優美、行雲流水，用筆出神入化。王羲之將書法從楷書、章草徹底帶入了行書世界，個性揮灑自然。特別是二十幾個「之」字，沒有一筆重複，如同他眼中的自然宇宙，變化無窮，前一秒必然不同於後一秒。「仰觀宇宙之大，俯察品類之盛」，並非刻意為之，自然如此。

　　據說，酒醒之後王羲之又寫了幾十遍，卻都達不到當晚的水平。

　　天下第一行書，世間只此一件。

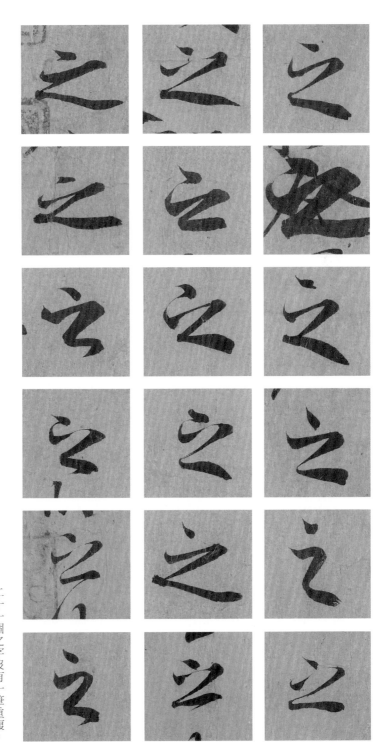

二十一個之字沒有一筆重複，
如同王羲之眼中的自然宇宙，
變化無窮⋯⋯

·叁·

蘭亭已矣

世間只留摹本

　　據唐人何延之《蘭亭記》記載，唐太宗曾痴迷王羲之書法，因而有「蕭翼賺蘭亭」的故事。《蘭亭集序》傳到王氏第七代孫智永手上時，因他是和尚，沒有兒子，所以就把《蘭亭集序》傳給了弟子辯才。唐太宗知道後，便派監察御史蕭翼盜畫。蕭翼假扮成一個窮書生，帶著王羲之和王獻之的一些雜帖拜訪辯才，同他交了朋友。兩人經常飲酒賦詩，評論二王書畫。一次酒酣耳熱之際，辯才失去警覺，終於拿出《蘭亭集序》真本，之後置於桌案之上，便不再藏起來。一天，蕭翼知道辯才外出，便潛入僧房，盜走了真跡。

　　今天的《蘭亭集序》摹本，有（唐）虞世南、（唐）褚遂良、（北宋）歐陽修以及（唐）馮承素幾個版本，其中以書法上最沒有名氣的馮承素神龍本最佳。這是因為唐太宗得到《蘭亭集序》後，命馮承素以雙鉤填墨，塗改、斷筆、賊毫，一一重現，保留了原汁原味。定武《蘭亭集序》是唯一現存的碑刻，傳為歐陽詢摹寫篆刻而成，在南宋趙希鵠《洞天清錄》中排名第一，也是最能體現魏晉風骨。

　　唐太宗臨死前曾囑託兒子高宗，要將摯愛的《蘭亭集序》一同封進昭陵陪葬。從此，世間只有摹本，真本便留給世人想像。即便只有摹本，王羲之的字也影響了後世無數書法家，如米芾、董其昌、趙孟頫等。「勝地不常，盛筵難再；蘭亭已矣，梓澤丘墟。」即便《蘭亭集序》真跡沒有丟失，也再不會有蘭亭集會了。

馮承素版

能喻之於懷固知一死生為虛誕齊彭殤為妄作後之視今亦由今之視昔悲夫故列敘時人錄其所述雖世殊事異所以興懷其致一也後之攬者亦將有感於斯文

虞世南版

能喻之於懷固知一死生為虛誕齊彭殤為妄作後之視今亦由今之視昔悲夫故列敘時人錄其所述雖世殊事異所以興懷其致一也後之攬者亦將有感於斯文

祝允明版

喻之於懷固知一死生為虛誕齊彭殤為妄作後之視今亦由今之視昔悲夫故列敘時人錄其所述雖世殊事異所以興懷其致一也後之攬者亦將有感於斯文

褚遂良版

能喻之於懷固知一死生為虛誕齊彭殤為妄作後之視今亦由今之視昔悲夫故列敘時人錄其所述雖世殊事異所以興懷其致一也後之攬者亦將有感於斯文

法帖之祖 ｜ 國寶墨皇

平復帖　陸機

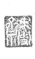

賞析重點

◗ 用紙粗糙，極難上墨，由禿筆寫就，現存最早的書法作品

◗ 字體介於隸書過渡至草書之間，名章草，是流傳有序的晉代珍品

◗ 特點為「隸出隸入」，起筆、落筆皆隸書風範，字與字間無一筆相連

◗ 九行八十四個字，體現魏晉天才少年奇絕、蒼老的才華

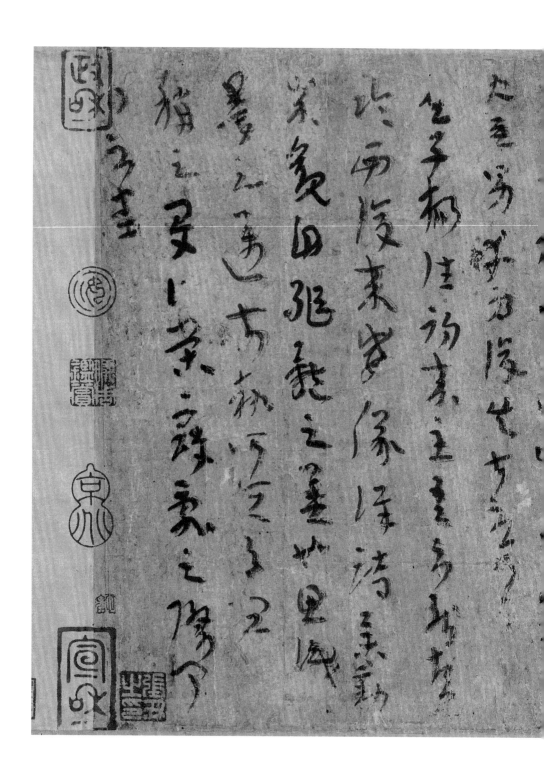

晉陸機平復帖

京內史吳郡陸機士衡書

《平復帖》
西晉　陸機
23.7 × 20.6 cm
牙色麻紙墨跡
北京故宮博物院

彥先嬴瘵，恐難平復，往屬初病，慮不止此，此已
為慶。承使唯男，幸為復失前憂耳。吳子楊往初來
主，吾不能盡。臨西復來，威儀詳跱。舉動成觀。
自軀體之美也。思識（缺）量之邁前，勢所恆有，
宜（缺）稱之。夏伯榮寇亂之際，聞問不悉。

・壹・
與書聖比肩
吳國天才少年

　　說起中國最獨特的藝術，非書法莫屬。從殷商甲骨文到如今仍在使用的漢字，幾千年不斷，這是華夏文明最有生命力的傳承和見證。漢字之美，外國人看得一頭霧水，認為難學難念，其實那既抽象又形象的間架結構，本身就是一幅韻味無窮的畫，任何一種藝術都無法與書法相媲美。物理學家說，物理定律講究優雅，愛因斯坦的公式 $E=mc^2$ 看起來最簡單，卻能解決絕大部分問題，變幻莫測，這是對優雅最好的定義。書法便是優雅的象徵，彷彿被古人施了法術，讓人著迷。

　　二十世紀三〇年代，民國時期「京城四少」之一、著名大收藏家、鑑賞家張伯駒先生在「湖北賑災書畫展覽會」上與《平復帖》相遇，一見傾心。他在《陸士衡平復帖》中寫道：「晉代真跡保存至今，為驚嘆者久之。」

　　《平復帖》被稱為「法帖之祖」、「墨皇」，位列中國九大鎮國之寶[1]，

───────

1：九大鎮國之寶出自《國家人文歷史》（原《文史參考》雜誌）的一次評選。該雜誌曾獨家邀請九位考古、文博專家，在諸多國寶之中，依類別盤點出九件鎮國之寶，分別是：一、太陽神鳥金飾（金銀器）；二、西周利簋（青銅器）；三、秦石鼓文（石刻壁畫）；四、《孫子兵法》竹簡（文獻書簡）；五、《平復帖》（書法）；六、《五牛圖》（繪畫）；七、真珠舍利寶幢（工藝品）；八、定窯孩兒枕（陶瓷）；九、瀆山大玉海（玉器）。

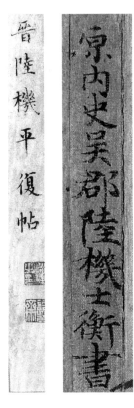

宋徽宗題字

也是現存最早的書法作品，是中國歷史上第一件流傳有序的晉代珍品。「流傳有序」是證明一件作品高貴身世的「族譜」，題跋、印章為後世瞭解它們增添了更多資料和佐證。

從《平復帖》右邊看起，最顯眼的莫過於宋徽宗用瘦金體所題的「晉陸機平復帖」，下鈐「雙龍小印」，並有「宣和」、「政和」二印。

這說明宋徽宗主持編纂的《宣和畫譜》收藏過《平復帖》，並且「平復帖」這個名字，是由宋徽宗所起；左邊還有一行小楷，「原內史吳郡陸機士衡書」。經考證，此處缺了兩個字，完整應為「晉平原內史吳郡陸機士衡書」。這是本法帖的第一個重要線索：作者是

雙龍小印

宣龢

政和

宣和

晉朝內使，原屬三國東吳，現屬吳郡的陸機，士衡是他的字。

「平復」二字取帖中之字，經啟功先生研究，全帖釋文如下：

> 彥先羸瘵，恐難平復，往屬初病，慮不止此，此已為慶。承使唯男，幸為復失前憂耳。吳子楊往初來主，吾不能盡。臨西復來，威儀詳跱。舉動成觀，自軀體之美也。思識（缺字）量之邁前，勢所恆有，宜（缺字）稱之。夏伯榮寇亂之際，聞問不悉。

西晉距今已一千七百多年，是中國書法最輝煌的時代，著名「網紅」書法家王羲之便是晉人。而陸機卻不為人熟知，只這一幅法帖流傳於世，與王羲之相比，其實毫不遜色。

陸機出生於三國中的吳國，祖父是孫吳丞相陸遜，陸機與弟弟陸雲一同被形容為「少有奇才，文章冠世」、「太康之英」。可惜陸機二十歲時剛在吳國出仕，孫皓便將吳國拱手相讓給司馬家。晉朝時愛惜人才，像陸機這樣從小名滿天下的東吳大學問家，一定會被重用。但是，在那個時代，名節比命重要，連皇帝都會在意史官怎麼寫自己。魏晉之所以能成為書法的黃金時代，也正因這種魏晉風度，在書法上也講究「風骨之韻」。撐起魏晉風骨的這些大名士，個個字如其人，每個字都是靠一生的行踐甚至是掉腦袋才寫出來的。最終，陸機放棄了大好前程，在家隱居。

魏晉名士分三派，一派是「竹林派」，山濤、阮籍、嵇康等「竹林七賢」，雖出身世家，但不滿朝局，遂遠離廟堂政治，放浪形骸，最終還是難逃被司馬氏迫害的厄運。山濤妥協入仕，嵇康幾人寧死不屈，一曲「廣陵絕唱」成為幾千年來中國文人的精神偶像。一派是「正始名士」，算是魏晉名士鼻祖，因為生活在司馬昭、司馬師時代，下場也不太好。最後一派是「中朝名士」，是最小的一輩，為朝之重臣。這時晉已統一全國，司馬炎也沒有父輩那麼暴力，喜歡議論朝政的名士們日子才好過起來。

十年後，陸機並未直接去晉朝求官，而是找到了在晉朝最受人愛戴的張華，靠他的背書進入了權力階層。其實，張華是當年幫助晉帝司馬炎滅吳的主力，所以陸機的做法一直為後人詬病。有人說他此舉太心機，有本事就隱一輩子，眼紅功名利祿，為什麼不直截了當，非要假借他人之手？再加上他頂著天才少年之名，瞧不慣他的人，洛陽比比皆是。

《世說新語》是這樣述說陸機初到洛陽的日子的：

盧志於眾坐，問陸士衡：「陸遜、陸抗是君何物？」答曰：「如卿於盧毓、盧珽。」士龍失色，既出戶，謂兄曰：「何至如此？彼容不相知也。」士衡正色曰：「我父、祖名播海內，寧有不知？鬼子敢爾！」議者疑二陸優劣，謝公以此定之。

這位挑釁陸機的，便是當權大紅人盧志，類似於村裡來新人了，趕緊當眾欺負欺負他：「陸遜、陸抗是你什麼人？」陸機說：「跟你和盧毓、盧珽的關係一樣啊。」陸機的弟弟陸士龍覺得有點兒尷尬，便勸他哥哥：「何必呢，何必呢。」陸機說：「咱家是東吳四大家族之一，咱父親、祖父名播海內，他會不知道？龜兒子。」從此，後人就憑這件事來評判陸氏兄弟二人的品行優劣。

陸機的驕傲可見一斑。他在做詩文的時候也是以辭藻華麗出名，無一處不是引經據典，用腹黑的話形容就是「生怕別人不知道他有學問」。可以說，他的文采高於王羲之，雖然書法只有一幅傳世，也足以與「書聖」比肩。

　　《平復帖》是陸機在晉朝入仕之後寫給友人的一封信，信中「八卦」了彥先、吳子楊、夏伯榮三位好友的近況。

　　大體便是彥先重病，如果早先好好治療，也不至於難以痊癒，幸好還能勉強活著，還有一個兒子能繼承家業。吳子楊當初來我家拜訪時，我怠慢了他，如今再來，看著順眼多了，舉止軒昂，玉樹臨風。至於夏伯榮，因戰亂沒有任何消息。

　　《平復帖》用紙十分粗糙，極難上墨，類似於今天出土的漢紙，字由禿筆寫就，所以十分珍貴。法帖的字跡有缺失損毀，業界有很多不同說法，啟功先生的釋文最被世人認可。這幅法帖的字體完全不同於我們熟知的王羲之字體，比王羲之字體早將近幾十年，是一種我們現在極少見到的，介於漢簡隸書與之後的草書之間，是過渡轉變的特殊時期的字體，名章草。

　　先秦是篆書時代，古象形文字味道很濃，字形修長，筆畫特別多，上疏下密，飄逸大氣，青銅器上的銘文就是篆書。秦代為小篆，統一中國後小篆就成了通行的文字。兩漢以隸書為主，筆畫比篆書簡單不少，從象形文字向抽象文字轉變，四四方方，古樸大氣，工整精巧。隸書講究下筆要穩，結尾筆畫向上翹起，故稱「蠶頭燕尾」。到了三國兩晉，字體就豐富起來，大名士開始常用行書、草書。與王羲之書法最大的不同在於，《平復帖》為章草，由隸書的快捷寫法演變而來，是草書發展的萌芽階段，所以雖是草書，卻帶有隸書的影

儀徵阮氏重橅天一閣北宋石鼓文本

漢字的演進，秦代為小篆，兩漢以隸書為主，三國兩晉字體豐富多變，大名士用行書、草書。

小篆
《儀徵阮氏重橅天一閣北宋石鼓文本》
清嘉慶二年
阮元原刻初拓本

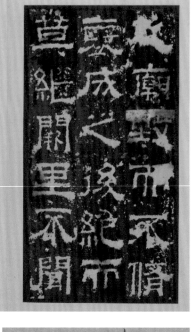

隸書
《魏孔羨碑》局部
又名《魯孔子廟碑》
曹植撰　梁鵠書
明拓本
北京故宮博物院

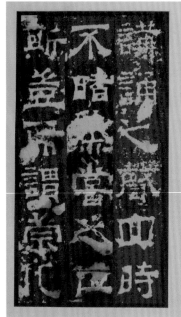

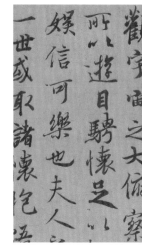

章草
《平復帖》局部

行書
《蘭亭序》馮承素摹本局部

草書
《古詩四帖》局部
唐　張旭
29.5×195.2 cm
五色彩箋紙
遼寧省博物館

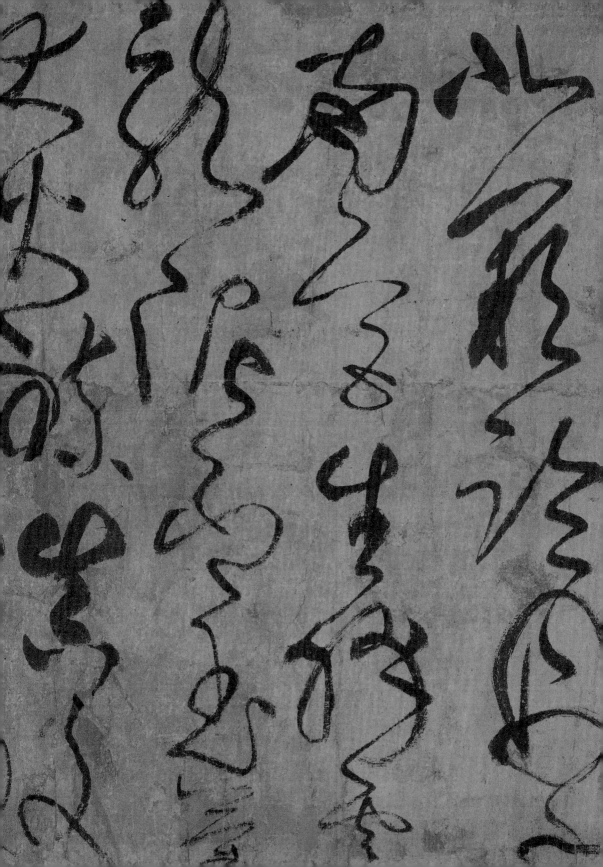

子。其最大的特點是「隸出隸入」，即起筆、落筆都是隸書風範，字與字之間是獨立的，絕沒有一筆相連。《平復帖》見證了篆書、隸書到草書轉變時期字體寫法的變化，如同甲骨文、銅器上的銘文一樣，是活生生的漢字化石。章草以一種不同的姿態，填補了中國書法史上的一處空白。

帖是古代文人寫寫日常小記錄、給友人寫信的一種文體，沒有駢文那麼講究辭藻典故，也沒有詩歌那麼浪漫大氣，有種難得的放鬆，自在隨意，最體現人的真性情。《平復帖》九行八十四個字，完完全全體現了魏晉少年天才陸機超高的書法才華——奇絕、蒼老。

《平復帖》最先吸引張伯駒老先生的，應該是滿篇撲面而來的蒼茫古意、大氣混沌，帶有濃濃古象形文字篆書、隸書的基因，又有草書的瀟灑飄逸，通篇布局率性自然，像散落天空的星辰。就拿「平復」二字來說，用筆老辣，間架結構保持著穩重的長方形，在結尾撇捺之處肆意飄逸，韻味無窮，仙氣縹緲，與此同時還保持著隸書的渾圓厚重，非常克制。古代書畫注重追求「高古」，即平淡自然，不露痕跡，就好像在花即將完全綻放時迅速收合，這才是至真至純的最高境界。

《平復帖》被北宋大書法家米芾定為「晉賢十四帖卷」之一，這是我們所知道的它第一次流落民間後首個完整清晰的收藏記錄。隨著宋朝的滅亡，《平復帖》又流落民間，直到明代才再現蹤跡。從法帖尾部的題跋和收藏印章上可以看出，後代熠熠生輝的大名家，無不對其仰首膜拜。

明董其昌寫道：

右平原真跡，有徽宗標字及宣政小璽。蓋右軍以前、元常以後，唯存此數行，為希代寶。予所題簽在辛卯春，時為庶吉士，韓宗伯方為館師，故時時得觀名跡，品第甲乙，以此為最。惜世無善摹者，予刻《戲鴻堂帖》，不復能收之耳。甲辰嘉平月朔，董其昌題。

明張丑《清河書畫舫》子集引《宣和書譜》記載：「陸機《平復帖》，作
於晉武帝初年，前王右軍《蘭亭燕集序》大約百有餘歲。今世張、鐘書法，都
非兩賢真跡，則此帖當屬最古也。」據說，張丑日日研讀，才勉強讀出十四個
字。

從跋尾的收藏印中得知，《平復帖》流傳到清代，歷經大收藏家梁清標、
安岐等人，終流傳到乾隆手裡。光緒時，轉入恭親王府，倒數第二個主人便是
「舊皇孫」溥心畬。

安儀周家珍藏

張伯駒珍藏印

京兆

安

皇十一子成親王
詒晉齋圖書印

　　再後來的故事，張伯駒老先生都一一記錄了下來。自畫展驚鴻一瞥之後，老先生念念不忘，「盧溝橋事變前一年，余在上海聞溥心畬所藏韓幹《照夜白圖》卷，為滬賈葉某買去。時宋哲元主政北京，余亟函聲述此卷文獻價值之重要，請其查詢，勿任出境。比接復函，已為葉某攜走，轉售英國。余恐《平復帖》再為滬賈盜賣，倩閱古齋韓君往商於心畬，勿再使流出國外，願讓余可收。」溥心畬開價二十萬銀圓，當時張伯駒拿不出那麼多錢，又拉著張大千去說和，溥分文不降。盧溝橋事變那一年夏天，張伯駒在火車上偶遇傅沅叔先生，得知溥心畬喪母，銀行每日提現有額度，急需現金，他便提議將《平復帖》抵押在自己這裡，借給溥心畬一筆錢應急。第二天，溥心畬回覆：四萬銀圓，賣給您了。之後，將《照夜白圖》賣到英國的骨董商白堅甫欲以二十萬銀圓求此帖轉賣給日本人，幸虧張伯駒搶了先。

　　北京淪陷後，老先生帶著夫人潘素四處逃難，流離失所，卻始終將《平復帖》帶在身邊，藏在衣被之中，整整四年。最終，《平復帖》得以留在中國，後來才有王世襄先生考證出唐代的兩枚收藏印，將收藏時間線提前了一個朝代。其後，啟功先生用一生時間考證出《平復帖》全文，解開這八十四個章草的千古之謎。

　　《陸士衡平復帖》記錄了張伯駒與《平復帖》的故事，結尾處這樣寫道：「丙申，余移居後海，年已五十有九，垂老矣。而時與昔異，乃與內子潘素商

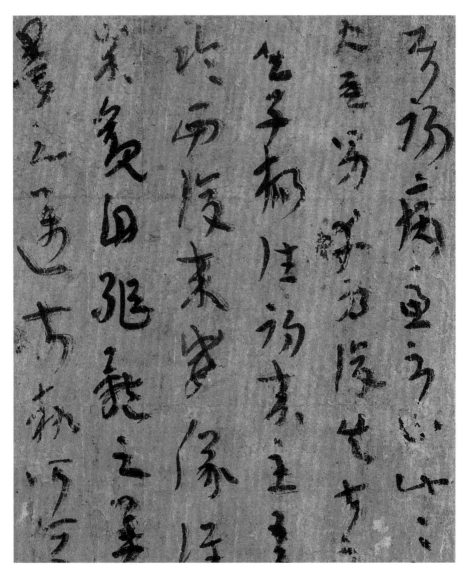

定，將此帖捐贈於國家。在昔欲阻《照夜白圖》出國而未能，此則終了夙願，
亦吾生之一大事。而沅叔先生之功，則為更不可泯沒者也。」

　　張伯駒將歷盡千難萬險、用一生守護的《平復帖》無償捐獻給了北京故宮
博物院，現在的人因此才能三生有幸得見千年文物「墨皇」之真容。

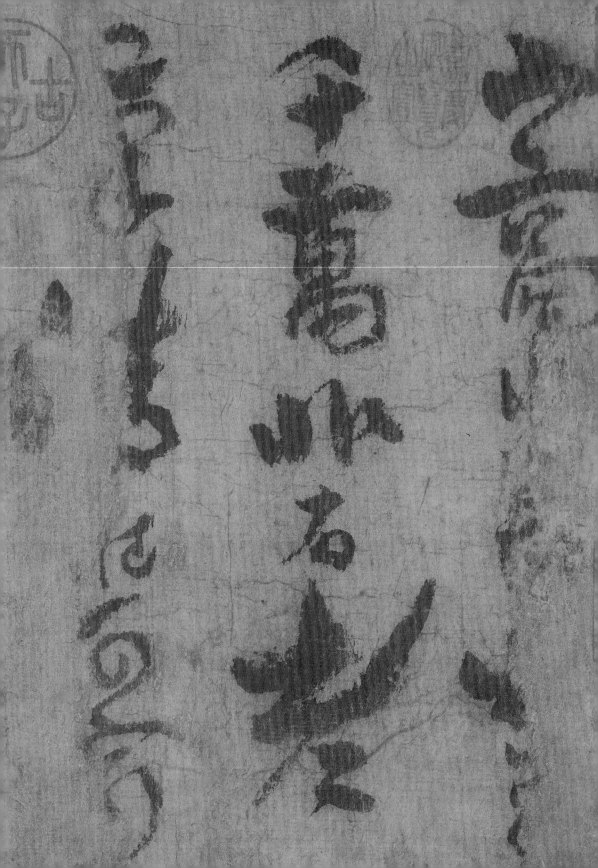

詩仙人間世

李白唯一墨跡

〇三

上陽臺帖　李白

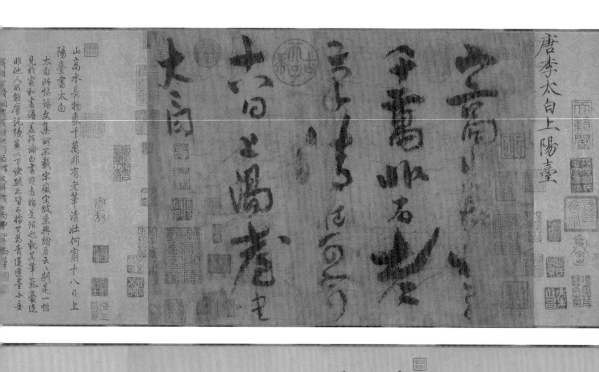

唐李太白上陽臺

山高水長物象千萬非有老筆清壯何窮十八日上
陽臺書太白

太白山帖語文集所不載宋徽宗收采襄紛云乃別一帖
見於宣和書譜盖論白書亦高摽之帖也就其筆氣豪逸
非他人所能偽託故咸留訊該第八下跋去皆可橋覽惟
明昌御府大印印於接處為青蓮邊墨千萬

唐家公子錦袍儼文采風
流六百年不見屋梁明月色
空餘翰墨化雲煙

歐陽玄觀

唐人無不能書者盖有其源沉耳當開
趙文敏公之言以謂賦詩作文及書與畫無
不用工至於名世得後則各有其品太白之
書何如長史然豪雄渾壯固不惡也杜本觀

至正丁亥正月乙卯金華王餘慶雄觀

明日東陽童椮良仲揚州弓過余金臺
坊寓合雍觀之想其飄然有凌雲之思
也嘉川危素識

豐城騷客觀于危太史家

于同里陳達氏京師寓合觀志之齋

《上陽臺帖》
唐 李白
紙本草書
28.5×38.1 cm
北京故宮博物院

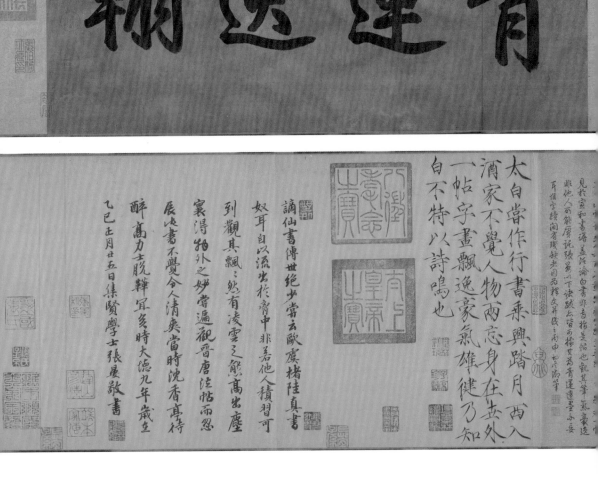

我們從小就讀李白的詩，那句「舉頭望明月，低頭思故鄉」既通俗易懂又直指人心，千年不過時。長大之後才明白，這大抵是一位詩人作詩的最高境界。後來，我們知道這位詩人愛喝酒，有著胡人血統，不畏權貴，放浪形骸，居然在大殿之上讓唐玄宗最寵愛的宦官高力士為他脫靴，頗有魏晉風度。於是，讀他的詩，更添浪漫。

開放、包容、繁榮的超級大國盛產詩人，也孕育了無數不朽篇章，但很少有詩人能像李白這樣，活成大唐的符號。人們稱他「詩仙」，因為此詩只應天上有，也因為李白篤信道教。這幅《上陽臺帖》正是其與道教的不解之緣，也是「詩仙」留在世上的唯一墨跡。

「上陽臺」並不是「登上某家陽臺」的意思。「陽臺」是一處道教宮殿的名字。陽臺宮位於今河南省濟源市城區西北三十公里處，在第一大洞天王屋山華蓋峰南麓，由陽臺宮、紫微宮、清虛宮組成。據說，此處「丹鳳朝陽」，是修仙的風水寶地，唐玄宗命司馬承禎親自選址，於西元七二四年修建而成。

熟悉清宮戲的朋友都知道，清朝皇帝比較推崇佛教，可要是往前追溯幾百年，佛教絕不是道教的對手。道教興起於魏晉，當時中國四分五裂，群雄割據，許多出身貴族家庭的大名士想報效國家卻無用武之地，「竹林七賢」便是典型。司馬氏野心勃勃要奪曹魏江山，「竹林七賢」不願同流合污，更不恥為司馬氏所用，治國才華無處發洩，鬱悶滿腹，只好用道教中的「無為」精神麻

痺自己，每天相約飲酒作樂，在竹林裡聚會，在酒醉中找到慰藉，在與大自然、宇宙的親密接觸中找到修仙之路。

唐朝時，由於皇帝自上而下的推廣，道教進入全盛時期，位列「三教之首」，楊貴妃便是以「楊太真」的道教身分被唐玄宗接回宮裡的。據說道教有長生不老的本事，深得唐朝皇帝青睞。皇帝每天可以不吃飯，但絕不能不吃丹藥。李世民因吃仙丹而變得越來越虛弱，卻並未減弱他的子孫後代對吃丹藥修仙的熱情。到了唐玄宗時代，國力最為昌盛，他唯一得不到的，就是「長生不老」，所以唐玄宗不但入了道教，還把道教上清派第十二代宗師司馬承禎請入宮中，稱呼他為「道兄」，算是認了一門親戚。

後來，便有了王屋山的陽臺宮，再後來便有了這幅貴為國寶的李白唯一手書《上陽臺帖》。

《上陽臺帖》局部

貳·
大唐盛世下的
仕途起落

　　開元十三年（西元七二五年），初出茅廬的李白與正遊歷天下的司馬承禎在江陵相遇。那時，司馬承禎博學多才、仙風道骨，二十五歲的李白更是少年英雄、才華飛揚，二人一見如故。李白青年時便潛心學道，為修煉祕術，還在戴天山隱居過一段時間，現在居然得到了被三朝皇帝尊崇的天台道長司馬承禎的讚揚，當然得意不已，於是寫下了開啟「詩仙」之路的第一篇作品──〈大鵬遇希有鳥賦並序〉。

　　余昔於江陵，見天台司馬子微，謂余有仙風道骨，可與神遊八極之表。因著〈大鵬遇希有鳥賦〉以自廣。此賦已傳於世，往往人間見之。悔其少作，未窮宏達之旨，中年棄之。及讀《晉書》，睹阮宣子〈大鵬贊〉，鄙心陋之。遂更記憶，多將舊本不同。今復存手集，豈敢傳諸作者？庶可示之子弟而已。

　　一開篇，李白就點明了人物關係：當今德高望重的道長司馬承禎誇我「仙風道骨，可與神遊八極之表」，心中飄飄然，早已與《莊子·逍遙遊》中的鯤鵬一同飛向高空，遨遊宇宙蒼穹之巔。司馬承禎還囑咐李白一定要做一番大事業，意思是，你這個年輕人與眾不同，有「仙根」，前途肯定無可限量。

　　李白得意的不只是司馬承禎對他的誇獎，更是向天下人宣告，皇帝身邊的大紅人為我背書了。這為李白將來進長安做大官搭下了一個超豪華大台階。司

馬承禎後來把李白吸收進組織，與陳子昂、盧藏用、宋之問、王適、畢構、孟浩然、王維、賀知章稱為「仙宗十友」。天台司馬都欣賞的人，明皇怎會不重用呢？

魏晉人熱衷於修道成仙，一部分原因是仕途困頓，只好專心以此尋求更高的精神境界。在古代，身為知識分子，只有做大官，施展宏圖偉略，才是應該有的前程，這跟「成仙」不矛盾。李白「好任俠，且喜縱橫」，用自己潛心多年研究的道家縱橫學說治理國家，自然成竹在胸。在他看來，完美的人生就該是功成、名遂、身退，此次出蜀，就是為此。

一場偉大的會面之後，李白繼續自己的長安之旅，司馬承禎則奉唐玄宗之命在王屋山修建道觀，即陽臺宮。這座道教宮殿後來還住過一位特殊人物，即唐玄宗的親妹妹玉真公主，她跟隨司馬承禎學道。

在唐朝，公主做道姑並不稀奇，有人會出於各種目的，以各種名目，一會兒入教，一會兒還俗，比如楊貴妃。玉真公主是唐玄宗最疼愛的妹妹，是大唐最有權勢的女人，她知人善用、廣結江湖人士，再推薦給皇帝哥哥。除了司馬承禎，這位玉真公主也是李白必須要拿下的重要人物。

大家都是道友，又有共同的朋友司馬承禎，再加上對才華的自信，李白便寫了一首詩送給玉真公主，「幾時入少室，王母應相逢」，祝她修仙得道。按理說，一切都應該完滿順遂，但李白之後又作了〈玉真公主別館苦雨贈衛尉張卿二首〉：

其一：

秋坐金張館，繁陰晝不開。

空煙迷雨色，蕭颯望中來。

翳翳昏墊苦，沉沉憂恨催。

清秋何以慰，白酒盈吾杯。

吟詠思管樂，此人已成灰。

獨酌聊自勉，誰貴經綸才。

彈劍謝公子，無魚良可哀。

　　原來，他在衛尉張卿的引薦下，終於踏進了公主殿下的私人會所——玉真公主別館。可惜，這位公主應酬太多，也有傳說公主當時跟大唐美少年王維交往密切，無暇顧及他。心高氣傲的李白便寫下這麼「怨婦」的一篇詩文，還流傳至今，當時的打擊想必是相當大了。

　　後來，玉真公主還是向唐玄宗極力舉薦了李白。李白也憑著過人的才華和不凡的氣度，風頭一時無兩，四十二歲終於官至翰林供奉。這個官並不是幫著皇帝治理天下，而是隨時隨地跟在皇帝身邊陪他玩，還得寫詩助興，為後世留一份大唐盛世的證據，這才有了〈清平調〉這樣的千古詩篇。

　　終究性格決定命運。盛寵之下，李白就徹底放飛了，詩人的瀟灑自由、桀驁不馴，絲毫不會因為在權力頂層而有所收斂。杜甫說他：「李白鬥酒詩百篇，長安市上酒家眠。天子呼來不上船，自稱臣是酒中仙。」他得罪了群臣，得罪了高力士，最後連唐玄宗都得罪了，三年後便被「賜金放還」。

　　此時，玉真公主突然請求唐玄宗廢除她的封號和一切相關特權，從此在王屋山靈都觀終老，與陽臺宮比鄰。司馬承禎此生也未與李白再相見，多年後羽化登仙。

《李白行吟圖》
南宋　梁楷
81.1 × 30.5 cm
紙本水墨
日本東京國立博物館

·叁·

山高水長不相見
道盡二十年人生路

這幅《上陽臺帖》就是李白在司馬承禎死後，參拜陽臺宮時寫下的詩文：

> 山高水長，物象千萬，非有老筆，清狀可窮。
> 十八日，上陽臺書，太白。

此時，兩位知遇貴人都不在了。短短幾行草書，道盡二十年人生路。

李白想到自己與司馬承禎一別竟此生再無相見之日，仙人已去，天人兩隔，十八日正好也是他的忌日；而面對玉真公主，李太白竟無語凝噎。

之後，宋徽宗收藏了這幅字帖，親手書「唐李太白上陽

臺」，尾跋「太白嘗作行書。乘興踏月，西入酒家，不覺人物兩忘，身在世外一帖，字畫飄逸，豪氣雄健，乃知白不特以詩鳴也」。對於這幅李白唯一存世書法的真偽，大家並未有太多疑點，因為流傳有序。宋徽宗將其收入《宣和畫譜》，後流入賈似道家藏，經歷元代張晏、明代大收藏家項元汴、清代安岐，後入清宮為乾隆皇帝收藏。每位收藏者都留下了長長的題跋以表達滔滔不絕的敬仰之情。

啟功先生認為，首先，宋距唐三四百年，以宋徽宗的功力在字跡上作假的可能性不大。其次，歷朝收藏家不至於一起看走了眼，流傳著錄清楚明白。最後，看字帖本身，有「太白」題名，字體磊落，風格與李白本人相符，字跡又非雙鈎填墨，應是真跡無誤。

賈似道印　丘壑圖書

明　項元汴收藏印六枚

天籟閣

項元汴氏審定真跡

項墨林父祕笈之印

長宜子孫

項氏子京

子孫世昌

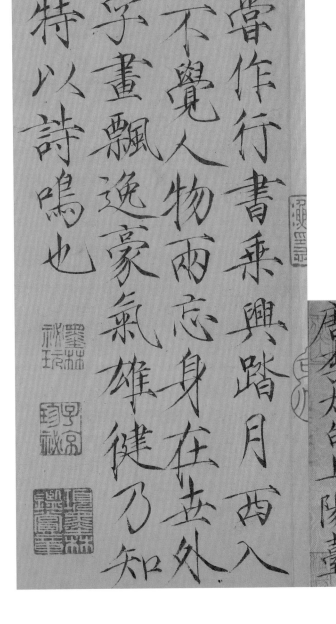

太白嘗作行書乘興踏月西入
酒家不覺人物兩忘身在地外
一帖字畫飄逸豪氣雄健乃知
白不特以詩鳴也

太白落款

安岐收藏印　朝鮮人

安岐之印

謫仙書傳世絶少嘗云歐虞褚陸真書奴耳自以流出於胷中非若他人積習可到觀其飄々然有凌雲之態高出塵寰得物外之妙嘗遍觀晉唐法帖而忽辰此書不覺令人清爽當時沈香亭待醉高力士脱韡冝乎時大德九年歲在乙巳正月廿五日集賢學士張晏敬書

張伯駒收藏之印　京兆

張伯駒珍藏印

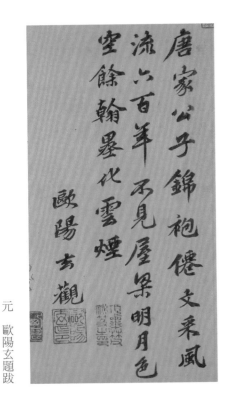

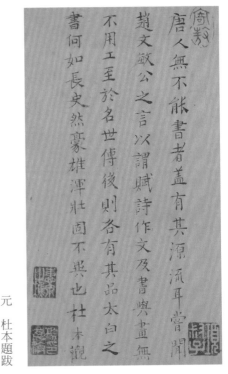

元　歐陽玄題跋

元　杜本題跋

　　這幅字帖的最後一位主人應該是民國大收藏家張伯駒老先生。一九三七年，老先生怕這幅國寶外流，以六萬銀圓購得。中華人民共和國成立後，張伯駒將這幅珍貴的手帖獻給了毛澤東。一九五八年，《上陽臺帖》收歸北京故宮博物院。

　　黃庭堅評：「及觀其稿書，大類其詩，彌使人遠想慨然。白在開元、至德間，不以能書傳，今其行、草殊不減古人。」李白劍術一流，書法有俠氣，既有魏晉風骨又慷慨浪漫，行書、草書最顯其風流，詩文風頭蓋過了絕世書法，可惜世間只有這一幅傳世，還好有詩文，為「詩仙」千古永存：

　　大鵬飛兮振八裔，中天摧兮力不濟。

　　余風激兮萬世，游扶桑兮掛石袂。

　　後人得之傳此，仲尼亡兮誰為出涕？

右魯公祭姪文藁共詩字
二百三十四字又塗抹
三十四合二百六八

書法之神

三大行書之一

祭姪文稿

顏真卿

賞析重點

◑ 顏真卿以楷書聞名，《祭姪文稿》一反常態，以行書聊表悲慟

◑ 顏體行書雖不拘禮節，用筆依然雄厚大氣，不失法度，真摯可愛

◑ 禿筆一支，墨到寫盡再蘸墨，筆筆厚重，越寫越快，連筆之處，一氣呵成

◑ 幾經塗改，「慘烈」異常，只願以最精準的用字慰藉亡靈

大蹙，賊臣不救，孤城圍逼。父陷子死，巢傾卵覆。天不悔禍，誰為荼毒。念爾遘殘，百身何贖。嗚呼哀哉！吾承天澤，移牧河關。泉明比者，再陷常山。攜爾首櫬，及茲同還。撫念摧切，震悼心顏。方俟遠日，卜爾幽宅。魂而有知，無嗟久客。嗚呼哀哉！尚饗。

《祭侄文稿》
唐 顔真卿
28.3 × 73.5 cm
麻紙本水墨
台北故宮博物院

維乾元元年歲次戊戌九月庚午朔三日壬申第十三叔銀青光祿（大）夫使持節蒲州諸軍事蒲州刺史上輕車都尉丹楊縣開國侯真卿以清酌庶羞祭於亡姪贈贊善大夫季明之靈曰惟爾挺生夙標幼德宗廟瑚璉階庭蘭玉每慰人心方期戩穀何圖逆賊間釁稱兵犯順爾父竭誠常山作郡余時受命

壹·

安史之亂中的顏氏家族

中國有三大行書：王羲之《蘭亭集序》、顏真卿《祭姪文稿》、蘇軾《寒食帖》。其中可稱為「慘烈」的，非《祭姪文稿》莫屬。乍看之下，這篇文稿連塗帶改，亂七八糟，實在與顏真卿「楷書四大家」的名號不符。這是一篇寫給親姪兒的祭文。難道只因白髮人送黑髮人，就讓顏真卿如此「失態」？

顏真卿祭的「姪」名叫顏季明，是他堂兄顏杲卿的幼子。天寶十五年（西元七五六年）安史之亂期間，顏季明隨父親鎮守常州，父子一同殉國。

「維乾元元年」是西元七五八年，為何時隔兩年才來祭奠親人？明明是父子一同殉國，為何顏真卿只祭姪兒不祭兄長？

祭於亡姪贈贊善大夫季明之靈曰：惟爾挺生，夙標幼德。宗廟瑚璉，階庭蘭玉（「方憑積善」四字塗去）。每慰人心，方期戩穀。何圖逆賊間釁，稱兵犯順。爾父竭誠（「□制」二字塗去，改寫為「被脅」，又再塗去），常山作郡。余時受命，亦在平原。仁兄愛我（「恐」字塗去），俾爾傳言。

安史之亂前，安祿山十分賞識顏杲卿，舉薦他做營田判官，代理常山太守。之後，顏杲卿察覺出安祿山有反意，便與搭檔長史袁履謙達成一致，將政務都交給他，自己稱病，不動聲色派兒子泉明暗中聯絡各方勢力，以太原尹王承業為內應，派平盧節度副使賈循謀取幽州，為抵禦安祿山做準備。顏氏家族

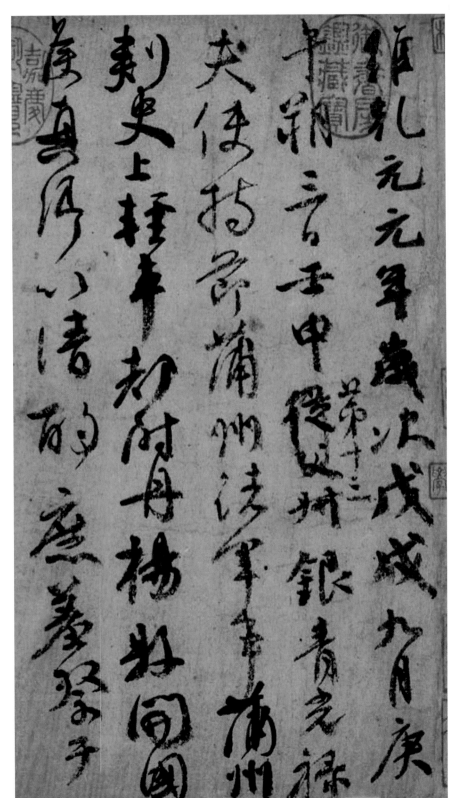

《祭侄文稿》局部

維乾元元年，歲次戊戌。九月，庚午朔，三日壬申。第十三（『從
父』二字塗去）。叔銀青光祿（『大』字脫落）夫使持節蒲州諸軍
事、蒲州刺史、上輕車都尉，丹楊縣開國侯真卿，以清酌庶羞。

……

一門儒生，看上去文弱，實則勇謀兼備。當時，顏真卿在平原任官，預先知道安史陰謀，派遣外甥盧逖到常山見顏杲卿，相約起兵，以切斷叛賊北去之路。

不久，安祿山正式起兵。顏杲卿派人帶一百多名騎兵向南奔馳，「曳柴揚塵，望者謂大軍至」，此招成功騙得賊軍張獻誠棄甲而逃，常山軍民士氣大振。顏季明此後便作為平原與常山之間的聯絡員。他是家中最聰穎的孩子，少年時就有成年人的德行，好像庭院中生長的香草和仙樹，是家族的希望。本應大展宏圖的年紀，卻被半路殺出的安祿山，攪亂了一切。

顏杲卿決意死守常山，籌備周密，原本不至落敗，可惜「賊臣」擁兵自重，見死不救。這裡的「賊臣」便是前面提到過的太原尹王承業。

六天之後，史思明攻進常山，虜了顏杲卿一家。

賊脅使降，不應。取少子季明加刃頸上曰：「降我，當活而子。」杲卿不答。遂並盧逖殺之。杲卿至洛陽，祿山怒曰：「吾擢爾太守，何所負而反？」杲卿瞋目罵曰：「汝營州牧羊羯奴耳，竊荷恩寵，天子負汝何事，而乃反乎？我世唐臣，守忠義，恨不斬汝以謝上，乃從爾反耶？」祿山不勝忿，縛之天津橋柱，節解以肉啗之，罵不絕，賊鉤斷其舌，曰：「復能罵否？」杲卿含胡而絕，年六十五。履謙既斷手足，何千年弟適在傍，咀血噴其面，賊臠之，見者垂泣。

　　——《新唐書》卷一百九十二‧列傳第一百一十七

被俘之後，顏杲卿衝著安祿山瞋目大罵。安祿山震怒，下令將他綁在天津橋柱子上，砍斷手足，邊肢解邊吃他的肉。顏杲卿大罵不止，於是安祿山又下令割下他的舌頭。一直到死，顏杲卿嘴裡仍然含混不清地罵著。

幾年後，唐軍收復失地，顏泉明遍尋親人屍骨，只找到弟弟顏季明的頭顱，父親屍骸已無緣再見。就是在這種情況下，顏真卿寫下了這篇字字泣血的《祭姪文稿》，或許當時他已見過了姪兒的頭顱。

《祭侄文稿》局部
爾既歸止，爰開土門。土門既開，凶威大蹙（『賊臣擁眾不救』塗去）。賊臣不（『擁』塗去）救，孤城圍逼。父（『擒』塗去）陷子死，巢傾卵覆。

·貳·
痛心疾首
失態的顏魯公

顏真卿以骨骼端正的楷書聞名天下，但這篇祭文卻一反常態，或許此時也只有行書才能表達心中情感。禿筆一支，墨到寫盡再蘸墨。顏真卿放棄了精雕細琢的筆力工法，筆筆厚重，越寫越快，連筆之處，一氣呵成。關於兄長和侄子的遇難經過，他遣詞造句，反復斟酌，生怕用不準，對不起顏家父子在天之靈。這份塗塗改改的手稿完全暴露了顏真卿的心情，這份真摯與自然是那些既工整又才華橫溢的文章比不了的。

《蘭亭集序》之美，美在王羲之那晚的醉。與知己好友大擺盛筵，喝酒寫詩，那一刻盛極而衰的悲哀和無力湧上心頭，慨嘆宇宙之浩瀚、今日之美好，以及時間的轉瞬而逝。「死生亦大矣」，再美的花花世界也是幻象，誰都逃不脫一場要散的筵席。《祭侄文稿》亦是同理，這應該算

《多寶塔碑》局部

大唐西京千福寺多寶佛塔感應碑文

《多寶塔碑》（全名《大唐西京千福寺多寶塔感應碑》，別名《法華感應碑》）

唐　岑勳撰文　顏真卿書　史華刻石

285×102 cm

西安碑林第二室

是一篇草稿。安祿山叛亂期間，顏家為國盡忠，殫精竭慮，幾乎搭上全家人的性命。中國人向來重視葬禮，所謂入土為安，可如今兄長屍骨不存，最愛的侄兒也只剩首級，何來安？顏真卿恨透了安祿山，更恨透了間接害死親人的王承業，也為二位英烈痛心自豪，為顏家有滅門之禍哀嘆，更讚嘆他們的英勇行為。「父（『擒』塗去）陷子死，巢傾卵覆。天不悔禍，誰為荼毒。」行文到此，悲痛到極點，情緒飽滿，「父」字蘸滿筆墨，直到「嗚呼哀哉」，一筆寫盡，一聲長嘆，提著的一口氣才漸漸緩和下來。

最後一段情緒愈加複雜。

前兩段中顏魯公以筆做刀，痛殺賊子。最後一段，心中怒火尚未平息，一股柔情突然湧上心頭。親人一世，從未想過這樣分別，兄長和侄兒若魂魄有知，一定也會感念到他此刻的思念之情。待未來再選一塊好的墓地安葬，希望你們不要怪罪我。話說至此字跡越來越潦草，哽咽到無法繼續。

顏魯公一生濃縮於此稿，滿門忠烈，是最大的驕傲也是天大的傷痛，家國天下難兩全，嗚呼哀哉！

《祭侄文稿》是安史之亂期間顏真卿整個家族做出的貢獻和犧牲最直接的見證，正因為不是工工整整的「顏體」，更凸顯珍貴。顏體以楷書方正嚴密為基礎，橫筆細，豎筆粗，一改唐代瘦硬筆法，豐腴圓厚，字體骨骼遒勁，法度莊嚴，充滿陽剛之美。這與顏真卿本人的美譽相符，真正的「德藝雙馨」，人字合一，故奉為「顏體」。行書之下的顏真卿雖有些不拘禮節，用筆還是雄厚大氣，不失法度，真摯可愛。在凝望這幅字的時候，我眼前常常出現顏家父子被害的情景，彷彿看到顏真卿找到侄兒的首級，哽咽又自豪地寫下祭文的樣子，忍不住落下淚來。

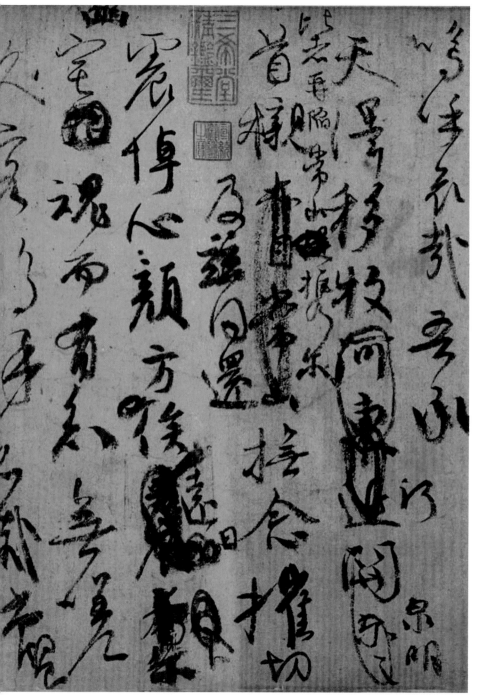

《祭姪文稿》局部

吾承天澤。移牧河關（『河東近』塗去），泉明（『爾之』塗去）比者。再陷常山（『提』塗去），攜爾首櫬，及茲同還（『亦自常山』塗去）。撫念摧切，震悼心顏，方俟遠日（塗去二字不可辨）。卜（再塗去一字不可辨）爾幽宅（『相』塗去）。魂而有知，無嗟久客。嗚呼哀哉，尚饗。

68

君命難違
高齡赴死走向神壇

　　顏真卿這種眼裡揉不得沙子、剛正不阿的性格，肯定會得罪一批同僚，特別是權臣。安史之亂平定後，顏真卿屢遭貶斥。唐肅宗時，顏真卿不僅得罪了宦官宰相李輔國，連皇帝李亨也得罪了。當時，李亨在李輔國幫助下，於京城外登基。即位時的禮法細節不甚完備，十分較真的顏真卿對此大發議論，令君臣二人傷透了腦筋。接回玄宗後，李亨與李輔國擅作主張，將這位太上皇遷到西宮。沒想到得知消息後，顏真卿居然率百官來到西宮向玄宗請安，這下君臣二人更是十分沒面子。不久，顏真卿被貶為蓬州長史，眼不見心不煩。

　　李豫即位後，顏真卿又得罪了新宰相元載。元載結黨營私，又怕百官上表彈劾，便定了個規矩，百官奏疏在上達皇帝之前，必須先送到自己這裡來。顏真卿當然不服，寫了一篇奏疏，從《詩經》講到安史之亂，甚至將元載比做楊國忠、李林甫，文章鏗鏘有力，句句在理，很快傳遍宮裡宮外。元載當時忌憚他，後來隨便找了個理由將他趕出京城。這樣的事情舉不勝舉。權臣也不敢把這位德高望重的老頭兒怎麼樣，但也不給他實權，只讓他管管皇家祭祀禮儀，最後還是放心不下，竟然打算把他送上死路。

　　西元七八三年，淮西節度使李希烈叛亂，丞相盧杞向當朝皇帝德宗李適出了一個毫無邏輯的壞主意：讓顏真卿去勸降叛軍，他是老前輩，是有名的忠臣，李希烈如果聽他的話，我們不出一兵一卒就能收服叛軍。李適估計也看不慣顏真卿，居然同意了，其他朝中大臣如李勉等紛紛反對。其實，當時已七十

多歲高齡的顏真卿如果服一服軟，說自己老了，皇帝也許不會逼他去，可面對這必死的聖旨，顏真卿竟慨然赴約，「君命可避乎？」

果然，顏真卿初到叛軍軍中，李希烈就派了一千多人帶著刀，凶神惡煞地將他圍住，頗有「將食之」的架勢，要多凶險有多凶險。但是，這樣的威脅根本嚇不倒顏真卿。李希烈見硬的不行，就拿高官厚祿利誘，許諾自己要當了皇帝，就讓顏真卿當宰相。其實，李希烈根本摸不清顏真卿，一個為了名節綱常連死都不怕的人，怎會在意區區虛名？顏真卿笑了：「你們聽說過顏常山嗎？安祿山叛亂的時候，他率兵反抗，就算被俘，依然大罵叛賊。我顏真卿快八十歲了，官至太師，我堅守我的節操，死而後已，怎麼能受你們的脅迫？」

歷經安史之亂，寫下《祭侄文稿》的顏真卿，並沒有被兄長、侄兒的慘死，以及朝廷奸臣橫行、自己被排擠搞得心灰意冷。親人為名節戰鬥到最後一刻，他深感自豪，到死也不能丟人，反而越挫越勇，這個老頭兒煥發出了更強的生命力。《顏氏家廟碑》是顏真卿七十二歲時為父親顏惟貞所作，少了《祭侄文稿》中的滿腔憤怒，字跡工整，沉穩大氣，筆力疏淡，毫無「炫技」痕跡，流露一派自然天真之美，質樸無華。孔子說「七十而從心所欲，不逾矩」，顏真卿此時的書法真正到了爐火純青的境界，所創立的「顏體」代表著盛唐書法的頂峰。人很奇怪，經歷了一輩子的事，快走到盡頭時，也許才能徹底參透人生，或後悔，或釋然。顏真卿到底是幸運的，初心不忘，從一而終，不悔也釋然。

最終，在李希烈軍中被囚禁了三年的顏真卿被縊死，享年七十六歲，三軍慟哭。「淮、蔡平，子頵、碩護喪還，帝廢朝五日，贈司徒，謚文忠，賻布帛米粟加等。」兒子們接回了父親，葬入顏氏祖墳，唐德宗廢朝五日，賜謚號「文忠」。宋高宗趙構賜顏真卿廟匾額「忠烈」，尊其為神。

春江欲入户雨势来
不已雨小屋如渔濛
水云裏空庖煮寒菜
破灶烧湿苇那

〇五

千年傳頌

三大行書之一

寒食帖

蘇軾

賞析重點

ↄ 大文豪抒懷被貶謫之情，讀來鏗鏘豪邁，毫無扭捏

ↄ 通篇以行書寫就，一氣呵成，每一筆都隨心情跌宕，文如其人，有感而發

ↄ 忘記技巧，淡泊自然，布局氣勢奔放，孤獨之感柔腸百轉

《寒食帖》一開頭便表明了時間：蘇軾到黃州的第三年，也就是北宋歷史上著名的「烏台詩案」之後，他被貶為黃州團練副使的第三年。

自我來黃州，已過三寒食。
年年欲惜春，春去不容惜。
今年又苦雨，兩月秋蕭瑟。
臥聞海棠花，泥污燕支雪。
暗中偷負去，夜半真有力，
何殊病少年，病起頭已白。

春江欲入戶，雨勢來不已。
小屋如漁舟，蒙蒙水雲裏。
空庖煮寒菜，破灶燒濕葦。
那知是寒食，但見烏銜紙。
君門深九重，墳墓在萬里。
也擬哭塗窮，死灰吹不起。

《寒食帖》
北宋　蘇軾
34×119.5cm
紙本
台北故宮博物院

自我来黄州已過三寒
食年欲惜春春去不
容惜今年又苦雨两月秋
蕭瑟卧聞海棠花泥
汙燕支雪闇中偷負
去夜半真有力何殊少
年子病起頭已白
春江欲入戶雨势来
不已小屋如漁舟濛

壹．

才華竟是
成功路上的絆腳石

提起蘇東坡，許多人第一反應大概都是「明月幾時有，把酒問青天，不知天上宮闕，今夕是何年」。他是當之無愧的北宋文壇領袖，二十一歲即因文采出眾受歐陽修大加讚賞而名滿京城。考中進士後，眼看一條光明燦爛的仕途就要在他面前展開，沒想到接連迎來了兩個打擊。

第一個打擊：四年之後，父親蘇洵病逝，蘇軾、蘇轍兩兄弟還鄉守喪三年。三年後，歸朝，第二個致命打擊緊跟而來。

當時，王安石在京城變法，正是新黨最得意之際，蘇軾仕途上的領路人歐陽修反對變法，被新黨排擠出京。守孝歸來，物是人非，蘇軾無法自處，只好「自請離京」。他先去了杭州，後又去了湖州做知州。

對於做官這件事，古代知識分子執念很深。有知識、有文化的人要實現政治抱負，要千古留名，光會寫幾首詩詞，不足以成就人生，即使是放浪形骸的「詩仙」李白也不能免俗。其實，蘇軾當時站隊，也屬迫不得已，作為歐陽修大力推崇的政壇新鮮血液，就算他想支持變法，王安石也不會輕易相信他、重用他。況且朝廷如江湖，講究門派忠義。蘇軾算是在歐陽修門下出道，在危難時刻自然也不能背叛。

事實證明，蘇軾不但可以寫一手好文章，也可以做一個好官。他在湖州任職，做了不少有利於民的改革，政績斐然。西元一○七九年，四十二歲的蘇軾給宋神宗寫了一份報告——《湖州謝上表》，本以為表表功、拍拍皇帝馬屁也

就完事了，沒想到這樣一封例行公事性質的書信，竟給他帶來了滅頂之災。

當時，蘇軾是北宋文壇領袖，再加上官做得好，難免有些得意，例行報告也寫得比別人「花哨些」。知識分子大多是性情中人，靈感與文采源於比別人多一些的感性，但這份感性也會授人以柄，招致禍端。蘇大學士越寫越控制不住自己，便發了幾句牢騷：「陛下知其愚不適時，難以追陪新進；察其老不生事，或能牧養小民。」

「新進」指的是王安石提拔起來的新黨舒亶、李定、李宜之等人，「生事」二字，不用細想就知道不是什麼好詞。蘇軾幾乎是毫不隱諱地向宋神宗指責改革派無事生非。新黨當然不會坐以待斃，這件事也成為導火索，他們立即挖掘了蘇軾詩文中大量「譏諷」變法的詩句。文字這種抽象的東西本就最容易被人曲解，一千個人眼中就有一千個哈姆雷特，他們生拼硬湊地跑到皇帝面前，反告了蘇軾一狀。

一般情況下，皇帝不會理會文人之間打嘴仗的把戲，可新黨這次之所以進行反攻，就是因為知道這一次一定能把蘇軾置於死地，他們手中的籌碼正是皇帝本人。

沒有皇帝的支持，變法不可能推進。當時正值新法實施最困難的時期，宋神宗焦頭爛額，蘇軾「諷刺」變法，就是公開打皇帝的臉，公然反對皇帝。看到這些「證據」，宋神宗大怒，「令御史台選牒朝臣一員乘驛馬追攝」。

《後赤壁賦圖》卷
南宋　馬和之
25.9 × 143 cm
絹本淡設色
北京故宮博物院

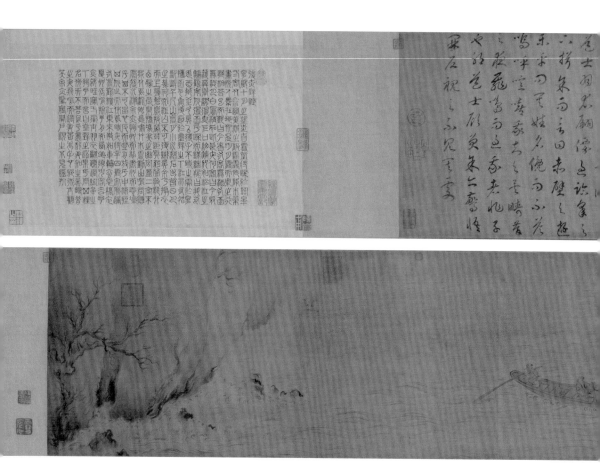

後十月之望步自雪堂將歸于臨皋二客從予過黃泥之坂霜露既降木葉盡脫人影在地仰見明月顧而樂之行歌相答已而歎曰有客無酒有酒無肴月白風清如此良夜何客曰今者薄暮舉網得魚巨口細鱗狀如松江之鱸顧安所得酒乎歸而謀諸婦婦曰我有斗酒藏之久矣以待子不時之需於是攜酒與魚復遊於赤壁之下江流有聲斷岸千尺山高月小水落石出曾日月之幾何而江山不可復識矣予乃攝衣而上履巉巖披蒙茸踞虎豹登虯龍攀棲鶻之危巢俯馮夷之幽宮蓋二客不能從焉劃然長嘯草木震動山鳴谷應風起水涌予亦悄然而悲肅然而恐凜乎其不可留也反而登舟放乎中流聽其所止而休焉時夜將半四顧寂寥適有孤鶴橫江

《後赤壁賦圖》
明　仇英　原作
清　緙絲藝人製
30 × 498 cm
北京故宮博物院

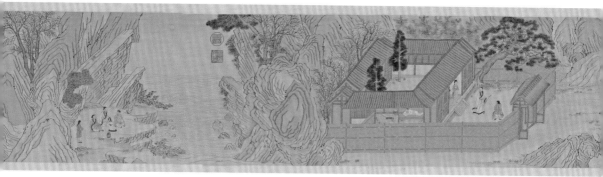

雲機仙製

・貳・

烏臺詩案
北宋最著名的文字獄

　　駙馬王詵和蘇轍得知後，立即派人快馬加鞭通知蘇軾，讓他做好心理準備。據《孔氏談苑》記載：「軾恐，不敢出，乃謀之無頗。無頗云：『事至於此，無可奈何，須出見之。』」蘇大學士怕極了，御史到來時，連門都不敢出。御史皇甫僎倒是以禮相待，還允許他穿上朝服出行。

　　船行至太湖，蘇軾惶恐到了極致。他不知道皇帝會怎樣處置他，如果終究是一死，長痛不如短痛，不如現在往水裡一跳，一死了之，免得遭受許多折磨。但是一想到死無對證，只能任憑新黨胡說八道，不但污了自己的清白，還會牽扯家人以及和自己有書信往來的許多至交好友，思前想後，死也死不得。一到京城，蘇軾就被下獄。這段時間，他表現出一個知識分子既有風骨又可愛軟弱的一面。他首先寫好了遺書詩二首：

　　其一：

　　聖主如天萬物春，小臣愚暗自亡身。

　　百年未滿先償債，十口無歸更累人。

　　是處青山可埋骨，他年夜雨獨傷神。

　　與君世世為兄弟，更結來生未了因。

其二：

柏台霜氣夜淒淒，風動琅璫月向低。

夢繞雲山心似鹿，魂飛湯火命如雞。

眼中犀角真吾子，身後牛衣愧老妻。

百歲神遊定何處？桐鄉知葬浙江西。

　　蘇軾拜託獄卒等他死後交給家人，獄卒倒是勸他不至於，畢竟此事還沒定罪呢。在蘇軾的堅持下，此詩只好先藏於枕套內。之後，蘇軾準備好毒藥，同時開始絕食，打算在宋神宗判他死刑後立刻死掉，絕不等到行刑之時。他還跟長子蘇邁約定，如果平安無事，就送肉和菜進來，萬一自己被判了死刑，就送魚。有一天，親戚來牢獄送飯，他並不知道蘇家父子的密約，送了條魚，蘇軾當時就崩潰了，「予以事係御史台獄，獄吏稍見侵，自度不能堪，死獄中，不得一別子由」。

　　其實，也怪不得蘇軾惶惶不可終日。在中國，「文字獄」是有傳統的。西漢楊惲寫了《報孫會宗書》，文中嬉笑怒罵譏諷朝政，直言「道不同不相為謀」，惹怒了漢宣帝，被處以腰斬之刑；魏晉時嵇康寫《與山巨源絕交書》惹怒司馬氏，也是被當眾處死。可憐蘇大學士滿腹才華、名滿天下，居然也要送命在這「莫須有」的「文字獄」上……

　　牢獄之外，朝廷之上，營救蘇軾的工作絲毫沒有停歇。宰相吳充仗義執言，就連蘇東坡的死敵、當時被罷相的王安石也上表：「安有聖世而殺才士乎？」最後還是曹太后救了蘇東坡。《宋史》記載，太后對皇帝說：「嘗憶仁宗以制科得軾兄弟，喜曰：『吾為子孫得兩宰相。』今聞軾以作詩繫獄，得非仇人中傷之乎？捃至於詩，其過微矣。吾疾勢已篤，不可以冤濫致傷中和，宜熟察之。」、「帝涕泣，軾由此得免。」

　　曹太后本就不支持變法，她搬出宋神宗的父親，又說自己在病中，不能濫殺無辜，就當討個吉利，放了蘇軾吧。此時孝道佔了上風，再加上宋朝開國皇

帝趙匡胤給子孫立過規矩——不能殺士大夫。蘇軾終於被釋放了。王詵為蘇軾報信，所以懲罰最重，被削去一切官爵。當然，皇帝也有點公報私仇，他將最寵愛的妹妹嫁給王詵，這位公主知書達理、品貌端莊，配王詵綽綽有餘。但是，這位駙馬絲毫不珍惜，娶了一群小老婆，還喜歡流連妓院⋯⋯

接下來被連累的就是保守派領袖司馬光。他和蘇軾的書信往來之中，肯定有對變法的牢騷。最終，包括司馬光在內的十八個人都被罰了錢。

審理蘇軾案子的是御史台，西漢御史台（當時稱御史府）內有一棵大柏樹，常年聚集著大群烏鴉，也叫烏台，所以這次北宋最著名的文字獄案被稱作「烏台詩案」。

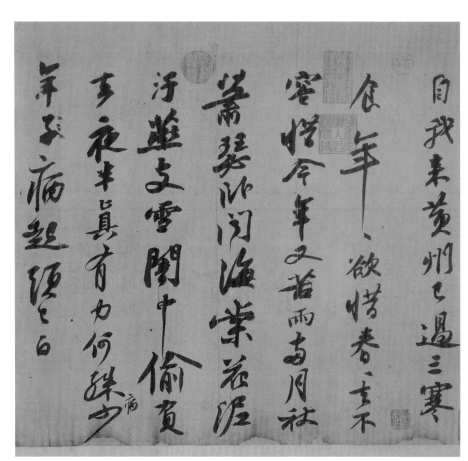

《寒食帖》局部

· 叁 ·

蘇大學士的寒食節

淒風苦雨、心如死灰

「寒食」顧名思義，即寒冷的食物。寒食節在清明前一日，家家都不能生火做飯，只能吃之前備好的冷熟食，是中國傳統節日中唯一以飲食命名的節日。這一天要踏青祭祖，也是中國民間第一大祭日。寒食節最初也叫禁火節，相傳遠古時期，春天乾燥，春雷頻繁，極易大火。為了求得平安，古人要在這一天把所有火種熄滅，舉行祭祀活動，向老天爺祈福，第二天重新燃起火種，謂之「請新火」。

此節的由來，也有另一種傳說。春秋時，晉公子重耳流亡海外，身邊臣子逃得差不多了，介子推卻一直留在他身邊。流亡路上艱險無比，為了給重耳增加營養，介子推不惜「割股充飢」。重耳成為晉文公之後，重賞加封曾經對他不離不棄的臣子，唯獨忘了介子推。介子推心灰意冷，遂背著老母親從此隱居山林。有一天，晉文公突然想起他，心懷愧疚，便派人去請介子推出山，介子推卻早已下定決心再不相見。於是，晉文公的手下出了一個天大的餿主意：介子推特別孝順，如果我們放火燒山，他一定會帶著母親出來的。沒想到，大火燒了三天三夜，介子推還是沒有出現。三天後，人們在一棵燒焦的大樹下發現了介子推和他母親的屍體。晉文公便將這座山改名為介山，介子推和母親去世的這一天，也就是清明的前一天，全國「不舉煙火」，定為「寒食節」。

蘇軾在名臣介子推的忌日寫下《寒食帖》，既是祭奠，也是感慨自己與介子推同為忠臣卻無法報效國家。寒食節當天本來就冷鍋冷灶的，雨水又特別旺

盛，真是淒風苦雨。「君門深九重，墳墓在萬里。也擬哭塗窮，死灰吹不起。」蘇軾被貶黃州做小官，又被朝廷棄用，回不了家鄉，現下真是心如死灰。

讀到這裡，也請讀者別忘了，蘇軾可是著名的「豪放派」詞創始人，知識分子的矯情勁演變成「君門深九重，墳墓在萬里」這樣蒼涼的獨白，讀來更是鏗鏘豪邁，沒有一絲扭捏之感。通篇以行書寫就，一氣呵成，每一筆都隨著心情跌宕起伏，有感而發，自然通達，蘇軾的字與他的詩文相比毫不遜色。在兩次人生打擊之後，有感於世事無常，蘇軾由一個規規矩矩的儒學家變成了道教和佛教的追隨者，之後便在宗教中尋找人生的意義和出路。

蘇軾的偶像是詩人王維，更是那個開創了中國文人畫，講究畫心、氣韻的王維──「味摩詰之詩，詩中有畫；觀摩詰之畫，畫中有詩。」王維是一名佛教徒，經歷也與蘇軾極為相似，先是靠才華譽滿天下，後因政治鬥爭遠離朝廷核心，乾脆歸隱山田，畫起了《輞川圖》，從此為自己而畫，只畫心中的山河家園，配以詩詞抒發情感。王維之前，繪畫以記錄為主，皇家畫院的畫師追求「畫得準」；王維之後，繪畫變為文人特有的山水畫，詩、書、畫俱全，這便是「文人畫」的起源。蘇軾發展了王維的思想：「論畫以形似，見與兒童鄰。」畫畫如果追求形似，那便跟小孩子的見識一樣。文人才是真正的藝術家，他把吳道子和王維拿來做比較：「吳生雖絕妙，猶以畫工論。摩詰得之於象外，有如仙翮謝籠樊。」在他眼中，吳道子再好，不過是個匠人，技術高超而已；王維作品卻都是神來之筆，他才是真正的藝術家。

在北宋，蘇軾和他的好朋友王詵、歐陽修、蔡襄都是王羲之的鐵粉。魏晉行書獨一無二，不完美但獨具個性，能在書畫作品中看到作者本人。這種書畫境界蘇軾稱之為「道」，過程比結果更重要，忘記技巧，淡泊自然，才能「其身與竹化，無窮出清新。莊周世無有，誰知此凝神」。與天地宇宙合而為一，才是真正好的作品。

意境，已入化境。

《寒食帖》黃庭堅題跋

東坡此詩似李太白，猶恐太白有未到處。此書兼顏魯公、楊少師、李西臺筆意。試使東坡復為之，未必及此。它日東坡或見此書，應笑我於無佛處稱尊也。

《輞川圖》
北宋　郭忠恕摹
29.9 × 480.7 cm
絹本設色
美國西雅圖美術館

　　《寒食帖》是蘇軾現存最傑出的書法作品，文如其人，直指人心，布局氣勢奔放，孤獨之感，溢滿字裡行間，柔腸百轉。觀者可隨他一起回到西元一〇八二年的寒食節，陪他坐在大雨中的小屋，思念遠方的親人，感慨介子推的命運……

　　林語堂先生在《蘇東坡傳》中寫道：「蘇東坡是一個不可救藥的樂天派，一個偉大的人道主義者，一個百姓的朋友，一個大文豪，大書法家，創新的畫家，造酒實驗家，一個工程師，一個假道學的憎恨者，一個瑜伽術修行者，佛教徒，巨儒政治家，一個皇帝的祕書，酒仙，厚道的法官，一個政治上的堅持己見者，一個月夜的漫步者，一個詩人，一個生性詼諧愛開玩笑的人。」

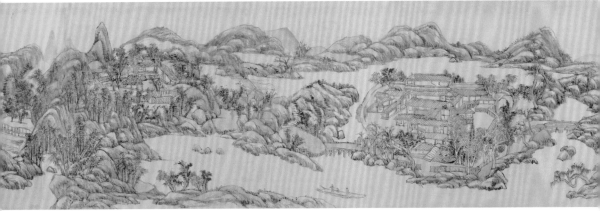

《輞川圖》
清　王原祈摹
35.6 × 545.5 cm
紙本水墨
美國大都會藝術博物館

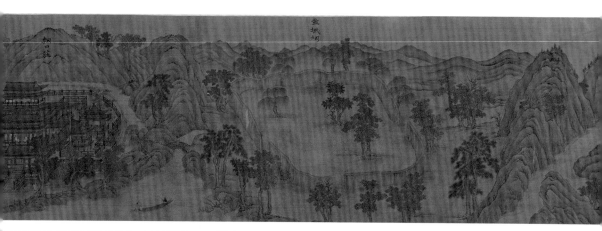

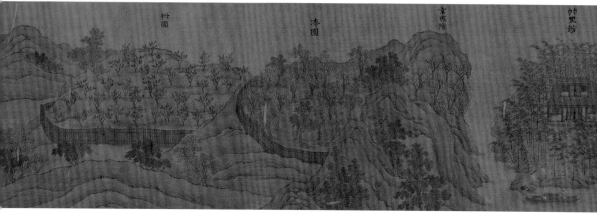

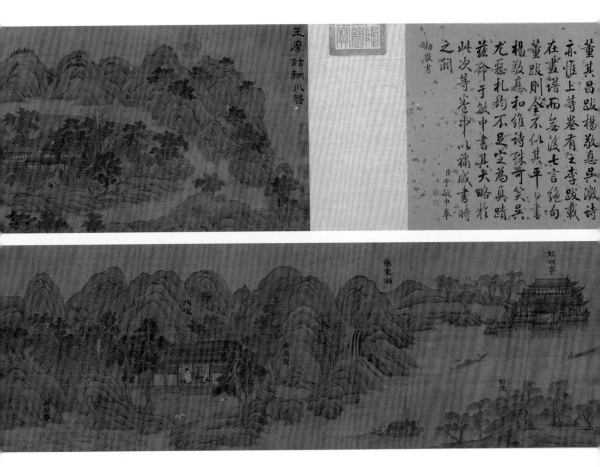

董其昌跋楊敬惠吳激詩
亦惟上等卷有之李跋載
在畫譜而言後七言絕句
董跋則全不似其平日書
楊敬惠和維詩殊可笑吳
尤惡札朴不足之為真蹟
蓋命于敏中書其大略於
此次等卷中以稱成書時
之闕

臣于敏中奉

敕敬書

王摩詰輞川圖

相黃葉憤寫長門詩句斷墨零仉留浮隋

砂紅鎖深院守宮室護想人間子夜清玷

含情都在毫素重見宣和秘殿淡螺峰

半行垂露笑飛來七十死央只相識浣沙

人花邊聽羯鼓此卷自丁丑冬題後久未

賦綺羅香一碎立冬後一日．天宇晴暖籬

泰錯今歲六月大兒舉子頊又叩賢書老毋

書朴金章宗寶紈後宣和畫譜載張萱畫

第

一

章

現

場

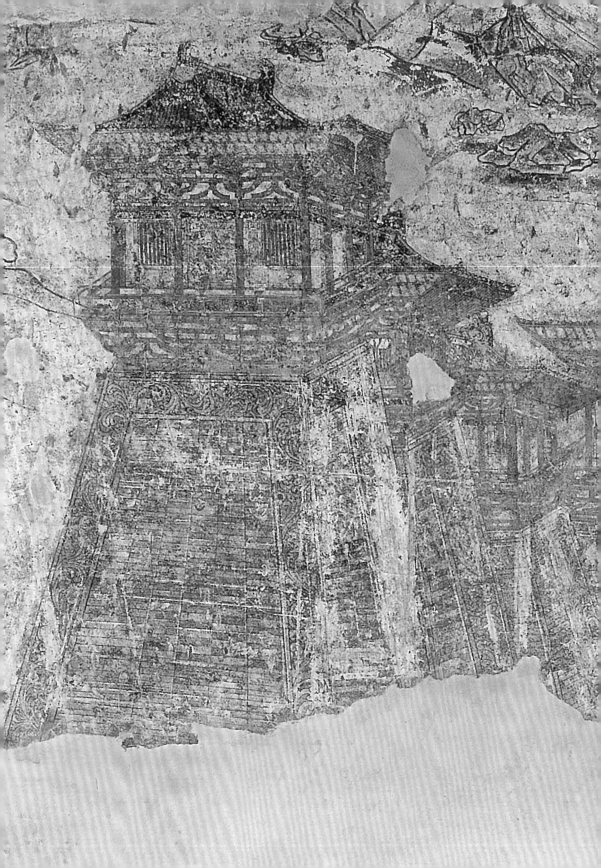

地下博物館

帝王級的唐代陵墓

懿德太子墓

賞析重點

- 現有規模最大、級別最高的唐代陵墓

- 太子墓卻以帝王的陵來安排：墓道壁畫《闕樓儀仗圖》，繪有三出闕而非兩出闕

- 墓中天井壁畫繪有二十四列戟，驚人數量彰顯逆天尊貴

- 唐朝繪畫的風格流變，盡在墓中壁畫恆久留存；古人對「死後升仙」的執念，

 由馬王堆漢墓的「升天」儀式轉化成陵墓藝術形式

墓葬藝術是由各種寶貝堆砌出來的。盛世出至寶，在大唐長安城底下，長眠著無數響噹噹的人物，以及無數靜靜呼吸著的精華至寶。而在眾多豪華的長安墓葬中，懿德太子墓顯得十分特殊。

懿德太子李重潤是武則天的孫子，皇太子李顯的大兒子。據史書記載，李顯得了李重潤之後，高宗李治非常開心，大赦天下，還破例立李重潤為皇太孫，直接指定為皇位繼承人。李重潤不但投對了胎，還贏在了起跑線上。然而，因為武則天這個祖母，他的風光只停留在兩歲之前。

話說在武則天時代，很多李家少年都在花季一命歸西，這位大唐的未來繼承人也只活到十九歲。「懿德太子墓」的特殊之處在於「號墓為陵」。「陵」比「墓」的規格高，號墓為陵，意思是李重潤的懿德太子墓（以及妹妹李仙蕙的永泰公主墓）的豪華等級和規模要按照皇帝的陵來安排。

唐中宗李顯提出這四個字的時候，這對兄妹已經離開人世整整五年了。據史料記載：「中宗失位，太孫府廢，貶庶人，別囚之。帝復位，封邵王。大足中，張易之兄弟得幸武后，或譖重潤與其女弟永泰郡主及主婿竊議，后怒，杖殺之，年十九。重潤秀容儀，以孝愛稱，誅不緣罪，人皆流涕。神龍初，追贈皇太子及謐，陪葬乾陵，號墓為陵，贈主為公主。」這位大唐皇孫兩歲時就因父親被廢成為庶人，好不容易等到小叔叔李旦被祖母厭棄，父親重得帝位，卻因得罪了祖母最寵愛的張易之兄弟，而被武則天親自下令亂棍打死，年僅十九

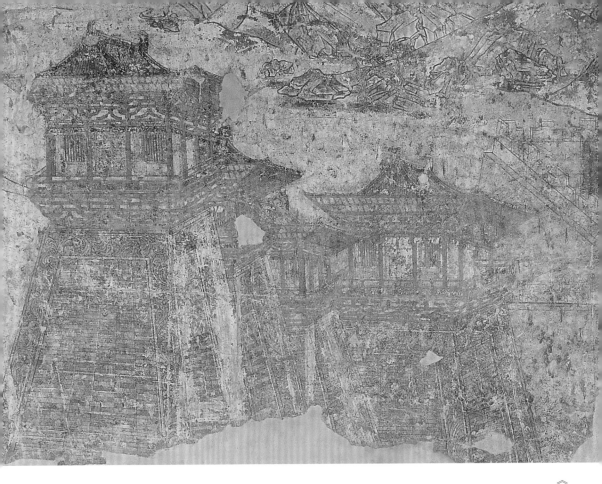

歲。作為父親的李顯，眼睜睜地看著自己的一子一女死在面前，毫無辦法。

西元七〇五年，武則天卒，同年李重潤被追封為「懿德太子」，西元七〇六年陪葬乾陵。於公，壓在李氏家族頭上幾十年的那位妻子、母親、祖母終於化為一具冷冰冰的屍體，不光是李顯，所有李姓子孫都在此刻一掃胸中惡氣，當年倒在武皇手下的李氏族人得以昭雪沉冤。於私，一位父親在五年之後將自己冤死的兒女搬到身邊來，追封生前就應享受到的名號，大辦喪事，一點都不為過。

只有在狂喜之下，悲痛才會顯得異常深刻。於是，一座傾全國之力、令人百感交集的皇太子墓葬就在這樣的情況下建成了。一千多年後，懿德太子墓被發現，是現存被發掘的規模最大、級別最高（皇帝級規格）的唐代陵墓。至此，一座帝王級的唐代地下博物館走出史書，走到我們眼前。

・貳・
壁畫恆久遠
最可靠的美術史

中國墓葬文化流傳了幾千年，從簡單的縱式墓穴演變成龐大的地下宮殿。到了唐代，規制已經十分嚴格。懿德太子墓的每一處細節都彰顯著墓主人的身分，絲毫不能僭越，單單是墓道東西兩側長達二十六公尺的壁畫《闕樓儀仗圖》就包含了無數令人驚嘆的資訊。

「闕」是一種建築形式，一般為城門或者宮殿前的標誌性建築，是尊貴身分的象徵。按照規制，太子出行只能使用兩出闕，而壁畫上的這組三出闕正是「號墓為陵」帝王待遇的證據之一。

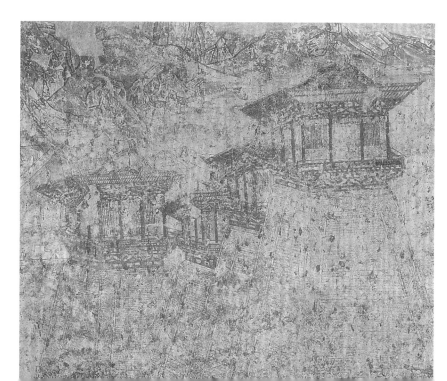

《闕樓儀仗圖》局部

天井的壁畫更顯示了太子身分的尊貴。古代以戟為杖,「戟」作為古代兵器本是以青銅製成,在漢代之後逐漸被戰場淘汰,改為木質刷漆,變成了皇家貴族、高門大院「狐假虎威」的裝飾品。壁畫上共有二十四列戟,是同為慘死在武則天手下的章懷太子李賢也享受不到的帝王之尊。

看得出,一向懦弱的李顯這回非常大膽了。

《闕樓儀仗圖》東西兩壁分別是白虎和青龍在雲中騰躍、引路,整幅壁畫以氣勢磅礡的山脈為背景,山石層層疊疊、交錯分明。溝壑縱橫之中,樹木分布其中。雖然已過千年,闕樓的朱紅色依然清晰可辨,山石以赭石為基調,不管是人物、建築還是山脈,都是先用筆勾勒出形狀,再敷以朱砂、石青、石綠,以微妙的顏色變化增加作品的立體感。畫面色彩豐富、貴氣非凡,並非只有黑白兩色的中國繪畫。這才是大唐最真實的模樣,青綠山水、嬌艷欲滴。

在中國美術史上,壁畫一直扮演著絕對主角,雖不如絹本或紙本書畫那樣擁有著名的創作者、收藏者,「旅行」於世界各地備受寵愛,但也可以說是歷史證據模糊時的一桿標尺。畫匠們用高超的技術將當朝繪畫最絢爛的特點呈現在壁畫上,如同今日的敦煌壁畫,可以在唐代洞窟裡清楚地找到大畫家吳道

《闕樓儀仗圖》西壁的《青龍圖》局部

《闕樓儀仗圖》 局部

《闕樓儀仗圖》 局部

子、閻立本、周昉的身影。吳道子的鐵線描，閻立本的外國人面龐，周昉最愛的紗裙半遮、圓潤的仕女，統統在荒漠之中頑強盛開著。藝術家們沒有想到，千年後，在他們的真跡都無法向後人展示的時候，無名藝術家已經默默地留給後世一部「中國美術史教科書」。

相比於佛教壁畫，皇家陵墓內的壁畫自然要多用心百倍。從秦始皇開始，不管是皇帝還是王公大臣、普通百姓，稍微有點條件的，都對死後升仙庇佑後代這件事情有執念。墳墓不是簡單的一個土堆，而是連接陰間與陽間的通道，是靈魂的永居處。對於皇家來說，一座陵墓的豪華程度絕對不能低於其生前的居住環境，而且要有神祕的儀式感。例如馬王堆漢墓中的「升天」儀式，在中國傳統墓葬文化中，這些都轉化成了古人藝術的表達方式。從漢朝到唐朝，隨著皇家財富的累積，這些方式只多不少。

流傳至今的唐代青綠山水繪畫大多數是宋代人模仿的作品。這些作品倒不是為了賣山寨貨，而是一種學習，以及向前代致敬的傳統。特別是宋徽宗時代，這位愛藝術如生命的帝王最愛讓畫院臨摹前代作品，以他的精益求精，臨摹作品估計和原作相差無幾。說到底，若非宋徽宗，別說原作，就連臨摹作品我們都無緣得見了。

但臨摹畢竟是臨摹，自從《闕樓儀仗圖》橫空出世，我們也享受到了與宋人一般的待遇，親眼得見大唐的瑰麗傳奇。同時，這些壁畫也使得另一幅作品，唐代大畫家李思訓的《江帆樓閣圖》有了最好的印證。

《闕樓儀仗圖》中先勾線再敷色的技法以及青山綠水用色，都與李思訓的《江帆樓閣圖》如出一轍。特別是山石和樹木的畫法，用筆狹長繁復，層層疊疊，錯落有致。每片樹葉都要用墨色勾勒出來，從風格到細節都像出自同一人之手。

宋人，果然所畫不虛。

李思訓師法展子虔，將青綠山水發展到一個鼎盛時期，他筆下的大唐更加恢宏壯麗。他在青綠之中加入金色，畫面貴氣十足。《江帆樓閣圖》中除了樹枝，連浩渺江水上的水紋都是一筆一筆繪出的。畫中還有十個小人，三僕一主

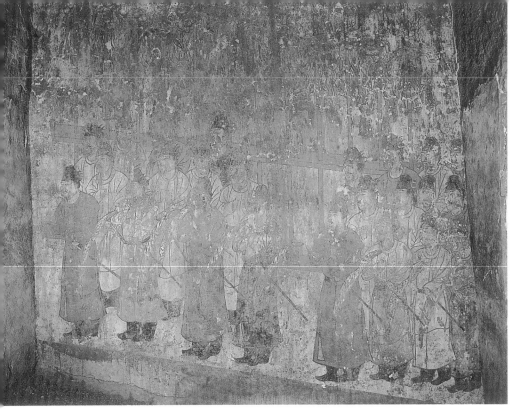

沿著山路趕往山中聚會，還有一位藏在山中紅色迴廊內，兩位站在岸邊交談，水面上的三位漁夫或泛舟或垂釣，都怡然自得。整幅畫高不過一公尺、寬半公尺，山巒高聳挺拔，樹林鬱鬱蔥蔥，配以水之縹緲無垠，同時還能做到「豆人寸馬」，鬚眉畢現。

在李思訓筆下，中國水墨畫一改從前人比山大、以人為主的風格，山水與人有了視覺上合適的比例，景物正式成為一幅畫的主角，「青綠山水」時代由此開啟。明代董其昌稱李思訓為北派山水的創始人，是北宗之祖。

李思訓的祖父是唐高宗的堂弟長平王李叔良。這位皇室核心成員也是一位戰功赫赫的將軍，幸存於武則天時代，也在武則天死後任「中正卿」一職，專管皇家皇室葬禮。李思訓必然參與了懿德太子墓修建的細節，太子墓中的壁畫很有可能是匠人按照李思訓的粉本創作而成。

既然是太子出巡，必然要有儀仗隊跟隨。《闕樓儀仗圖》東西兩壁中共出現了一百九十六位人物，侍臣列前，分為步隊、騎隊和車隊，皆為圓領長

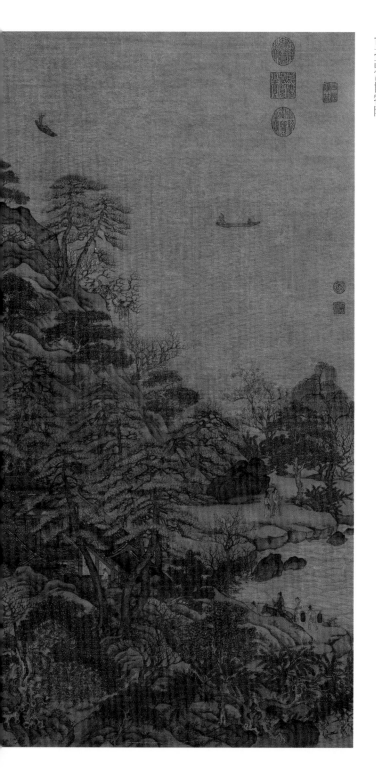

《江帆樓閣圖》
唐　李思訓
101.9 × 54.7 cm
絹本設色
台北故宮博物院

袍，頭戴黑冠，腳著黑
靴，按照等級分為紅、
黃、綠、赭四種顏色。
都說唐人有胡人血統，
確實長相洋氣，儀仗隊
中眾人多是絡腮鬍，整
張臉稜角分明，與兵馬
俑憨厚淳樸的外貌截然
不同。

　　儀仗隊旌旗招展，
目視前方，整裝待發，
等待著他們的皇太子李
重潤。懿德太子坐在車
上，紅衣飄飄，神情冷
峻。大唐的威嚴肅穆由
此可見一斑。現實之中
不會有神獸引路，所以
青龍白虎的存在預示著
這位大唐太子死後要去
的地方。他一定是在宇
宙某處自由翱翔。

《闕樓儀仗圖》局部

　　除了給李重潤皇帝的待遇，中宗還為兒子娶了個媳婦。據《舊唐書》記載：「仍為聘國子監丞裴粹亡女為冥婚，與之合葬。」有闕樓、儀仗隊、宮娥、明器，還有妻子相伴，這座墓葬就更像一個家了。「冥婚」在古代已有，這種結合方式頗為離奇。

　　據說在唐中宗時代，韋后也為已故的弟弟招了一個冥婚妻子，女方是中書令蕭至忠的亡女。唐玄宗李隆基發動政變推翻了韋后政權後，蕭至忠怕連累到自己，居然挖開墳墓搬回女兒靈柩，表明二人的「冥婚」宣告結束，也是完全不顧及當事人的感受了。

　　其實，懿德太子墓早在一九七一年被正式發掘之前就被盜了，還好壁畫不便移動，得以倖存。冥婚夫妻的遺骸也不值錢，所以沒有盜墓賊打擾。這對一千多歲的少男少女的遺骸最終換了居所，現存於西安醫學院。「墓葬」在於藏，唐中宗也無法想像千年之後墓葬是這樣的結局。做為父親能給亡兒所有的愛，都寄託在其中，如今重啟，這份愛也變成了送給後世子孫的禮物———一座令人讚嘆的地下大唐美術館。

睹有覿於彼者乎此何人斯若

此之艷也御者對曰臣聞河洛

之神名曰宓妃則君王而見無

迺是乎其狀若何臣願

聞之余告之曰其形也

長卷連環畫　女神永留傳

洛神賦圖　顧愷之

賞析重點

○ 魏晉南北朝繪畫特色：無真實比例、無皴擦

○ 紙張未普及，多以絹本作畫，不易暈染，故先敷色，再勾線

○ 以絕招「春蠶吐絲」勾畫衣飾褶皺，韻味高古，絲絲纏綿宛轉，創造出 3D 幻象

○ 散點透視、移步換景：畫中人物多次現身不同空間，其間以山石襯景作空間過渡

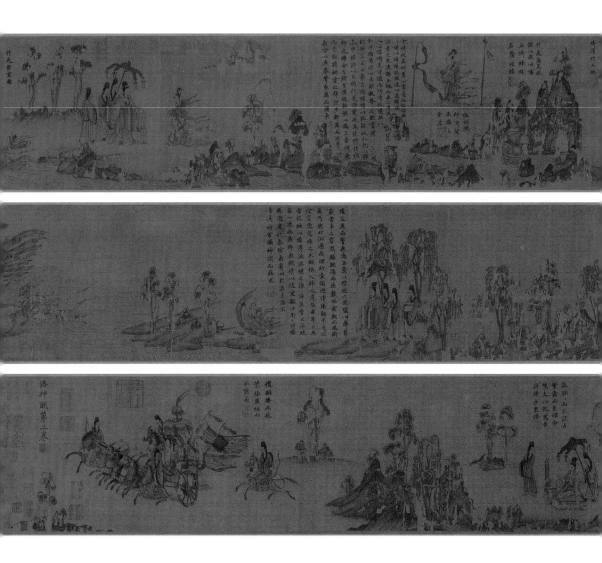

《洛神賦圖》
東晉　顧愷之
27.1 × 572.8 cm
絹本設色
遼寧省博物館

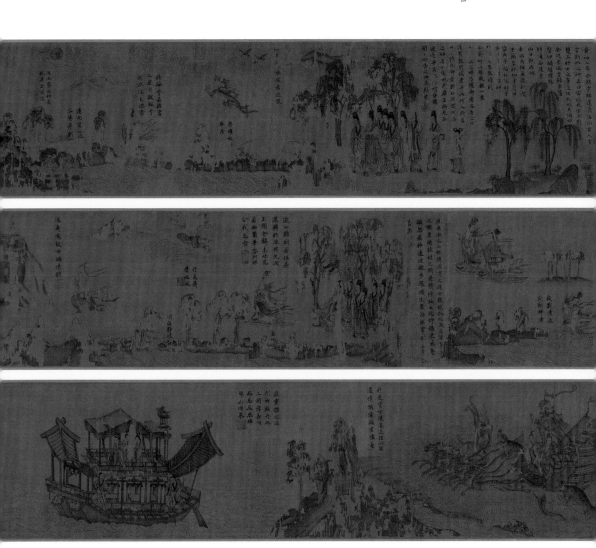

　　洛神是中國先秦文化中最有名、最漂亮的神女，掌管洛水，是黃河之神河伯的妻子。她第一次亮相是在屈原的《離騷》之中：「吾令豐隆乘雲兮，求宓妃之所在。」詩人屈原巴巴地跑去洛水追求美貌的神女，然而她並不把當世第一大才子當一回事，「保厥美以驕傲兮，日康娛以淫游。雖信美而無禮兮，來違棄而改求」，洛神因美而驕，不講禮節，這倒顯得屈原小心眼，沒有君子之風了。

　　屈原最善描繪人神戀，寫得曠世絕倫，煞有介事。在他的文字中，神女們有血有肉，豐滿起來，也變得世俗化，不知詩人是將對人間哪個女子無法抒發的痴戀幻化到了神女身上。這樣的故事勝在神祕、浪漫、優美。從此，中國文人紛紛效仿，「洛神」成了無數人的愛情「桃花源」，每個文人都有一個與洛神的約會，其中三國曹植的《洛神賦》最為出名，流傳最廣。

　　晉代大畫家顧愷之的代表作《洛神賦圖》便是根據曹植的《洛神賦》繪製而成，一個是千古名畫，一個是千古名篇，說不清誰成就了誰，反正都是傳奇。

　　晉代書法以王羲之為尊，繪畫則首推顧愷之。魏晉時代，繪畫為神靈服務，大多出現在寺廟壁畫高堂之上，畫的是菩薩、神仙，畫畫之人也不留姓名，統稱為「畫匠」。那個時代還沒有科舉制度，專業畫匠不用讀書，甚至不用識字，以祖傳手藝或師徒形式傳承訓練。顧愷之則不同，他出身貴族，父親

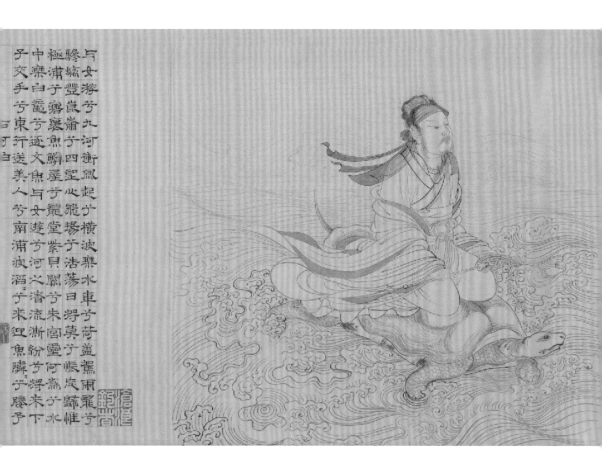

元 張渥《九歌圖》中的河伯

與女遊兮九河，衝風起兮橫波。
乘水車兮荷蓋，駕兩龍兮驂螭。
登崑崙兮四望，心飛揚兮浩蕩。
日將暮兮悵忘歸，惟極浦兮寤懷。
魚鱗屋兮龍堂，紫貝闕兮朱宮。
靈何為兮水中？乘白黿兮逐文魚，
與女遊兮河之渚，流澌紛兮將來下。
子交手兮東行，送美人兮南浦。
波滔滔兮來迎，魚鱗鱗兮媵予。

顧悅之的「朋友圈」裡都是王羲之、王獻之這樣的大名士和大門閥。顧愷之自己也官拜參軍，名副其實的世家子弟，憑著高超的畫藝，得以成為中國繪畫史上第一位有典可查的明星畫家。

魏晉南北朝出怪傑，比如「竹林七賢」。顧愷之這樣的天才當然也不會安於平常。他一生有三絕——文絕、畫絕、痴絕。他的「痴」並不似米芾「石痴」那般痴迷，而是「尤信小術」，以為求之必得。「桓玄嘗以一柳葉給之曰：『此蟬所翳葉也，取以自蔽，人不見己。』愷之喜，引葉自蔽，玄就溺焉。」桓玄給顧愷之一片柳葉，說它有隱身功能，顧愷之於是喜滋滋地把葉子當成了哈利波特的隱身衣，結果桓玄故意用尿淋了他一身。此為痴傻，也為天真。如果你以為他是真傻，那就錯了。建康瓦官寺重修寺廟，苦於沒有施主施捨銀錢，顧愷之就跟方丈提議，要在寺廟裡畫一幅維摩詰像壁畫，同時跟全城的人宣布，誰想看這幅畫必須交門票錢。你說顧愷之超前不超前？在一千年前就明白了進寺廟要掏錢這個道理。這一下，他成功挑起了城中老百姓的好奇心。百姓早知道顧家公子畫畫好，普通人無緣得見，有機會一定要大開眼界。於是寺廟靠眾籌有了修繕款，顧大公子在坊間也聲名鵲起，所有人都被他的維摩詰像征服了，寺院可算名利雙收。

這個故事中還有一個至關重要的細節，畫像中的維摩詰並沒有眼睛，這當然是顧愷之有意為之。到了開放參觀那天，顧愷之現身，當眾為畫像點睛，整個寺廟頓時被這雙眼睛點亮了。有了這雙眼睛，維摩詰便有了「神」。這是顧愷之的絕技之一——「四體妍蚩，本無闕少於妙處，傳神寫照，正在阿堵中。」畫之魂，在於雙目。要讓平面上的二維人像躍然紙上，必須「以形傳神」。顧愷之認為畫人最難，因為每個人神韻不同，比如畫裴楷大將軍時，他硬是在人臉上加了三根鬍鬚，看過的人都誇讚他畫出了裴楷本人的俊朗神氣。

現在世上已無顧愷之真跡，所以我們也無從感知「以形傳神」的妙處，但幸好還有畫技高超又熱愛藝術的宋人，為我們留下了貼近真跡的《洛神賦圖》。

現存傳世的《洛神賦圖》有幾個版本，分別藏於北京故宮博物院、遼寧省博物館以及美國弗利爾美術館。其中，遼寧省博物館收藏的宋高宗版被認為最忠實於原本，被推為最優。這幅長卷以曹植的《洛神賦》為開篇，如連環畫一般緩緩道出洛神與人間男子相戀的美好故事。其實，曹植寄託在洛神身上的愛戀並非空穴來風，因為這篇文章也叫《感甄賦》，「甄」即他的嫂子甄宓。

說到此處，我們就必須聊聊曹植。

這位曹家三公子一直是古代才子的代言人，真有才，更有情，一首《七步詩》瞬間把哥哥曹丕打入不孝不仁的十八層地獄，將自己塑造得既弱小又有骨

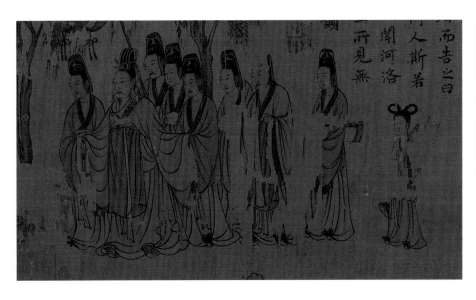

《洛神賦圖》被眾人簇擁的曹植

氣。群眾最愛看這樣的橋段，弱小無助但智慧勇敢的男主角最終打敗了愚蠢陰毒的大反派，曹丕殺不了他。而史實是，曹丕的才情也不輸任何人，與父親曹操、弟弟曹植並稱文壇「三傑」。據說曹植愛上了嫂子甄妃，還寫文章昭告天下，結果「綠帽」皇帝曹丕居然放過了自己這位不知天高地厚的弟弟。

曹植的心中除了洛神，還有甄宓，而顧愷之的眼中只有洛神。

《洛神賦圖》的前景是山石與幾棵樹木，一群人簇擁著一位貴公子（曹植本人）站在樹林之中。遠山泛黛，這是這幅畫的第一個空間。他的目光落在畫面前方，使得觀者順著他的指示往下看。中國畫喜用長卷形式，將一個故事巧妙地用不同空間串聯起來，閱者便如欣賞電影一般，身臨其境。

這些文字像電影旁白一樣出現在畫面空白處，書法秀麗古樸。曾有鑑賞家認為此字為王獻之所書，董其昌則堅持認為書與畫均為顧愷之原作。直到近代，學術界才漸漸統一說法，認定畫中書法為南宋高宗趙構所書。至於畫面，與我們現在看到的一貫黑白兩色，山石凌厲的水墨畫完全不同，這幅畫的山石樹木是先敷色再勾線，人與襯景也完全不成比例，人大於山，甚至快與樹木齊平。在這幅畫裡，人才是主角，其餘只為畫面服務。

這就是魏晉南北朝時期非常重要的一個繪畫特點──無比例，無皴擦。那時，還沒有普遍運用紙張，在絹本上作畫不容易暈染，所以都以敷色為主。

在第一個空間裡，曹植目光所及之處有一條龍騰空而起，緊接著在畫面中出現一位仙女，她就是女主角──洛神宓妃。曹植用了一句話形容洛神──「翩若驚鴻，婉若遊龍」。我們現在欣賞一位姑娘一曲舞畢的時候都會用上這一句，是最高的讚美。

但是，驚鴻、遊龍永遠不會出現在現實生活中，所以顧愷之用了另一個絕招來應對曹植的比喻──春蠶吐絲。「春蠶吐絲」又叫「高古游絲」，形容衣飾上的褶皺如游絲一般，筆力遒勁、老辣緊密為最高古。春蠶吐絲是形容線條連綿不絕、飄逸瀟灑。衣飾的下擺通常都很寬大，在空中循環宛轉，製造出一種3D的幻象，這與馬王堆帛畫中用兩根簡單線條組成的平面衣飾已經有了很

翩若驚鴻　婉若遊龍

榮耀秋
華茂

髣髴兮若輕雲
之蔽月飄颻兮
若流風之迴雪

洛神宓妃

騰空遊龍

余察御以殊觀觀一麗

人歧之畔乃援御者而告之曰

爾有覿於彼者乎此何人斯若

此之艷也御者對曰臣聞河洛

之神名曰宓妃即君王所見無

迺是乎其此……何臣願

聞之余告之曰其形也

《洛神賦圖》局部

黃初三年，余朝京師，還濟洛川。古人有言，斯水之神，名曰宓妃。感宋玉對楚王神女之事，遂作斯賦，其詞曰：余從京域，言歸東藩，背伊闕，越轘轅，經通谷，陵景山。日既西傾，車殆馬煩。爾乃稅駕乎蘅皋，秣駟乎芝田，容與乎陽林，流眄乎洛川。於是精移神駭，忽焉思散。俯則未察，仰以殊觀。睹一麗人，於巖之畔。乃援御者而告之曰：「爾有覿於彼者乎？彼何人斯，若此之艷也。」御者對曰：「臣聞河洛之神，名曰宓妃。然則君王所見，無乃是乎？其狀若何，臣願聞之。」

洛神賦

黃初三年余朝京師還濟洛川古人有

言斯水之神名曰宓妃感宋玉對

楚王神女之事遂作斯賦其詞曰

余從京城言歸東藩

背伊闕越轘轅

經通谷陵景

山日既西傾

車殆馬煩爾迺稅駕

乎蘅皋秣駟乎芝田

容與乎陽林流眄乎

洛川乎是背務神

　　大不同。宋高宗這一版被認為最貼近原作，正是因為這絲絲纏綿，最有高古韻
味，符合歷史對顧愷之「春蠶吐絲」的記載。

　　接下來，洛神緩緩從空中飛向岸邊，與曹植相會。周圍山石樹木作為襯景
依然小得精巧，畫面的比例是由畫家精心設計過的，前景的山石與遠山是一個
空間比例，人物之間是一個空間比例。整幅長卷中，男女主角多次出現在不同
的空間，皆由山石襯景作為空間連續的過渡。中國水墨最精妙的邏輯關係就在
於此，不同於西畫科學嚴謹的透視觀，中國畫講究散點透視、移步換景。觀畫
者目之所及局部自成一景，不同空間巧妙地交會在一起，形成了一個時空交錯
的空間，介於四海八荒之中。

　　佳人配才子是人世間最美好的故事，可惜人、神不同道，再美好也終有分
別之時：

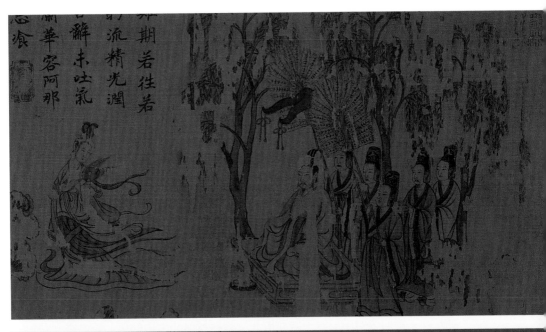

期若徃若
乍流精光潤
亡辭未吐氣
華容阿那
忘飡

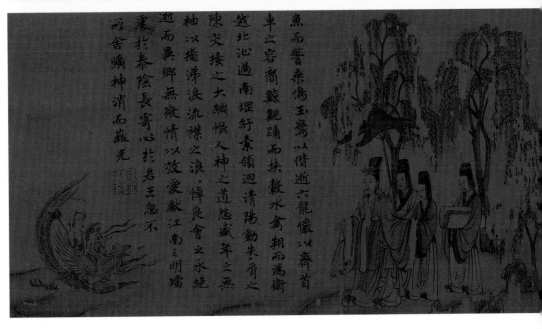

魚而警乘鳴玉鸞以偕逝六龍儼以齊首
車之容裔鯨鯢踊而夾轂水禽翔而為衛
越北沚過南堈紆素領迴清陽動朱脣之
陳交接之大綱恨人神之道殊怨盛年之莫
袖以掩涕兮流襟之浪浪悼良會之永絕
逝而異鄉無微情以效愛獻江南之明璫
慶於泰陰長寄心於君王忽不
歟舍曠神消而蔽光

於是背下陵高，足往神留。遺情想像，顧望懷愁。冀靈體之復形，御輕舟而上溯。浮長川而忘返，思綿綿而增慕。夜耿耿而不寐，沾繁霜而至曙，命僕夫而就駕，吾將歸乎東路。攬騑轡以抗策，悵盤桓而不能去。

曹植還在眾人的簇擁下坐在岸邊，望著依依不捨的洛神，兩人四目相接，無言以對。洛神離去後，他還在河面上尋找洛神的蹤影，期待她歸來，直到天亮後，不得不登船東歸。

至此，這一場人神大戲收場，只留傳說在人間。

值得一提的是，北京故宮博物院藏的《洛神賦圖》有圖無賦，造型呆板。但這幅畫是乾隆皇帝的真愛，只因卷後有他的偶像元代趙孟頫的行書《洛神賦》尾跋。同樣是被清代收藏家梁清標所藏，兩幅畫的命運卻大不相同。遼博版《洛神賦圖》被溥儀帶出故宮，藏在東北，險些就與顧愷之的另一幅名畫《女史箴圖》一樣流落海外，幸好後來被東北抗聯繳獲，現藏入遼寧省博物館。

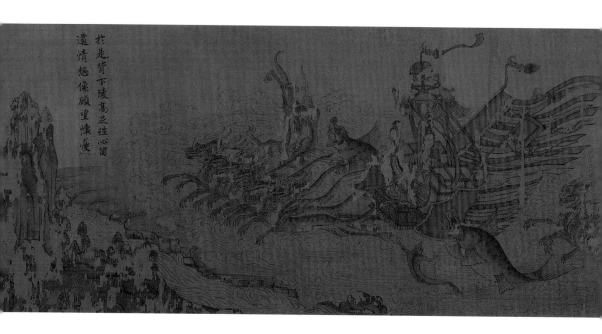

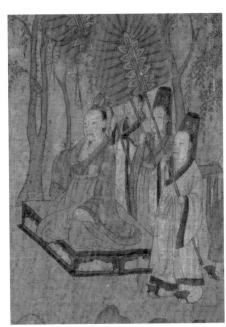

辽博版 《洛神赋图》 局部

北京故宫版 《洛神赋图》 局部

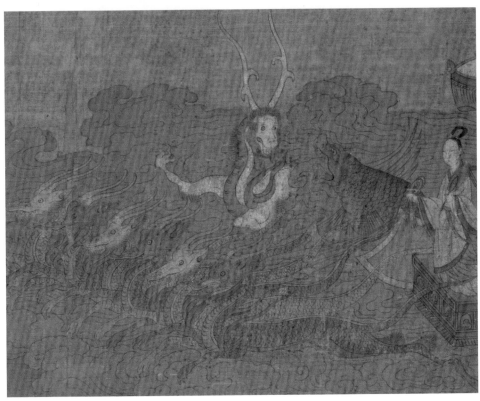

北京故宫版 《洛神赋图》 局部

洛神賦 并序
黃初三年余朝京師還濟洛川古人
有言斯水之神名曰宓妃感宗玉對
楚王神女之事遂作斯賦其詞曰
余從京域言歸東藩背伊闕越轘
轅經通谷陵景山日既西傾車殆馬
煩尔乃稅駕乎蘅皋秣駟乎芝
田容與乎楊林流眄乎洛川於是
精移神駭忽焉思散俯則未察
仰以殊觀睹一麗人于巖之畔乃
援御者而告之曰尔有覿於彼者乎
彼何人斯若此之艷也御者對曰
臣聞河洛之神名曰宓妃則君王之
所見無乃是乎其狀若何臣願聞之
余告之曰其形也翩若驚鴻婉若游
龍榮曜秋菊華茂春松髣髴兮

誠素之先達兮解玉珮而要之嗟
佳人之信脩羌習禮而明詩抗瓊珶
以和余兮指潛淵而為期感交甫之
棄言兮悵猶豫而狐疑收和顏以
靜志兮申禮防以自持於是洛靈
感焉徙倚彷徨神光離合乍陰乍
陽竦輕軀以鶴立若將飛而未翔踐
椒塗之郁烈步蘅薄而流芳超
長吟以永慕兮聲哀厲而彌長尔
乃眾靈雜遝命儔嘯侶或戲清
流或翔神渚或採明珠或拾翠羽
從南湘之二妃攜漢濱之遊女歎
匏瓜之無匹兮詠牽牛之獨處揚
輕袿之猗靡兮翳脩袖以延佇體迅飛鳧
飄忽若神陵波微步羅襪生塵動

顧長康畫流傳世間者若～如星鳳失今日乃得見洛
神圖真蹟喜不自勝謹以逸少法書陳思王賦拊
陵以誌敬仰云大德三年子昂

北京故宮版《洛神賦圖》局部
元 趙孟頫
行書題跋局部

· 叁 ·

《女史箴圖》摹本
另一流落英國名作

　　現存大英博物館，並不做日常展出的《女史箴圖》並非顧愷之原作，與山西大同北魏司馬金龍墓出土的漆屏風比較，可以斷代為隋唐官本。此摹本比《洛神賦圖》的摹本還要早，且更接近顧愷之原作。

　　《女史箴圖》是顧愷之根據西晉文學家張華的《女史箴》所做。「女史」是宮廷裡身分較高的女性，「箴」是勸諫之意。張華寫《女史箴》其實是為了一個女人——西晉惠帝司馬衷的皇后賈氏。司馬衷痴呆愚傻，所以賈氏獨攬大權，專橫善妒，荒淫無度。朝中大臣張華深感無力，便收集了歷史上九位賢德女子的故事，希望「曲線救國」，勸諫賈皇后。

　　現存的《女史箴圖》卷有九個故事，每個故事都配有張華的箴言，這也是《洛神賦圖》遼博版有賦有圖更接近原作的佐證。

　　箴言內容無非是對女子的一些規勸，比如不要修飾容貌，要注重心靈美，男女沒事不要共處一室，不要放縱丈夫對自己的寵幸……另外，還有一些十分極端的，比如臨危不懼的女子為丈夫抵擋熊的攻擊。

　　畫中女子的面容倒是如箴言中所說一般並不重要，差不多都一個模樣。整個畫面依舊無比例，無皴擦，但因為顧愷之的「春蠶吐絲」，高古線描，裙衫飛揚，立刻靈動了起來。畫中威猛的熊被畫成了小狗大小，射日的獵人差不多與山同高，一切旨在突出戲劇衝突。顧愷之似乎特別擅長把一些不合現實的元素安排在一起，以高超筆法連貫成一個和諧的畫面。雖然大家都一種模樣，卻

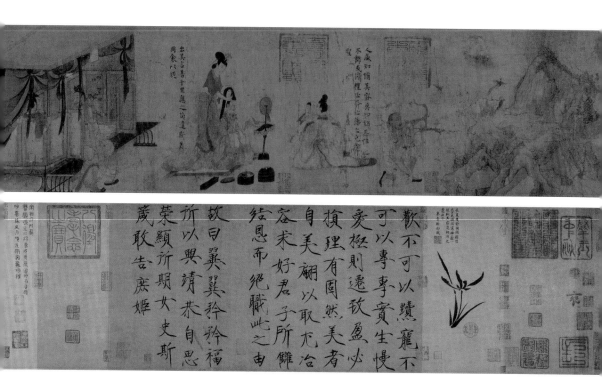

《女史箴圖》
東晉　顧愷之
24.8 × 348.2 cm
絹本設色
英國大英博物館

個個神采不同，使人信服，「傳神寫照，正在阿堵中」。

可惜，這幅畫當年被八國聯軍搶去，一九○三年被大英博物館收藏。二戰後，為了感謝中國軍隊在緬甸幫助英軍解除日軍之圍，英國給了中國兩個選擇：第一，大英博物館將這幅畫歸還給中國政府；第二，英國送給中國一艘潛水艇。最終，中國選擇了潛水艇。《女史箴圖》為絲質品，歷經千年，纖維早已僵硬脆弱。據說，英國人早期不知道怎麼維護手卷，一直懸掛展示，導致這幅國寶早已掉渣。近些年才在中國專家的幫助下，重新裝裱修護，大概還能保存一兩百年。

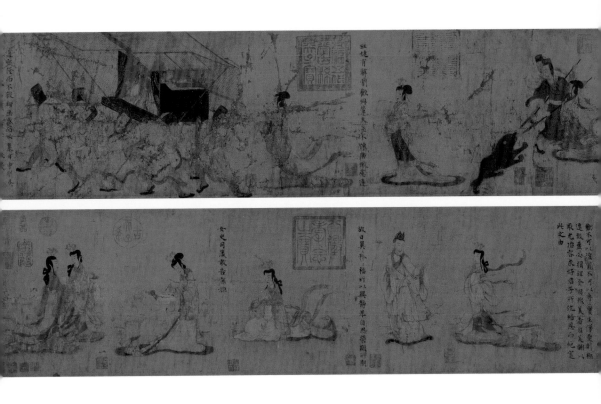

與山同高的射日獵人

被畫成小狗大小的熊

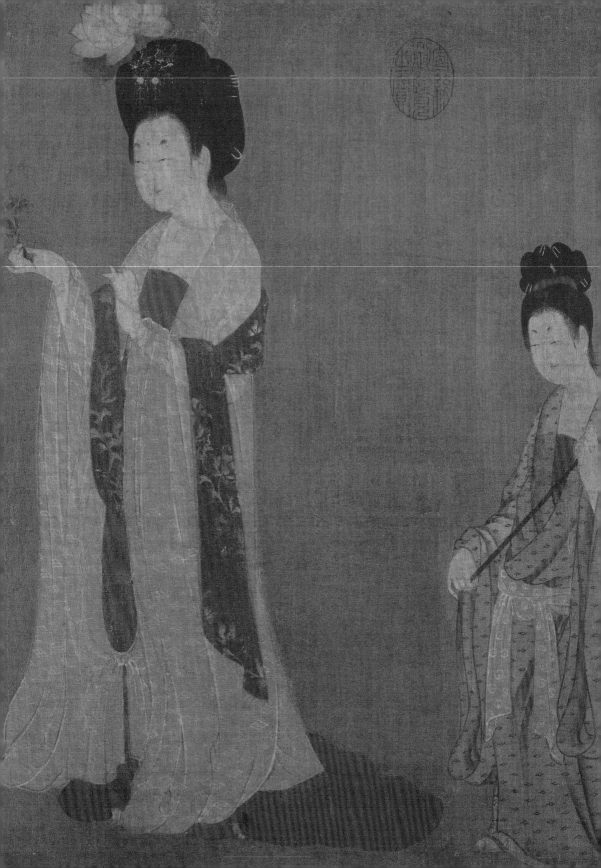

美人如玉

唐代第一仕女畫

簪花仕女圖　周昉

賞析重點

○ 現存唯一唐人親繪作品，不只是一幅活生生的唐朝貴婦妝容穿搭指南，更刻畫人物內心世界

○ 唐貞元年間流行的眉形「蛾眉」，成了判定原作的時代證據

○ 衣料的絕妙質地：薄紗上繪製花紋，紗裙因此立體，既有重量，又平添飄逸

○ 一大一小，一前一後，創造空間景深，只用簡單肢體動作與目光在平行的地平線上緩緩升高，體現空間感

《簪花仕女圖》
唐　周昉
46×180 cm
絹本設色
遼寧省博物館

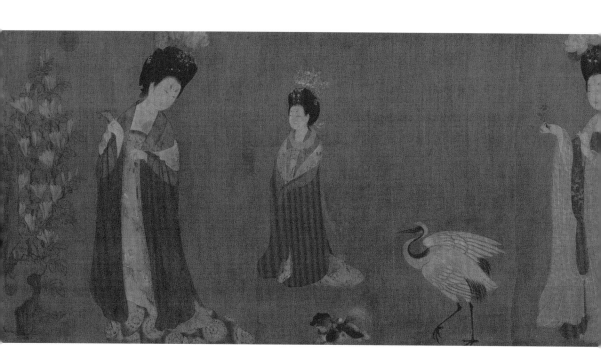

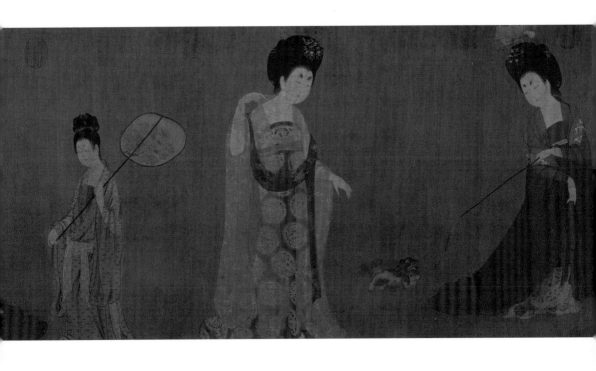

壹·

唐代仕女畫的
前世今生

美得像從畫裡走出，這是誇女人漂亮的一種既文藝又老土的說法。古代畫家多為男人，最愛畫美人。唐代後，畫家們越發憐香惜玉、愛慕女性，現實中的美人走進了畫中，人間煙火代替了神仙菩薩。畫家用畫筆表達對美人的欣賞和對美的渴望，大大方方，毫不遮掩，畫筆如相機。都說唐朝美女古今第一，千年後我們得以在畫中一見。水墨畫有專畫美女的門類，叫仕女畫。唐代仕女

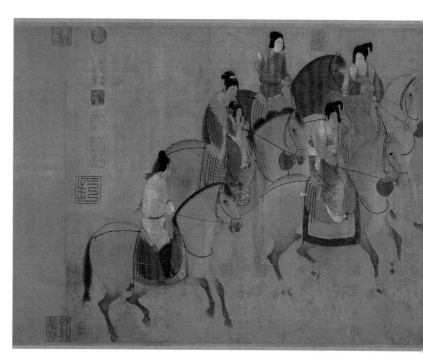

《虢國夫人遊春圖》宋人摹本
（原）唐　張萱
51.8 × 148 cm
絹本設色
遼寧省博物館

畫高手有一對師徒——張萱、周昉。張萱沒有親筆作品傳世，如今人們只能看到兩部宋人摹本《搗練圖》、《虢國夫人遊春圖》。相比而言，徒弟周昉的《簪花仕女圖》證實為原作，是現存唯一一件唐人親繪作品，稀世珍寶。

張萱出身卑微，是專職的宮廷畫師，專為宮中貴婦作畫，《虢國夫人遊春圖》應該是在草叢中不知吃了多少土、觀察了多少次虢國夫人馬隊後完成的作品。那時，畫師的職責是記錄與再現，並不需要增添太多感情色彩，再加上張萱本人並沒有受到良好的文化教育，不太可能瞭解高貴婦人的所感所想，只能忠誠於自己的眼睛，用畫筆記錄。周昉則出身貴族，在高牆深宮中長大，就像《紅樓夢》中的賈寶玉，對女兒家的心思瞭如指掌。生長環境和所受教育的差異，使得周昉筆下的仕女與張萱的略有不同。

唐朝女人以胖為美，身材豐腴，喜氣洋洋，線條簡單粗糙，有出土的陶俑為證。《簪花仕女圖》描繪了五位仕女與一位婢女，全部面若銀盆，衣著豔麗華貴，一幅活生生的唐朝貴婦妝容穿衣時尚指南。

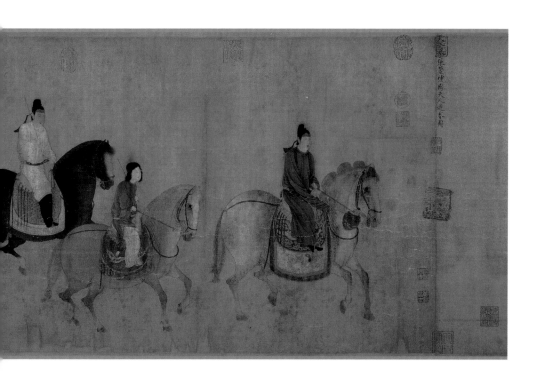

　　這幾年，電視劇裡的唐朝仕女胸部造型大多誇張，好像西方宮廷貴婦。歷史上真正的唐朝仕女到底是怎樣的呢？

　　唐朝女性的裝束實際是隋煬帝的發明。歷史上，這位皇帝非常好色。自他開始，女人衣服越來越華麗，布料越來越薄，越來越少；到了唐朝，李家人本就有胡人血統，作風不拘束，女性禮服便多以窄袖、袒胸、低領為主。即便如此，唐朝女性的胸部造型也沒有影視劇中那樣誇張，一般只在內衣下紮一根帶子顯示胸形。《搗練圖》中的仕女基本符合初唐女性穿著，到了周昉所在的盛唐，女性衣服更顯華麗，袖子和裙擺也更加寬大飄逸。

　　《簪花仕女圖》卷首的仕女，頭戴粉紅牡丹花，身著絳紫，外罩紗裙，臉轉向左側，正在逗弄一隻小狗；對面前方的另一位仕女，身著透明白紗，內著紅色繡金紋長裙，伸出手，似乎想招呼小狗到她這邊來。兩位仕女的造型中最引人注目的便是那向上掃起的兩道蛾眉，十分特殊。

　　之前談到敦煌壁畫的一個重要作用，可以當作判定畫作年代的試金石。敦煌壁畫在唐朝達到鼎盛，窟中有一幅唐代絹畫《引路菩薩》，畫中有一位被接引的婦女，眉式便與《簪花仕女圖》中的相同。貞元年間有詩云：「莫畫長眉畫短眉，斜紅傷豎莫傷垂。」說的便是畫中的眉毛，而且只有貞元年間流行此樣式的眉毛。南唐時期，雖然婦女也梳著高聳的頭髮、頭簪大花，但並不畫這樣的眉形。這種眉毛具有極其特殊的時代性，成了判定此畫為唐代周昉原作的

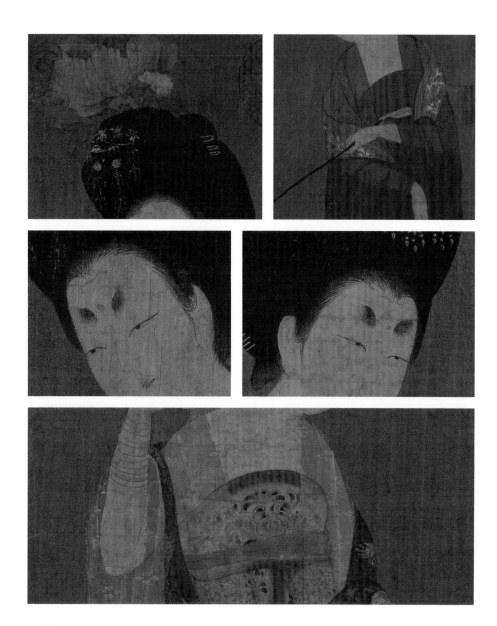

證據之一。

　　周昉在畫中再現了衣料的薄、透，在一片式的裙子外面罩著同色系的薄紗，猶如輕輕蓋在雪白肌膚之上，千年之後還有油畫一般的質感。最絕妙的是，薄紗上同樣繪製著花紋，精細華美，紗裙也變得立體，既有重量，又平添飄逸。

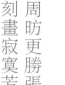

周昉更勝張萱
刻畫寂寞芳心

　　《簪花仕女圖》左半部，兩位仕女一大一小，一前一後，自然地形成了一個空間的景深。小狗作為分割點，吸引二人的焦點，構成了一個平行四邊形的立體空間。中國畫與西方油畫最大差異就是透視。精通天文地理，把二十四節氣算得如鐘錶一樣精準的中國人在透視這件事情上一直沒有屈從「科學」。其實，透視根本就是一個「偽命題」，對於一個點而言，焦點透視是合理的，但放在整個宇宙空間，它只是一個維度。從這個角度講，西畫的構圖似乎就不科學了。

　　《簪花仕女圖》在構圖中並沒有用很勉強的襯景來體現二人的站位角度與關係，只用簡單的肢體動作與目光在平行的地平線上緩緩升高來體現空間感，以達到構圖的平衡、穩定。這也是周昉的師父張萱所擅長的。

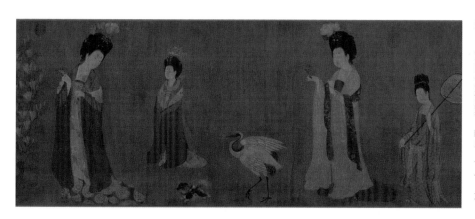

仕女一大一小，一前一後，形成景深。小狗為分割點，吸引二人目光

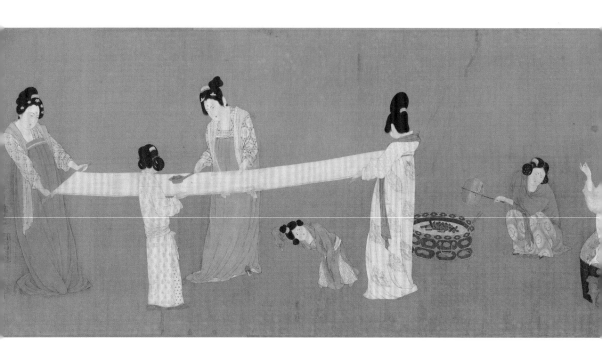

　　張萱《搗練圖》以一張平行四邊形的布作為畫面中心，人物分配在四周，構圖謹慎又不失靈動，正對著畫面的仕女目光交會於中心，而藏在布下面玩耍的女孩則將目光投向背對著觀者的仕女。不用畫出來，我們就知道這位仕女的目光會落於何處。這就是高級的表現形式，看似簡單的構圖卻在局部透出玄機，引領觀者走入下一個空間。

　　周昉《簪花仕女圖》中部的仕女與婢女並沒有互動，相比左邊氣氛明顯沉悶了許多。兩人都望向左側，一個低眉順眼執扇而立，一個低頭望著紅花顧影自憐，仕女的紅花似乎要獻給昂首向前的仙鶴。以此為界，進入第三個空間。

　　同樣，有一隻小狗作為「活潑擔當」，一位仕女側身低頭看著它，滿懷愛意，眉目似乎都在笑。她身著絳紫色薄衫，內裡裙子上繡有鴛鴦圖案。遠處的紅衣仕女則望向畫外，若有所思。只通過服飾描繪、微妙的眼神處理和肢體語言，六位女性的性格、心情便一目了然。在一個極其普通的午後花園，深宮貴婦閒來無事，長日無聊，這就是她們的日常。

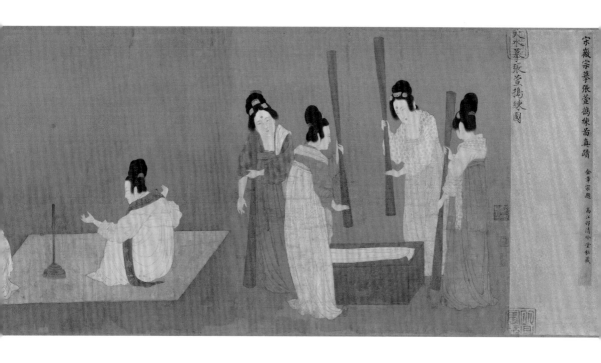

周昉高於張萱的一點便在於此，不但描繪了人物的外表，還刻畫了人物的內心。他與這些仕女朝夕相處，清楚她們的日常生活，清楚每一個動作、每一個眼神。例如，第五位站在遠處的紅衣仕女目光深遠，可以說她在幽怨地望著開心玩樂的其他貴婦，也可以說她就是在發呆，或者正在思考人生。這些女性在周昉的筆下都變成了有故事的女同學。

《搗練圖》宋人摹本
（原）唐 張萱
37×145.3 cm
絹本設色
美國波士頓美術館

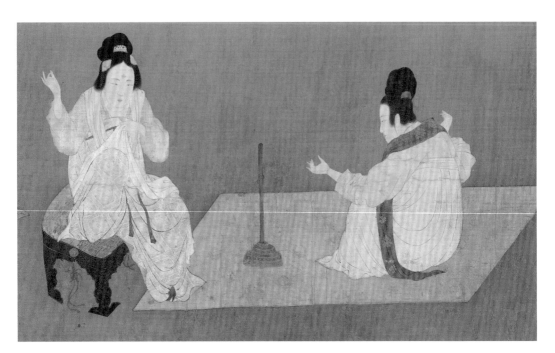

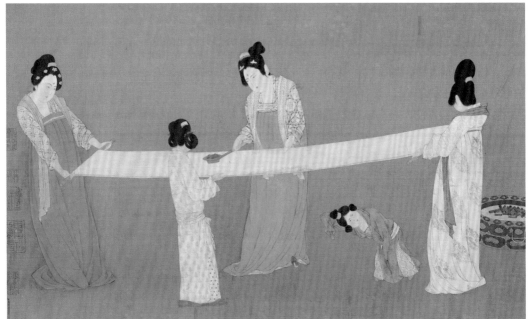

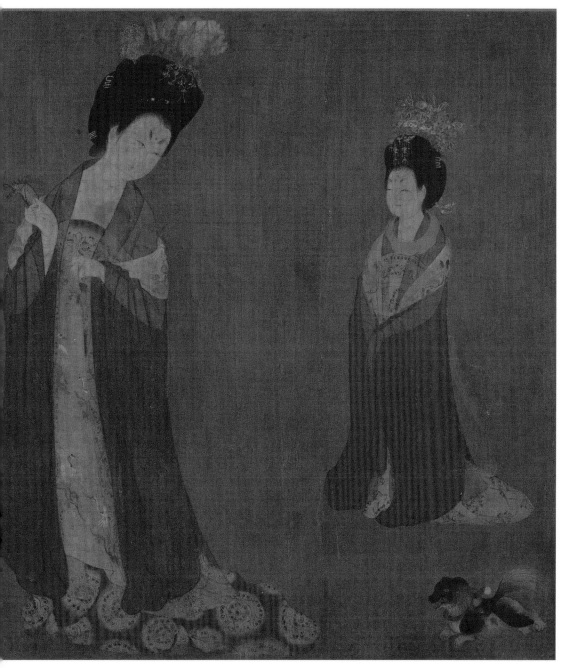

宋徽宗摹張萱搗練圖筆墨超妙後人豈能彷

彿金章宗題籤識以七璽其珍重可知余得此卷

於京師攜歸江村今日裝畢謹跋於後康熙丁丑嘉

平十六日簡靜齋寒窗晴暖曉起擁爐焚沉水展觀

至再試君房墨書藏用老人高士奇

宋徽宗摹唐張萱搗練圖卷見松泉老人（畫緣棗觀云縞素如新大段

色明昌書標題有張紳一跋與此合又經高江邨收藏前題祠句

再題跋趙喬珍重而江邨銷夏錄不載此卷者銷夏錄刻於康熙癸

酉年此後又康熙己卯年銷夏錄刻成後六年新得前題詞

後五家有萱祈巧圖雅麗純備以室和畊可到政萱匯言祈巧圖銷

為錄中江邨院藏有萱灣精幸剛華萱畫者其精蓬審瑪于知

又明吕帝學室和畷金書帷室和御題畫圖二字內竹口關昌書圖字

肉竹公可驗西知見研北雜志亦重一經也先諸戊閏月羅振飛識

右宣和臨張萱搗練圖期昌以郡望題

籤欵之七璽蓋亦慶之之深乃知媺母之

姿亦有劢其輦者何邪齊郡張紳

金井西風梧桐黄葉慣寫長門詩句斷墨零㳂留得數眉嫵

捲羅袖一點砂紅鎖深院守宫窣護想人間子夜清砧秋窓悲

響搗衣杵含情都在毫素重見宣和秘殿淡螺描取又遇

明昌添寫作半行垂露笑飛來七十年央只相識浣紗溪女更

誰摹天寶宫人花邊聽鷓鴣 此卷自一丑冬題後久未展閱秋八

月拾點藏畫賦綺羅香一瓣立冬後一日天宇晴暖蘿葍盈庭木

瓜香㯶臭茶錯今歲六月大兒攀子頃又叩賢書老母色喜試

御賜松花江研書竹金章宗璽紙後宣和畫谱載張萱以金井梧桐

秋葉黃こ句寫長門怨甚有思致又鷓鴣圖六萱一畫故韓中及之

余家有萱祈巧畫雅麗絶倫非宣和所可刻也

康熙巳卯九月十七日江邨高士奇在柘湖簡靜齋

《搗練圖》題跋

　　一九七二年，《簪花仕女圖》的畫心開裂得厲害。為長久保存，工作人員把這幅畫送去北京故宮博物院重新裝裱，才發現這並非一幅完整的畫，而是由三段大小相同的織錦拼接而成，三段織錦的尺寸正好是古代屏風常用的尺寸。宋高宗曾讓人重新裝裱所有南宋朝廷收藏畫冊，按《簪花仕女圖》的裝裱尺寸判斷，這幅畫也於此時重新裝裱的。原來，此畫並非一幅長卷，而是屏風畫。屏風是中國古代家具中一個必不可少又非常特殊的存在，既可作為分離空間的獨立存在，又可作為裝飾品，畫上山水、仕女供人欣賞。主人與屏風之間常常有一種莫名互動的幻覺，明明是隔開空間的，卻有種打開一扇任意門的神奇效力。屏風畫最早以仕女圖為主，到了宋朝文人畫興起，才漸漸以山水畫居多。

　　南宋滅亡之後，這幅畫流落民間，去向不明，也沒有任何記載。現在按照畫上的收藏章判定，直到清朝，這幅畫才流傳到收藏家梁清標手中，後又歸安岐收藏。在《墨緣匯觀》中，安岐認定此畫為唐代周昉所作。到了現代，經過多位專家多年考證，大部分人認同了這個觀點。入清內府收藏之後，乾隆皇帝將這幅畫編入《石渠寶笈》續編。清朝滅亡後，溥儀以賞賜弟弟溥傑為名帶走一批珍貴書畫，其中也包括這幅。一九四五年，此畫被東北抗聯截獲，幾經輾轉，歸入遼寧省博物館，為鎮館之寶。《簪花仕女圖》從繪畫技法、寫實的衣著服飾等方面佐證了大唐貞觀盛世。從此，人們印象中的大唐不再是抽象的文字或斑駁的壁畫陶俑，而是那長日無聊的午後花園中六位鮮活的女性。

金井西風搗桐黃葉慣寫長門詩句斷墨零紈留得墮鈿眉嫵

捲羅袖一點砂紅鎖深院守宮空護想人間子夜清砧秋竇愁

響搗衣杵含情都在毫素重見宣和秘殿淡螺描取又遇

明昌添寫作半行垂露笑飛來七十㓥夬只相識浣紗溪女更

誰摹天寶宮人花邊聽羯鼓　此卷自下丑冬題後久未展閱秋八

月拾點藏書賦綺羅香一簿立冬後一日天宇晴暖籬葡盈庭木

瓜香橘臭味泰錯今歲六月大兒舉子頃又叩賢書老毋色喜試

御賜松花江研書於金章宗璽紙後宣和畫譜載張萱以金井梧桐

秋葉黃〻句寫長門怨甚有思致又羯鼓圖亦萱所畫故辭中及之

余家有萱祈巧畫雅麗絶倫非宣和所可到也

康熙巳卯九月十七日江邨高士奇在柘湖簡靜齋

《搗練圖》題跋

部索虜入居桑乾貿為小國後遷居西海時始走莫離而居後光大
征其爭國破波斯躲眾四夾貢烏頹龜兹疏勒于闐云云國開地
十里其上濕故多山川少林木有五穀國人以麨及羊肉飯糧戰有師
腳蹄馳野驢有角人善騎射着小神長身袍金玉為飾被髮如人頹上
剋木為角長六尺金銀飾之小女子兄弟我妻共城所遷屋居寮束如
同其坐金床隨太歲轉與妻並坐有賓客無文字以木為契刻之
紉物數小旁國通則使旁國距為有書羊皮為紙無藏官所降小國俾

萬國來朝

見證朝貢盛況

職貢圖

蕭繹

賞析重點

↻ 畫面有情景設定，使者們一律側站，姿勢恭順，面帶欣喜，簡潔明瞭

↻ 以最真實的筆觸，第一次記錄了一千五百年前外國人的相貌與服飾特色

↻ 每位使節畫像旁，皆有貼心文字，介紹該國歷史地理與風土人情

↻ 高古游絲畫法的疏體畫，疏密有致，線條簡略勾出輪廓，層層渲染，洗練而明朗

《職貢圖》宋人摹本
（原）南朝梁　蕭繹
絹本設色
26.7 × 200.7 cm
中國國家博物館

原作繪有二十五國使節，現存殘本，僅存十二國使，從右至左分別來自滑國、波斯、百濟、龜茲、倭國、狼牙修、鄧至、周古柯、呵跋檀、胡蜜丹、白題、末國。

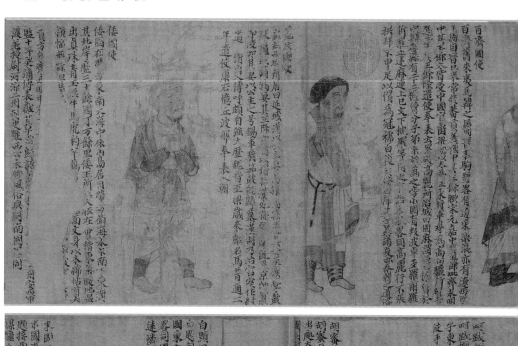

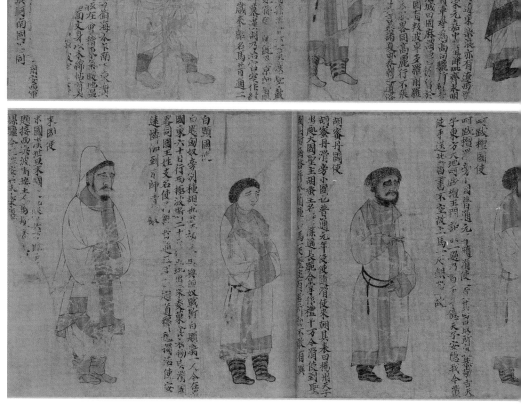

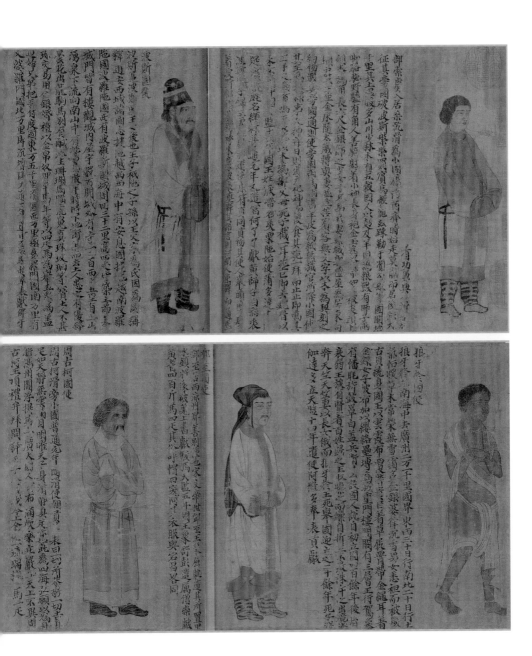

波斯國使

狼牙脩國使

鄧至國使

郡國古柯國使

壹・

記錄萬朝來賀
國力鼎盛之時

　　「職貢」是中國古代沿用千年的專有名詞，指外國或番邦附屬國向朝廷按
時進獻貢品的制度。這種活動相傳始於大禹會稽會諸侯。到漢武帝時期，天朝
威武，附屬番國四方來朝，正式形成了完備的朝貢制度。《左傳・襄公二十九
年》記載：「魯之於晉也，職貢不乏，玩好時至。」送來的東西其實沒多少金

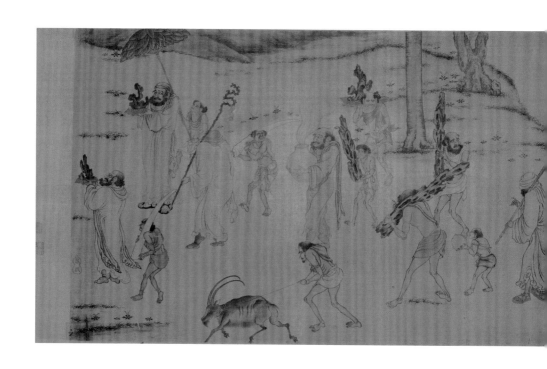

銀財寶，主要是些國外的時興玩意，這跟受侵犯時天朝出兵保護的成本相比不值一提，更大意義上是一種形式主義的服軟。

古時中國確實強大，如今到西安各處景點都能看到漢代的騎兵雕塑，文有樂府、史傳，武能吊打馬背上的匈奴。古人一向癡迷外國人對自己的敬仰，但苦於當時沒有照相機，無法記錄萬朝來賀的盛況。好在還有繪畫，這才有了從南北朝到清朝的一系列《職貢圖》。

《職貢圖》
唐　閻立本
61.5 × 191.5 cm
絹本設色
台北故宮博物院

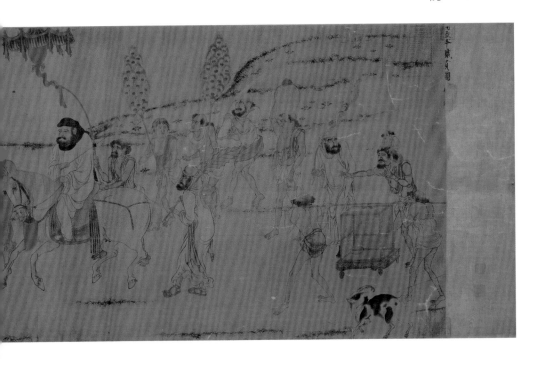

　　歷代《職貢圖》中，最有名的是唐代閻立本版。閻家是上流家族，閻立本的母親是北周武帝的清都公主，父親閻毗是北周駙馬，哥哥閻立德是了不起的藝術家。初唐時期，閻家還是朝廷的「藝術總監」，不但繪畫了得，在建築和工藝藝術方面也很擅長，據說大明宮就是閻立本主持設計的。他在李世民還是秦王時期就任府中庫直，在太宗時期更是身居要職。貞觀四年（西元六三○年），婆利、羅剎、林邑三國遣使來朝，長安城擠滿了異國朝賀隊伍。在這個需要彰顯國家軟硬實力的關鍵時刻，唐太宗自然要派出閻立本這個最厲害的角色。於是，就有了《職貢圖》。

《步輦圖》宋人摹本
（原）唐　閻立本
38.5 × 129 cm
絹本設色
北京故宮博物院

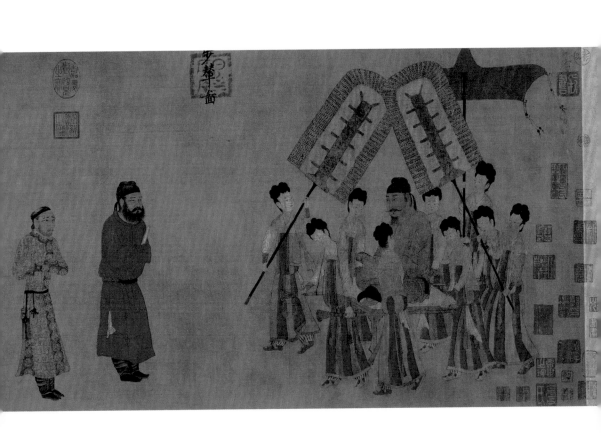

貳·
集才華與乖戾
於一身的獨眼皇帝

閻立本的《職貢圖》重點描繪了許多奇珍異寶，鸚鵡、琉璃、珊瑚，個個閃閃發光，鮮活生動。相比起來，現存最早的南梁蕭繹版《職貢圖》就樸素得多。這幅畫戲不多，但畫家本人可算是「戲精」。中國歷史上有幾位喜愛藝術的著名皇帝，李後主、宋徽宗可並列第一，乾隆爺做了不少努力，雖被後人詬病，卻也不能說完全沒有才華，而南北朝時期的傳奇君主梁元帝蕭繹，則是集才華與乖戾於一身。

南北朝時期十分特殊，短短一百多年交替了好幾個朝代，光南方就有宋、齊、梁、陳四朝。蕭繹為南梁武帝蕭衍第七子，被封為湘東王。「性愛書籍，既患目，多不自執卷，置讀書左右，番次上直，晝夜為常，略無休已，雖睡，卷猶不釋。五人各伺一更，恒致達曉。」蕭繹愛讀書，愛到即便瞎了一隻眼，也要人通宵達旦讀書給他聽，能不睡就不睡，一心想創一家之言，成為大學問。當時，南梁佔據著江南長江流域最肥沃的國土，不僅是整個中國的文化中心，更是東亞文化中心，倭國、新羅、百濟無不來帝都朝賀。蕭衍、蕭統、蕭綱、蕭繹父子四人合稱「四蕭」，地位堪比「三曹」[1]。梁武帝勵精圖治，各皇子也勤奮苦讀，帝國一派和平盛世景象，蕭繹的《職貢圖》便是在這個時期畫就的。他不但刻苦攻讀學問，且極善畫，是一個用功的學霸。自負但又自卑，這倒是與宋徽宗趙佶不同。

1：即曹操、曹丕、曹植。

竊聞職方氏掌天下之圖，四夷八蠻，七閩九貉，其所由來久矣。漢氏以
來，南羌旅距，西域憑陵，創金城，開玉關，絕夜郎，討日逐。睹犀甲則建朱
崖，聞葡萄則通大宛，以德懷遠，異乎是哉。皇帝君臨天下之四十載，垂衣裳
而賴兆民，坐巖廊而彰萬國。

——《職貢圖》序

文中「皇帝」指梁武帝蕭衍，「君臨天下」有點誇張，只能算「君臨江
南」。蕭衍在位第四十年，蕭繹目睹了朝貢盛事，並用畫筆記錄了下來。

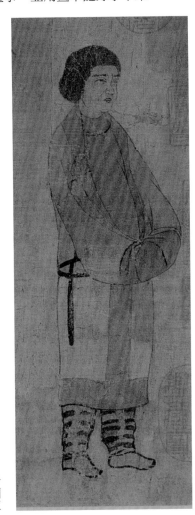

滑國使

唐代張彥遠《歷代名畫記》記載：
「任荊州刺史日，畫蕃客入朝圖，帝極稱
善。」據張彥遠說，蕭繹曾創作過一幅
《蕃客入朝圖》，畫有二十五個國家的使
者。後代學者推斷，書中記載的《蕃客入
朝圖》應該就是《職貢圖》。只不過我們
今天看到的蕭繹版《職貢圖》並非原作，
而是宋人摹本，流傳到現在成了殘本，僅
存十二國使，從右至左分別來自滑國、波
斯、百濟、龜茲、倭國、狼牙修、鄧至、
周古柯、呵跋檀、胡蜜丹、白題、末國。

滑國這個名字一直不斷出現在各大架
空歷史的古裝影視劇中，基本都以女性形
象為主，各個妖豔詭譎，聰明過人。歷史
上，真正的滑國人長得也比較秀氣，留著
溫婉的波波頭，一身紅衣，雙手恭敬
地藏在衣袖裡，面目柔和，反倒是虎
皮褲更加奪人眼球。

　　蕭繹貼心地補充了一段文字，介紹這個國家的歷史、地理位置、風土人情。滑國源於古老的春秋戰國，是中亞遊牧民族與漢代大月氏人的後裔，史稱「白匈奴」，自漢代開始受中國政權庇護，定居中亞。五代十國時期，滑國十分強大，一直打到波斯，是南梁西邊最重要的政權。

　　排在滑國之後的是波斯，波斯使者頭戴極富民族特色的花帽，長眉長鬚耷拉著，顯得低眉順眼，非常順從。

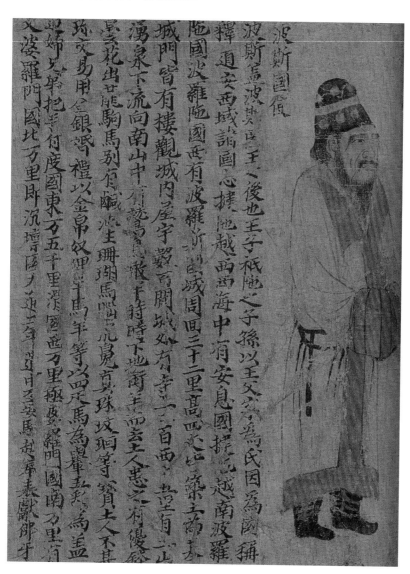

波斯國使

百濟國使

百濟國使

百濟舊來夷馬韓之屬　晉末駒麗略有遼東樂浪亦有遼西晉平縣　自晉已來常修蕃貢　義熙中其王餘腆　宋元嘉中其王餘毗　齊永明中其王餘太皆受中國官爵　梁初以其王餘隆為使持節都督百濟諸軍事鎮東大將軍　尋為高句驪所破　普通二年其王餘隆遣使奉表云　累破高麗所治城曰固麻謂邑檐魯於中國郡縣有二十二檐魯分子弟宗族為之　旁小國有叛波卓多羅前羅斯羅止迷麻連上己文下枕羅等附之　言語衣服略同高麗行不張拱拜不申足則異　呼帽曰冠襦曰複衫袴曰褌其言參諸夏亦秦韓之遺俗云

　　第三位是百濟使者，白帽綠衣，膚白唇紅，秀氣很多。百濟是古代朝鮮半島上的政權，是連接中國與日本最重要的通道，這位使者的雙足前端翹起，與其他使者恭敬的站姿大有不同，朝鮮人在那個時候性格就很俏皮。

　　除了滑國和百濟，我們最熟悉的應該就是倭國（今日本）。可惜，倭國使者的臉龐已經損毀得看不大清了，不過古代日本人一身赤腳漁民打扮跟現在倒是區別不大，白色頭巾短褲，青色外套，清爽俐落。

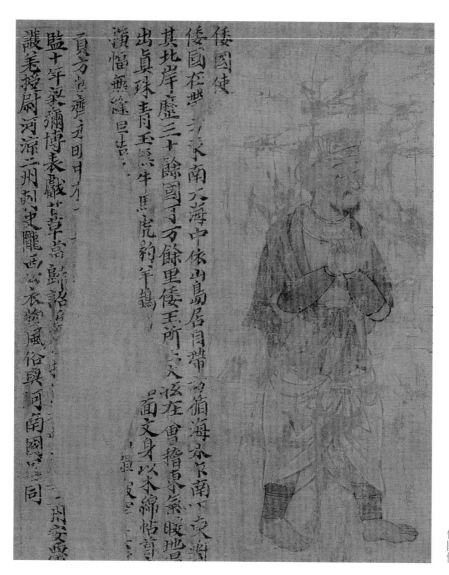

倭國使

蕭繹筆下的「萬朝來賀」完全沒有閻立本版本的花俏複雜。畫面有情景設定，使者們一律側站，姿勢恭順，面帶欣喜。一位使者配一段文字，簡潔明瞭，以最真實的筆觸第一次記錄了千年前外國人的相貌與服飾特色，是瞭解一千五百年前大中亞地區疆域劃分最珍貴的文字地圖。

顧愷之是人物畫當仁不讓的老祖宗，他筆下的神女仙氣飄飄，不管是髮型還是衣衫，都是向上走反重力，需要很細密的線條一層層拖起來。蕭繹筆下的各國使者都是「地球人」，不必有神女這般待遇，越樸實越好。所以，蕭繹雖然也用了高古游絲畫法，但疏密有致，線條整體是向下簡略地迅速勾出輪廓，一層層渲染，更加洗練，明朗灑脫。這種畫風叫「疏體畫」，到了宋朝畫家梁楷筆下，演變成更加簡略的《李白吟行圖》（見P.51），寥寥幾筆，連顏色都不用上，形神兼備。

誰說藝術家皇帝就一定要像李煜、趙佶那樣玩物喪志？蕭繹雖然也是亡國之君，可他政治上的手段之狠，是李煜、趙佶等人遠遠不及的。

大兒子蕭統死後，梁武帝蕭衍立第三子蕭綱為太子。這下其他皇子都不樂意了，紛紛伺機而動。西元五四八年，「侯景之亂」爆發，南梁都城建康被圍。侯景起初只有幾千兵馬，本來不是什麼生死關頭，可惜幾個兒子擁兵自重，沒人去救老爹和太子，特別是手握重兵的湘東王蕭繹。梁武帝曾偷偷派人發密詔給他，許諾了無數官職，最終他還是按兵不動，任由親爹活活餓死，太

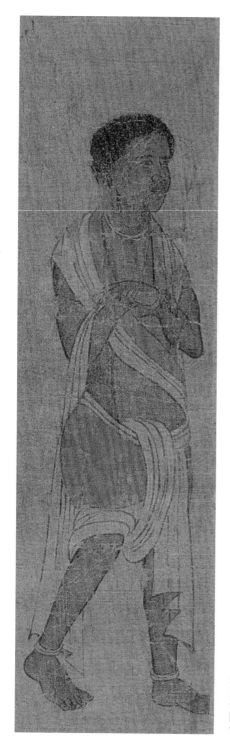

狼牙修國使

鄧至國使

子蕭綱被侯景所殺。等幾個侄子、兄弟鬥了一段時間，兩敗俱傷後，蕭繹出兵，徹底平定了侯景之亂，並在江陵登基，史稱梁元帝。

論狠，玄武門之變時的李世民、九子奪嫡時的雍正，可統統比不上我們這位梁元帝蕭繹。叛亂平定後，蕭繹將一眾兄弟子侄殺的殺、囚的囚。據說，蕭繹還不給這些被囚禁的兄弟子侄飯吃，最後他們只好割自己胳膊上的肉吃。很難想像一位梁朝最有名的詩人、畫家能做出如此殘暴之事。

有時候，可能身體的殘疾能把一個人帶上瘋狂之路，蕭繹哪都好，唯一的遺憾就是只有一隻眼睛，或許這也是他儘管才華出眾卻不被立為太子最重要的原因。蕭繹的妻子徐昭佩經常只化半面妝，因為他只有一隻眼睛，只能看到一半的美，「徐娘半老」說的就是她。這位美麗的妻子還經常打扮得漂漂亮亮，四處會情夫。這是何等奇恥大辱，枕邊人都對他如此，更何況其他人？可以說，蕭繹上演的是一場王子復仇記。

可惜，王子變皇帝不到兩年，侄子蕭紀去西魏求救，五萬大軍殺進江陵。歷史總是驚人地相似，沒有人來勤王。生死存亡之際，蕭繹組織所有文武官員，聽他講《老子》。《梁書》記載：「九月辛卯，世祖於龍光殿述《老子》義。」十一月，西魏大軍攻破江陵城，蕭繹下令焚毀歷代藏書十四萬冊。他哀嘆：「讀書萬卷，猶有今日，故焚之。」十四萬冊歷代珍品書籍，無數絕世孤本，化為灰燼。隨後，他又揮劍砍斷柱子，說道：「文武之道，今夜盡矣。」

蕭繹被俘，受盡折磨，最後被侄子蕭詧用土袋悶死。西魏士兵從灰燼中搶救出一批書畫典籍，其中就包括這幅《職貢圖》。流傳到清代收藏家梁蕉林手中的，已是宋摹本，並有破損。後經乾隆收藏，又損失了十四國題記和十三國人像。清末，溥儀將此畫帶出宮，輾轉被南京博物館收購，現收藏於中國國家博物館。

蕭繹稱自己：「韜於文士，愧於武夫。」實則較著勁，最後毀了自己。

天涯癲狂
唐版竹林七賢

高逸圖　孫位

孫位為人疎野曠達
故其所作高逸圖那但
筆意古勁有北畫史
以及清傲悒八趣之氣
軼出毫素真可寶也
有明珍治己酉蘭亭書
士在空陵氵

賞析重點

◑ 對應手中道具，畫中四名士應為竹林七賢，可能為殘卷，佚失其餘三人

◑ 人物特點鮮明，尤以「眼神」為甚，從眼神能清楚辨明四人迴異的性格

◑ 為凸顯四大名士的主角地位，畫中其餘四名侍童明顯小一圈

◑ 典型唐代風格：人物與山石樹木成比例，山石紋理以陰影濃淡表現，敷色精美鮮艷

《高逸圖》是唐末畫家孫
位的作品，但「高逸」二
字並非孫位所起，而是宋
徽宗趙佶將此畫收入《宣
和畫譜》時親筆題的。

────

《高逸圖》
唐　孫位
45.2 × 168.7 cm
絹本設色
上海博物館

　　畫中一共有八名男子，四主四僕，特別明顯。四位大名士席地而坐，把酒言歡，四個小童子則在一邊殷勤侍候。

　　二十世紀六〇年代，有人考證，孫位畫的是魏晉名士竹林七賢，但畫中明明只有四名士，為何說是七賢呢？

　　一個理由：這幅畫可能是殘卷，不完整。

　　另一個理由：畫中的道具對應著七賢。

　　竹林七賢是中國文人的精神偶像，時常出現在後世畫作，受人敬仰嚮往。一九五〇年四月，南京西善橋南朝墓出土了一塊完整的磚印壁畫《竹林七賢與榮啟期》，這是中國現存最早的磚畫，也是關於竹林七賢最早的圖畫記錄，留給後世許多重要線索。畫中的道具，如酒杯、如意、樂器等，生動刻畫了每個人的性格特點，暗示出七賢的才華，以及各自不同的人生。

　　磚畫上排從右至左第一個人物是王戎。他坐在銀杏樹與柳樹中間，銀杏葉子半圓，柳樹枝條下垂。王戎手中拿了一柄如意，這是古人搔背用的東西，印證了庾信《樂府·對酒歌》中那句「山簡接䍦倒，王戎如意舞」。對面坐的是七賢中年紀最長的山濤，頭戴一塊布，手拿酒杯，似乎在向王戎敬酒。

　　第三位袖子捲起，右手放在唇邊，嘴巴噘起正在「長嘯」，這是阮籍。

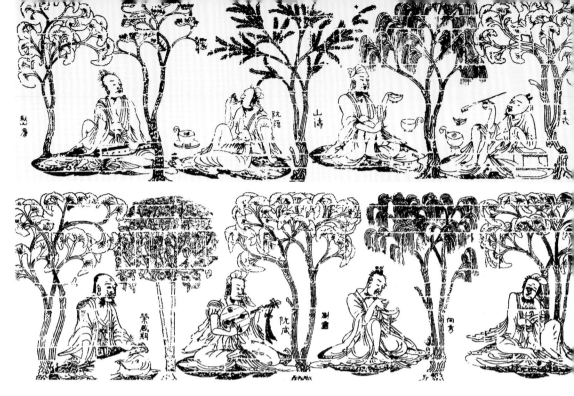

《竹林七賢與榮啟期》
（磚畫拓片）
南朝　作者不詳
80 × 240 cm
磚畫
南京博物院

　　阮步兵嘯，聞數百步。蘇門山中，忽有真人，樵伐者咸共傳說。阮籍往
觀，見其人擁膝岩側，籍登嶺就之，箕踞相對。籍商略終古，上陳黃、農玄寂
之道，下考三代盛德之美，以問之，仡然不應。復敘有為之教，棲神導氣之術
以觀之，彼猶如前，凝矚不轉。籍因對之長嘯。良久，乃笑曰：「可更作。」
籍復嘯。意盡，退，還半嶺許，聞上㗭然有聲，如數部鼓吹，林谷傳響，顧
看，乃向人嘯也。

<div align="right">——《世說新語・棲逸》</div>

第四位是彈琴美少年嵇康。

嵇中散臨刑東市，神氣不變，索琴彈之，奏《廣陵散》。曲終，曰：「袁
孝尼嘗請學此散，吾靳固不與，《廣陵散》於今絕矣。」太學生三千人上書，
請以為師，不許。文王亦尋悔焉。

——《世說新語·雅量》

下排右一是向秀。好友嵇康被害之後，一日向秀要西行，聽到鄰人吹笛
聲，「余逝將西邁，經其舊廬。於時日薄虞淵，寒冰淒然。鄰人有吹笛者，發
音寥亮。追思曩昔遊宴之好，感音而嘆」，於是寫就《思舊賦》，千古流傳。

右二是超級酒鬼劉伶，正專心地盯著手中的一碗酒。

先生於是方捧罌承槽，銜杯漱醪，奮
髯箕踞，枕麴藉糟，無思無慮，其樂陶
陶。兀然而醉，恍爾而醒。

　　　　　　　　　——劉伶《酒德頌》

　　第三位，是阮籍之侄阮咸，一位音樂
家，人稱「阮咸妙賞」，時謂「神解」，
手中抱的樂器是他自己發明的「阮咸」，
可惜早已失傳。下排最左邊的就是榮啟
期，與竹林七賢屬一路人，也被象徵性地
放進畫裡。

畫中人物為阮咸與他發明但已失傳的樂器

《消夏圖》
元　劉貫道
29.3 × 71.2 cm
絹本水墨
美國納爾遜・艾特金斯藝術博物館

杵衡枢潋碟
尔無且荳並重
其業陶々几
转而醉寿
弘子於雪霙
三馨 然祝
石叔羔山之酲
不觉寶寒之
初肌利欲之蕒
情倩歇美
物拉、雪如庄
澄々賢浮
莕之豪侍似
山怀斋之全候
館
草世界多杵
石帆山莊

荳可 持覺承
杵衡枢潋碟
尔無且荳並重
其業陶々几
转而醉訪
弘子於雪霙
三馨 然祝

《酒德頌》
明 董其昌
24.5 × 245.7 cm
行草絹本
藏處不詳

酒德頌
有大人先生以
天地為一朝
期為須臾日月
為扃牖八荒
為庭陰行無
轍跡居無室
幕廓天庫
地施意而
止則操巵執
觚動則挈榼
提壺唯酒
是務焉知其餘
有貴介公子
搢紳處士
聞吾風聲
議其而以陳
說禮法水北

　　對比磚畫中的七賢，再來看《高逸圖》中的四名士，第一個人赤膊袒胸，披襟抱膝，眼神深沉持重，應是山濤；第二人裸足趺坐，手執長柄如意，面有得意之色，應是善作「如意舞」的王戎；第三人手捧酒杯，回首做嘔吐狀，由侍者捧壺跪接，應是「嗜酒如命」的劉伶；第四人手執麈尾，面露微笑，神情悠然，肯定是阮籍。麈是一種比鹿稍大的動物，是鹿群領頭者，故而麈塵不

山濤
赤膊袒胸，披襟抱膝，眼
神深沉持重

王戎
裸足趺坐，手執長柄如
意，面有得意之色

僅能拂塵清暑，還有「領袖群倫」之義。畫中道具一一對應，四人應是「竹林七賢」無誤。只可惜此畫流傳到宋代，已缺了嵇康、向秀、阮咸三位，成為殘卷。

　　古代畫家一向喜歡借古喻今，再「古」的人都要借來喻一喻。所以這幅畫畫的不僅是「竹林七賢」，更是孫位自己，「高貴飄逸」是對他最好的詮釋。

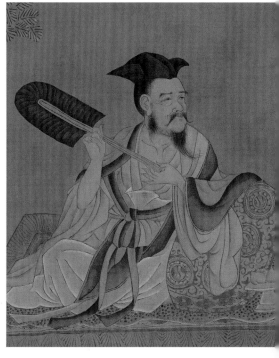

劉伶
手捧酒杯，回首做嘔吐狀，由侍者捧壺跪接

阮籍
手執塵尾，面露微笑，神情悠然

貳．

畫中可見直性情
同是天涯癲狂人

孫位是王羲之的老鄉，會稽（今浙江紹興）人，但生不逢時。安史之亂後，大唐日落西山，岌岌可危。或許冥冥之中真的與魏晉名士有關聯，即便在開放包容的大唐，孫位也是難得的獨樹一幟的藝術家。

《益州名畫錄》記載：「孫位者，東越人也。僖宗皇帝車駕在蜀，自京入蜀，號會稽山人，性情疏野，襟抱超然。雖好飲酒，未曾沉酩。禪僧、道士，常與往還。豪貴相請，禮有少慢，縱贈千金，難留一筆，唯好事者時得其畫焉。」

活脫脫一位唐朝版超凡脫俗的竹林名士：有才華，愛喝酒，交友廣泛，但絕對不勢利，性情瀟灑，高興了畫幾筆，不高興了給多少錢都不幹。孫位與隱士打交道，不以物質為基礎，而是以精神為根本，謂之「神交」。這樣的精神性情，必然反映在作品中。

《高逸圖》人物特點鮮明，尤以眼神為甚。後世以「傳神阿堵」來形容人物畫的傳神。《晉書·卷九十二》記載：「愷之每畫人成，或數年不點目精。人問其故，答曰：『四體妍蚩，本無關少於妙處，傳神寫照，正在阿堵中。』」相傳，孫位畫人物正是向顧愷之學習。山濤的寬容豁達、王戎的狡黠討巧、劉伶的酒鬼性情、阮籍的淡然高冷，無不通過眼神一一呈現，人物身分清晰可辨。

此外，人物寬大的衣袍散落在坐榻之上，與顧愷之《女史箴圖》異曲同

「傳神阿堵」形容人物畫傳神

衣袍

《女史箴圖》衣袍

山石樹木

工，古樸飄逸。當然，《高逸圖》的整體風格已比顧愷之成熟了許多。雖然四位主角還是比四位童子大一圈，以此確定男主地位，但周圍山石樹木和人物已經成了比例，山石的紋理也以陰影濃淡來表現，敷色更加精美鮮豔，這都是典型的唐代風格。

孫位還以宗教壁畫名揚天下，據說他筆下的鬼神無不傳神動人，畫龍更是

一絕——龍拿水沟，千狀萬態，勢欲飛動。後世的花鳥名家，像黃筌、黃居寀等，都曾向孫位學習。可惜的是，《宣和畫譜》中記錄了孫位二十七件作品，只這一幅《高逸圖》傳世。

　　《高逸圖》流傳至今也有許多故事。從畫上的收藏印章可知，宋代開始，《高逸圖》基本都被宮廷收藏。傳至清代初年，流入收藏家梁清標手中，後又收入清宮。一九二二年，《高逸圖》被溥儀從宮中盜出，帶到東北，藏於偽宮小白樓中，後被值勤士兵盜出，在民間賤賣，換點煙酒錢，成為「東北貨」。

山石與人物已成比例

　　有一段時間，「東北貨」成為北京琉璃廠獲利最大的國寶，弄得很多收藏家和商人眼紅。琉璃廠古玩店老闆靳伯聲興趣不在一般人看重的明清字畫，而在宋元以前的古玩字畫，眼光更「遠」一些。《高逸圖》流落到琉璃廠，被靳伯聲發現，用重金購得，幸得保存，不受損傷。

　　一九五五年，曾任國務院副總理的陳毅特批購入此卷，《高逸圖》最後由上海博物館收藏。

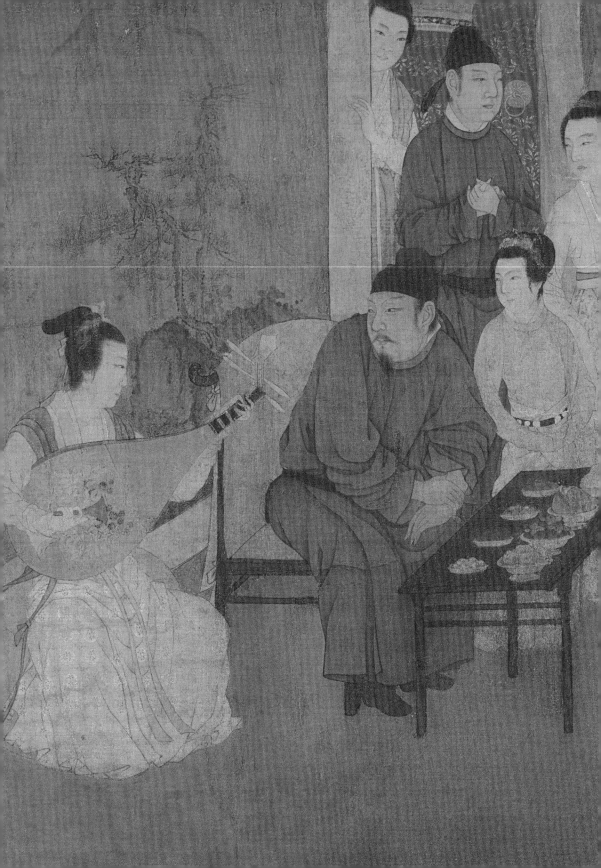

十一

場景連環

古代「諜戰照」

韓熙載夜宴圖　顧閎中

熙載風流清

為天官侍郎以

恡為時論所詆

□□□圖

賞析重點

○ 身負「諜戰」使命：畫師顧閎中奉皇帝李煜之命，赴宴觀察重臣韓熙載是否存有異心

○ 由右向左展開故事，畫中利用「屏風」切換場景，將這一夜切成五個場景

○ 宴裡眾人皆樂，唯主角韓熙載獨鬱，展現對李煜的矛盾心理

○ 用色絢麗清雅，清雅淡色和濃重黑白紅色穿插

○ 人物衣服褶皺用勾線和渲染兩種技法結合，相比唐代顯得柔和

《韓熙載夜宴圖》摹本
五代十國・南唐　顧閎中
28.7 × 335.5 cm
絹本設色
北京故宮博物院

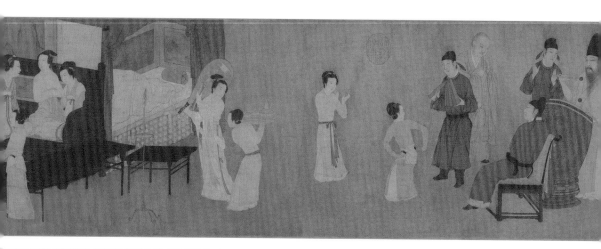

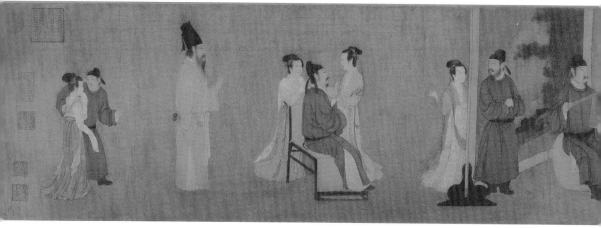

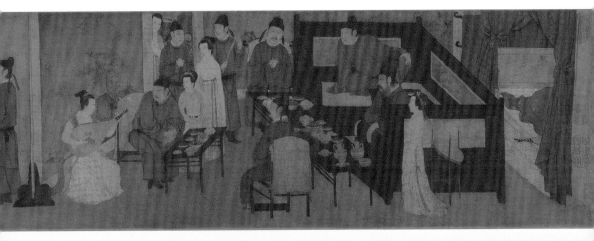

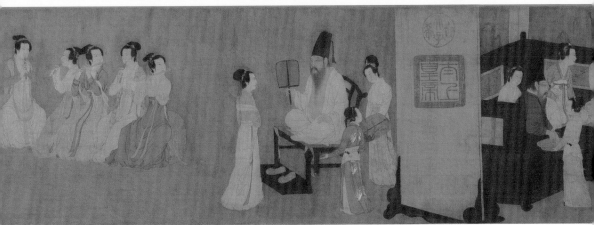

　　五代十國的李唐王朝，史稱南唐。建國皇帝李昪自稱唐朝建王李恪的後代，定都江寧，即今天的南京。南唐佔盡江南富庶之地，為五代十國中面積最大、最富庶的割據政權。李昪自知佔了優勢，並不著急開疆拓土，而是老老實實發展國內經濟，大力發展藝術，大批因連年戰亂散落江湖的文人士大夫紛紛來此落腳，「儒衣書服盛於南唐」。文學、美術、詩詞、音樂都在這個溫室中搖曳生長，南唐儼然有了大國風範。

　　在我心中，南唐是被浪漫的詩詞歌賦堆砌起來的，彷彿是亂世中籠罩著彩色氣泡的世外桃源，仙氣紗紗，飄浮在戰亂不斷的土地上，正如南唐最有名的皇帝李煜所寫：「春花秋月何時了，往事知多少。」很可惜，李昪建立的強大政權在他兒子中主李璟手中開始凋零。

　　在說《韓熙載夜宴圖》的作者顧閎中之前，必須要先說一下同時代另一位重要畫家周文矩。二人皆為南唐最有名的畫家，在中主、後主時代備受重用，記錄了許多不為人知的宮廷往事。

　　周文矩的《重屏會棋圖》（見 P.180 – P.181）記錄了李璟與兄弟對弈的故事。畫面正中頭戴黑帽、手拿棋譜、最顯眼的一位，便是南唐中主李璟，左邊身著紅衣和青衣的側臉男子分別是老三李景遂和老五李景逷，右邊手持黑子、正要落棋的是老四李景達。傳說，南唐先主李昪最寵愛的兒子並非老大李璟，

而是老四李景達，本想傳位給他，後來作罷。畫中，現任皇帝李璟正面對著智慧與武力都不弱於自己的弟弟，不知該如何下這盤棋。

《重屏會棋圖》重在「重屏」二字，畫中有多重屏風。據宋朝《宣和畫譜》記載，這幅畫最初是裝裱在一架屏風上的，後被宋徽宗重新裝裱為捲軸。畫中還有兩架屏風。順著李璟身後望去，坐榻後方是第二重屏風，畫面以白居易《偶眠》為題目，表達了李璟命周文矩作畫的真正意圖：

> 放杯書案上，枕臂火爐前。
>
> 老愛尋思事，慵多取次眠。
>
> 妻教卸烏帽，婢與展青氈。
>
> 便是屏風樣，何勞畫古賢？

當時南唐飽受後周威脅侵犯，幾個小兒子還指望不上，幾個正值盛年的弟弟，特別是四弟李景達似乎又對因長幼關係而錯失皇位不太服氣，內憂外患，朝局複雜。李璟借題發揮，屏風上兩位婢女正在收拾床鋪，目光投向寬衣解帶慵懶的男主人，他正出神地望著床榻上的山水屏風，似乎早已神遊天外。畫面右邊，女主人頭戴道冠，氣氛安定祥和，與屏風前的真實場景相比，一動一靜。再看最外層的棋局，棋子呈北斗七星狀，似乎寓意權力的交替。周文矩將李璟放在七星頭部即鬥口處，執黑子不知該如何落棋，又將李景達放在七星尾部，用意是：我（李璟）如白居易一般，一心嚮往田園神仙生活，若非時下局勢所迫，也不會做這個皇帝，將來的皇位可以不由我的兒子接替，按長幼尊卑依次傳下去，兄終弟及。「宣告中外，以兄弟相傳之意。」

事實證明，李璟這個皇位坐得其實也並沒有多為難。他一改老爹休養生息的保守作風，積極擴張，可惜不知是運氣不好還是才能欠缺，反被後周奪去了大片江北土地，最後連皇帝都不敢叫，只能自稱小國之主。雪上加霜的是，被他寄予厚望的兒子李弘冀因忌憚皇太弟李景遂，竟將親叔叔給毒死了，之後自

《重屏會棋圖》摹本
（原）五代十國・南唐　周文矩
40.3 × 70.5 cm
絹本設色
北京故宮博物院

○ 第一重屏風賞析重點

李璟與李景達

食盒

投壺

會棋・北斗七星

己也「驚恐而亡」。

　　周文矩用屏風把一幅畫分割成幾個時空，可以想像這幅畫裝裱在屏風上的效果。一個時空緊連著一個時空，從皇家內院看似平靜，實則劍拔弩張的兄弟日常，到皇帝心中幻想或是做給兄弟看的「假象」——人設祥和的家庭生活，最後回歸到大自然山水之間的逍遙自在，互不干涉又緊密相連，造成視覺上的

第三重屏風中慵懶的男主人

第三重屏風中鋪床的侍女

迷惑，令人分不清是真是幻，一眼望不到邊界。

　　屏風不僅是一個傢俱擺設，更是串聯時空的重要道具。周文矩和顧閎中都喜歡並且擅長在畫中加入屏風元素，《韓熙載夜宴圖》中也有大量屏風出現，大玩了一把時間遊戲。

　　北宋滅亡之後，《重屏會棋圖》流出宮廷，成為私人藏品，如今原作早已消失，我們看到的乃是後人摹本，因為第三重屏風上的山水畫法直接決定了它絕不可能是原作。第三重屏風中的山水呈現出的熟練皴擦要到兩宋才出現。

　　《重屏會棋圖》現存兩幅，分藏於美國弗利爾美術館和北京故宮博物院。二者的構圖也有很大區別，弗利爾美術館版的第二重屏風一邊無限隱於畫面之外，更具迷惑性，稍不留神就會以為《偶眠》是同時發生在內堂中的故事；北京故宮博物院版相對板正，屏風和人物出現在畫面中央，涇渭分明。

第三重屏風中的山水，其中皴擦技法，兩宋時才有

　　南唐三任帝王，真正對權力不上心，一心只求詩情畫意的乃是後主李煜。李煜天生是文人的料，自小過著爺爺和爸爸夢想中的雅士生活，琴棋書畫無一不精。只可惜造化弄人，生在帝王家，毫無心理準備的他，一下子被推上龍椅，而此時的南唐早已搖搖欲墜。

　　在責任與能力之間，人會本能地選擇能力。從某種程度上來說，李煜在國家危難之時挺身而出，算是承擔起了那份責任。他也想有所作為，採取了一些在後人看來十分荒唐的政治手段，沒想到無意間成就了一幅千古名畫《韓熙載夜宴圖》。

　　韓熙載在李璟朝就是國之重臣，集藝術才華與政治才華於一身。韓家本是後唐臣子，因父輩受株連下獄才逃到南唐。李璟十分看重韓熙載，卻沒想到自己會短命。李煜也很想重用這位曾被父親信任、幫南唐管理天下的臣子，可此時的韓熙載跟自己到底是不是一條心呢？據史籍記載，韓熙載的態度很是含糊，《宣和畫譜》說他：「多好聲伎，專為夜飲，雖賓客揉雜，歡呼狂逸，不復拘制」，每晚在家狂歡，似乎根本無心朝政。

　　一是好奇，二是為了探聽虛實，李煜考慮了很久，想出一招自認為最妥當也最擅長的辦法——派兩位最好的宮廷畫師顧閎中和周文矩赴韓熙載夜宴，仔細觀察記錄，回來畫給自己看，「頗聞其荒縱，然欲見樽俎燈燭間觥籌交錯之態不可得，乃命閎中夜至其第，竊窺之，目識心記，圖繪以上之。故世有

《韓熙載夜宴圖》」。所以，這幅畫不單是記錄皇家生活或大臣日常這麼簡單，而是身負了「諜戰」使命，會直接影響皇帝的判斷，決定一位重臣的生死去留。在沒有照相機的漫長歲月裡，繪畫是我們認識歷史最直接也最美麗的途徑，留給後人無數寶貴瞬間。

中國水墨多以長卷形式裝裱，特別是像《韓熙載夜宴圖》這類充滿故事性的作品，從右向左緩緩展開，如同觀看一場水墨電影。

全畫分為五個部分。

第一段：獨奏。戴著高高黑色紗帽坐在榻上的正是主角韓熙載；右邊穿紅衣服，興致勃勃的青年是新科狀元郎粲；在擺滿食物的長案兩旁坐著的，是韓熙載好友太常博士陳致雍和他的學生朱銑；站著的賓客有王屋山，還有韓熙載的寵姬家眷。大家正一起欣賞教坊副使李嘉明的妹妹彈琵琶，歪頭專心看琵琶女的正是李嘉明。

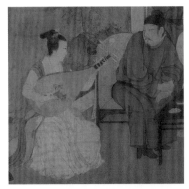

教坊副使李嘉明兄妹

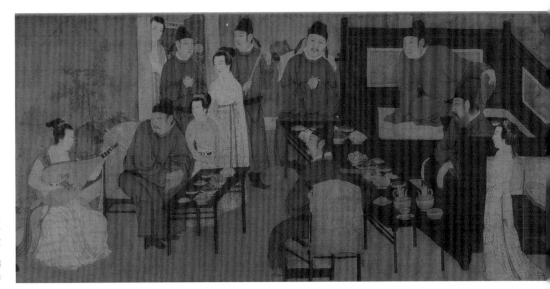

第一段　獨奏

李嘉明兄妹身後有一大片山水屏風,由此屏風過渡到第二個場景。如同《重屏會棋圖》一樣,屏風也在這裡起到了過渡時空的作用,猶如打開時空之門,引領觀者的目光。

第二段:獨舞。韓熙載換了便服,為舞蹈的歌姬打鼓,卻面色深沉。最引人注目的是,他身邊還站了一個和尚,在如今世俗的夜宴狂歡中顯得有些不協調。和尚法號德明,是韓熙載的好朋友。據說韓熙載曾向他透露自己不看好李煜,怕自己一世英名毀在李煜這種有亡國相的皇帝身上,因此故意沉迷於酒色,搞得滿城皆知,好讓李煜死心。

第三段:小憩。穿過掛著紅色帷幔的床榻之後,宴會似乎到了中場休息時間,韓熙載被奴婢寵姬們殷勤地伺候著,洗臉醒神。

德明和尚

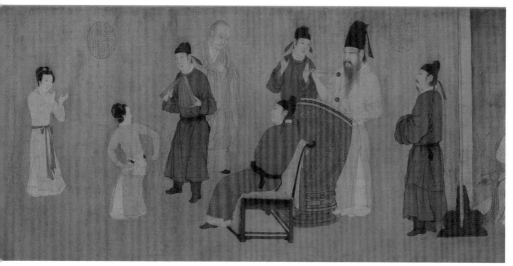

第二段　獨舞

　　第四段：管弦合奏。他身後又是一架屏風，轉換出第四個場景。徹底放鬆了的韓熙載袒胸露臂坐在椅子上，在向婢女吩咐著什麼。一群歌姬在管弦合奏，畫面最左邊一位賓客隔著屏風與一位姑娘目光相接，竊竊私語，然後走入第五個場景。

　　第五段：宴席散場。一場夜宴賓主盡歡，客人們也肆意地與姑娘調笑起來。韓熙載獨站一旁，似是送客，有趣的是左手好像比出了「不」的姿態。

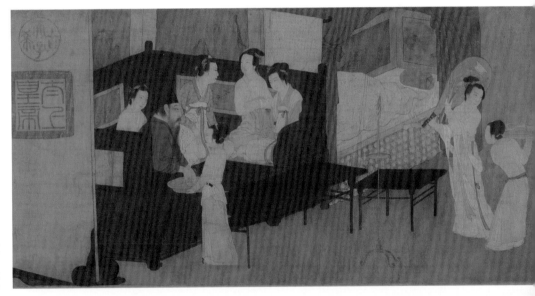

第三段　小憩

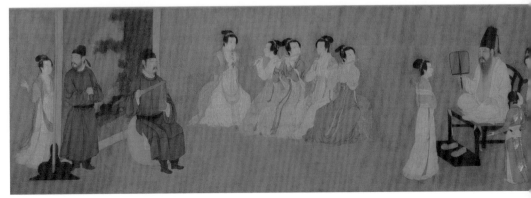

第四段　管弦合奏

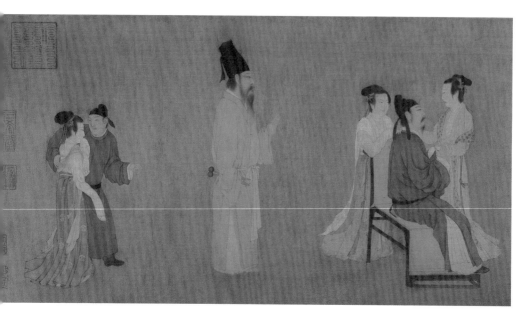

　　屏風在《韓熙載夜宴圖》和《重屏會棋圖》中發揮了巨大作用，在前者之中讓觀者親身感受到時空的流動，試想若把一整幅畫打開，看著韓熙載同時出現在五段時空之中，是怎樣奇妙的體驗；在後者之中讓觀者在方寸之間感受到了時空的無限，彷彿永遠看不到邊界。

　　顧閎中是一位心理肖像畫高手，擅長以周圍動態的環境來襯托主角，從而反映心理狀態。《韓熙載夜宴圖》中五個場景、四十多個人物，歌舞昇平，樂曲悠揚，舞姿曼妙，觥籌交錯，笑語喧嘩，每個人的表情、姿態都躍然紙上。音樂聲好像遠遠地飄了過來，最重要的是，一群高高興興的人中間坐了個嘴角耷拉著、眼睛也耷拉著的韓熙載。他深沉、抑鬱、心事重重，明明置身於自己辦的宴會之中，但就是高興不起來，夜夜笙歌逃避現實。顧閎中成功地將韓熙載複雜矛盾的心理世界展示給了李煜看。

　　在繪畫技巧方面，顧閎中沒有使用像《簪花仕女圖》（見P.126–P.127）中那種艷麗的顏色，用色絢麗清雅。清雅的淡色和濃重的黑白紅色穿插，人物的衣服褶皺處用勾線和渲染兩種技法結合，和唐代相比顯得柔和很多。

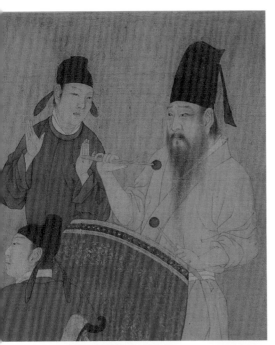

五段場景中，心事重重的韓熙載

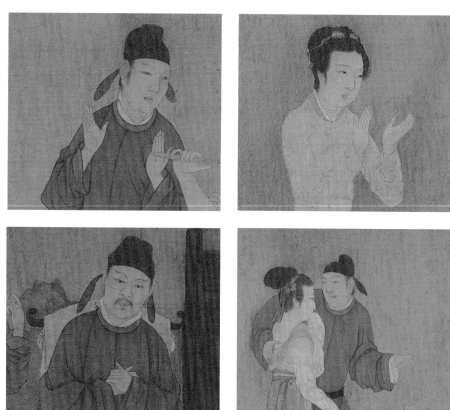

笑語喧嘩的賓客與婢女

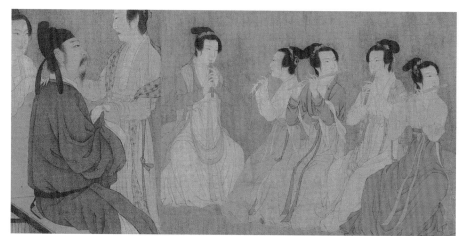

勾線與渲染技法

與《重屏會棋圖》一樣，現今世人所見這幅《韓熙載夜宴圖》乃是後人摹本，畫中的山水屏風再次「出賣」了摹本作者。傳說周文矩的《合樂圖》就是另一個版本的韓熙載夜宴故事，畫作構圖與《重屏會棋圖》類似，幾位寵姬則與顧閎中版的重疊。不管李煜相不相信這兩個版本，總之韓熙載並未因此被殺，反而受到重用。

西元九七五年，北宋軍隊攻破金陵，南唐滅亡，李煜被俘。北宋文學家徐鉉如此評價：「以厭兵之俗當用武之世，孔明罕應變之略，不成近功；偐王躬仁義之行，終於亡國。道有所在，復何愧歟。」李煜以他的敦厚善良為南唐爭取了十幾年太平光景，無愧。

四十二歲生日之際，從皇帝淪為階下囚的李煜寫下名篇《虞美人》：

春花秋月何時了，往事知多少。

小樓昨夜又東風，故國不堪回首月明中。

雕欄玉砌應猶在，只是朱顏改。

問君能有幾多愁，恰似一江春水向東流。

宋太祖聽到後，認為他仍有復國之心，便令人在宴會上下毒，將他害死。後世多認為李煜荒淫無道，致使南唐亡國，卻忘了在那樣的年代，他才是最大的受害者。明代文學家王世貞對南唐李家父子的評價最為中肯：「花間猶傷促碎，至南唐李王父子而妙矣。」

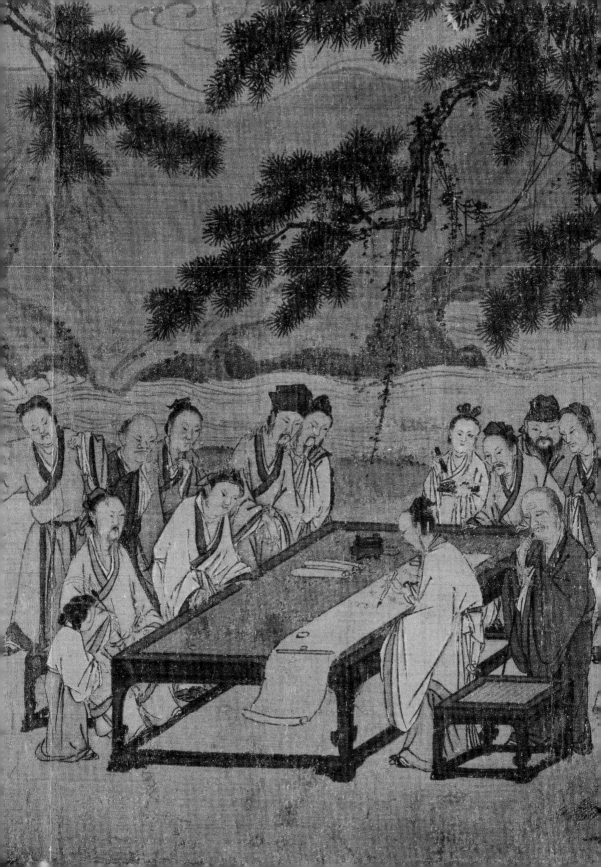

十三

大宋之光

文人畫巔峰之作

西園雅集圖 李公麟

賞析重點

○ 蘭亭集會後，又一天下文人盛會，十五名士齊集：「唐宋八大家」蘇軾與蘇轍、

　「蘇門四學士」、「宋四家」米芾、「宋畫第一人」李公麟等

○ 最擅畫人物，此時人物畫非為記錄工具，不再以「像不像」為標準，而開始表達個性

　與態度，以意為先，透過人物動作表情，呈現喜好與尊卑

○ 題字人米芾評道：「李伯時效唐小李將軍為著色泉石雲物、草木花竹，皆妙絕動人；

　而人物秀髮，各肖其形，自有林下風味，無一點塵埃氣。」

○ 真跡已失傳，劉松年版摹本最貼近原作，馬遠版摹本在內容上與技法上多所詮釋

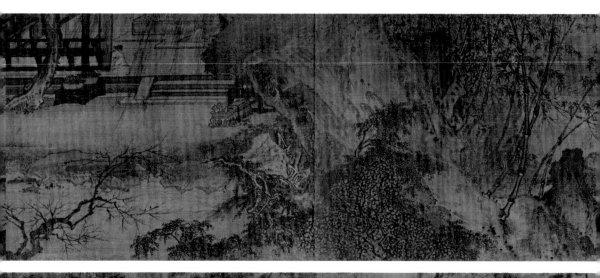

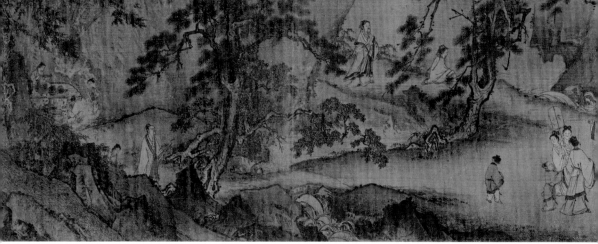

195

《西園雅集圖》
南宋　馬遠
29.3 × 302.3 cm
絹本設色
美國
納爾遜－艾特金斯
藝術博物館

　　王羲之的蘭亭集會是中國歷史上最有名的文人聚會，《蘭亭集序》也成為千古書法名篇。時光流轉，到了幾百年後的北宋，又一場集合當世最有名文人的聚會出現了，同時誕生的還有一幅名畫——《西園雅集圖》，李公麟繪，搭配米芾書法詩文，如此頂級配置，堪稱前無古人。

　　西園主人是北宋最紅的駙馬王詵，他出身名門，祖上是北宋開國元勳，本人琴棋書畫無一不精，名滿天下。宋英宗欣賞他的家世與才華，將女兒蜀國長公主下嫁於他。為了這場聚會，王詵專門請李公麟來現場作畫。宋畫被認為是

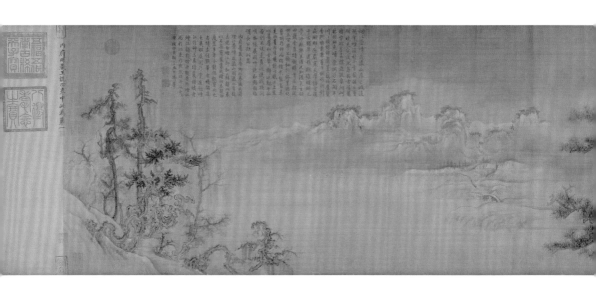

中國繪畫的巔峰，而李公麟則被稱為「宋畫第一人」。他可不是一般的宮廷畫師，不僅出身名門，還中過進士，可是做官沒什麼起色，卻因繪畫結交了一批大文人，成了王詵的座上賓。

　　尤工人物，能分別狀貌，使人望而知其為廊廟。館閣、山林、草野、閭閻、臧獲、佔輿、皂隸。至於動作態度、顰伸俯仰、大小善惡、與夫東西南北之人才分點畫、尊卑貴賤、咸有區別，非若世俗畫工混為一律。

　　貴賤研醜止以肥紅瘦黑分之。大抵公麟以立意為先，佈置緣飾為次，其成染精緻，俗工或可學焉，至率略簡易處，則終不近也。

<div align="right">——《宣和畫譜》</div>

《漁村小雪圖》
北宋　王詵
44.5 × 219.5 cm
絹本設色
北京故宮博物院

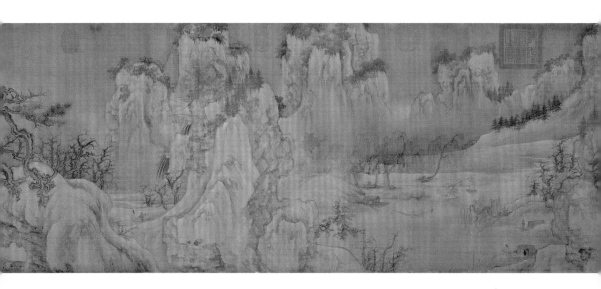

　　李公麟最擅長畫人物，沿襲顧愷之、陸探微風格，不但畫得像，還能讓觀者通過人物動作、表情判斷這個人的喜好與尊卑，神形皆為上等，絕非只圖畫得準的世俗匠人可比。文人畫發展至此，人物畫的標準已不是「像不像」，而是「以意為先」。除了詩文書法，文人也開始用繪畫表達個性和態度，繪畫不再只是一種記錄工具。

　　李公麟的書法和詩文也相當精彩，「楷書有晉人之風」。《宋史》說他「好古博學，長於詩，多識奇字，自夏商以來鐘鼎尊彝，皆能考定世次，辨測款識」，宋代每一位文人都追求這樣的境界和學識，連王安石和蘇東坡這對政治宿敵都是他的好朋友。這場北宋頂級聚會，王詵一共邀請了十五位好友，包括「唐宋八大家」中的蘇軾、蘇轍，「蘇門四學士」張耒、秦觀、晁補之、黃庭堅，「宋四家」之一的米芾，從日本來到中國的圓通和尚，名道士陳景元，藏書家王欽臣，詞人李之儀，製墨高手鄭嘉會，畫家蔡肇、劉涇以及李公麟。

　　李公麟的《西園雅集圖》真跡早已失傳。幸運的是，作為文人精神的象徵，《西園雅集圖》被後世畫家反覆摹寫，留存至今有多個版本，其中距李公麟原本最近的，當屬南宋馬遠版和劉松年版。

李公麟《孝經圖卷》中的書法與人物

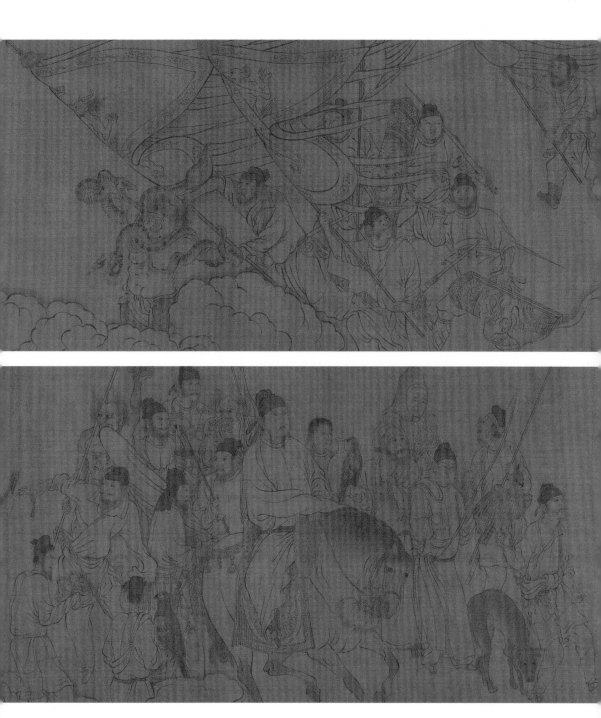

李公麟《西嶽降靈圖》中的白描人物

　　中國古代人物畫最有意思的地方不是藝術價值而是史料價值。通過這幅畫，我們有幸看到許多在小學課本上頻繁出現、至今還廣為傳頌的名士相貌。讓我們有請講述人——米芾。

　　李伯時效唐小李將軍為著色泉石雲物、草木花竹，皆妙絕動人；而人物秀髮，各肖其形，自有林下風味，無一點塵埃氣。

　　李伯時即李公麟，他學習了唐朝畫家李昭道的青綠山水畫法。下面這一段是整幅長卷的高潮，幾乎所有重要人物都集中在此。

　　其著烏帽、黃道服捉筆而書者為東坡先生；仙桃巾、紫裘而坐觀者為王晉卿；幅巾青衣、據方杌而凝佇者為丹陽蔡天啟；捉椅而視者為李端叔；後有女奴，雲環翠飾侍立，自然富貴風韻者，乃晉卿之家姬也。孤松盤鬱，後有凌霄纏絡，紅綠相間。下有大石案，陳設古器瑤琴，芭蕉圍繞。坐於石磐旁，道帽紫衣，右手倚石，左手執卷而觀書者為蘇子由；圜巾繭衣，手秉蕉箑而熟視者為黃魯直；幅巾野褐，據橫卷畫淵明《歸去來》者為李伯時；披巾青服，撫肩而立者為晁無咎；跪而捉石觀畫者，為張文潛；道巾素衣，按膝而俯視者為鄭靖老，後有童子執靈壽杖而立。

蘇東坡先生揮毫，王詵和蔡肇在一旁觀看。另一旁大樹之下、石案之上，
李公麟展開自己根據陶淵明的《歸去來兮辭》所作《歸去來圖》供朋友們欣
賞。蘇轍左手持卷仔細觀看，晁補之站在他旁邊，張耒乾脆跪在石頭上觀畫，
鄭嘉會彎著身子，手按在膝蓋上俯視石案。

　　二人坐於磐根古檜下，幅巾青衣，袖手側聽者，為秦少游；琴尾冠、紫道
服，摘阮者為陳碧虛；唐巾深衣，昂首而題石者，為米元章；袖手而仰觀者為
王仲至。前有髯頭頑童捧古硯而立，後有錦石橋、竹徑，繚繞於清溪深處，翠
陰茂密，中有袈裟坐蒲團而說《無生論》者，為圓通大師；旁有幅巾褐衣而諦
聽者，為劉巨濟。二人並坐於怪石之上，下有激湍濺流流於大溪之中。

　　古樹之下，陳道長在給秦觀講道學。米芾寫自己一貫「石痴」，王欽臣看
他在石頭上題字。庭院樹林深處，圓通大師與劉涇談論《無生論》。

　　相比較而言，劉松年版是最接近原版人物的，與米芾的描述一模一樣。

　　馬遠版有他自己非常鮮明的特點：人物方面，他將畫卷從院外小溪環繞、
翠草茵茵的小路上開始，家僕從船上下來，忙碌地運送聚會所需的用品。蘇軾

馬遠將畫卷從院外小路上開始

則單獨出現，帶著小童正在過橋，寫書法的人換成米芾，將十六人增加為十八人，伺候的小童也多了幾位。馬遠並沒有拘泥於李公麟的畫法，從北宋到南宋，從開封到江浙，在技法方面早已發生了很大變化。而且馬遠生活在南方，擅長畫南方山水，一草一木都刻畫得極為細膩。馬遠史稱「馬一角」，所以他作畫布局時喜歡邊角之景，人物和山水背景都集中在畫面一角，再加上有明顯南宋特色的大斧劈皴法，整幅畫顯得蒼勁乾脆，剛柔並濟。

　　無論哪個版本，無一不是後世文人向《西園雅集》中的眾先賢致敬。正如米芾所說：「水石潺湲，風竹相吞，爐煙方裊，草木自馨，人間清曠之樂，不過於此。嗟呼，洶湧於名利之域而不知退者，豈易得此耶。自東坡而下，凡十有六人，以文章議論、博學辨識、英辭妙墨、好古多聞、雄豪絕俗之資，高僧羽流之傑，卓然高致，名動四夷。後之覽者，不獨圖畫之可觀，亦足彷彿其人耳。」

　　文人嚮往的生活不過如此。這幅畫的畫眼在於「文人精神」和我們永遠無法看到的李公麟筆下的《歸去來圖》。

家僕下船

蘇軾帶著帶著小童正在過橋

米芾揮毫

204

《西園雅集圖》
明 唐寅
絹本設色
24.8×173 cm
台北故宮博物院

蘇東坡先生揮毫，王詵和蔡肇在一旁觀看。另一旁大樹之下、石案之上，李公麟展開自己根據陶淵明的《歸去來圖》所作《歸去來兮辭》供朋友們欣賞。蘇轍左手持卷仔細觀看，晁補之站在他旁邊，張耒乾脆跪在石頭上觀畫，鄭嘉會彎著身子，手按在膝蓋上俯視石案。

古樹之下，陳道長在給秦觀講道學。米芾寫自己一貫「石痴」，王欽臣看他在石頭上題字。庭院樹林深處，圓通大師與劉涇談論《無生論》。

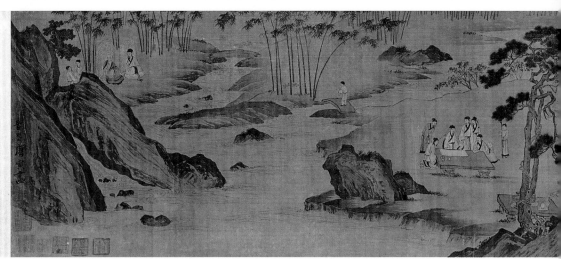

《五馬圖》
北宋　李公麟
29.3 × 225 cm
紙本水墨
日本東京國立博物館

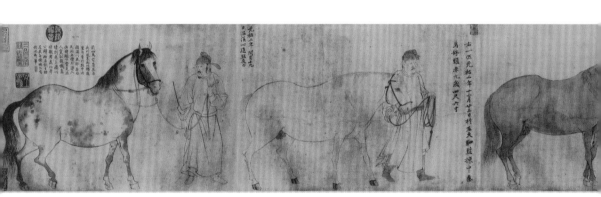

　　《洞天清錄》中記載：「伯時惟作水墨，不曾設色，其畫殆無滯筆。凡有筆跡重濁者，偽作。其於人物，面相尤妙。」其實，李公麟獨步天下的絕技不是如《西園雅集圖》一般的設色作品，而是白描。他最擅長畫馬，其次是人物，蘇東坡就評價說：「龍眠胸中有千駟，不惟畫肉兼畫骨」。

　　一說起畫馬，好像天底下的駿馬都被唐人韓幹畫完了，誰也畫不過他，後世卻紛紛稱李公麟「畫馬過韓幹」。《五馬圖》的五位馬主角均是來自西域的貢品，自右向左依次為鳳頭驄、錦膊驄、好頭赤、照夜白和滿川花，各由一人牽引。全圖五段，皆為白描，不見著色，並有黃庭堅題記的馬名、產地、年歲、尺寸，更為難得。

　　李公麟畫馬也是從細心觀察與寫生開始的。據說，他做官時「必終日縱

視，至不暇與客語」，整天盯著皇家馬圈裡的馬，甚至忘了與同僚交談，「久久則胸中有全馬矣，信意落筆，自然超妙，所謂用意不分乃凝於神者也」。李公麟並未止步於韓幹技法，巧妙地將吳道子鐵線白描法吸收進來，凸顯了線條的彈性與變幻之美，勾勒出更加傳神豐富的肢體語言。

馬的骨骼不用暈染堆積，全憑藉線條勾勒，再用淡墨暈染肌肉，「不惟畫肉兼畫骨」。吳道子擅長表情刻畫，筆力凌厲，李公麟則唯美柔軟，乾脆準確。黃庭堅的尾跋充滿溢美之詞：「余嘗評伯時人物似南朝諸謝中有邊幅者，然中朝士大夫多嘆息伯時久當在台閣，僅為喜畫所累。余告之曰，伯時丘壑中人，暫熱之聲名，儻來之軒冕，此公殊不汲汲也。此馬駔駿，頗似吾友張文潛

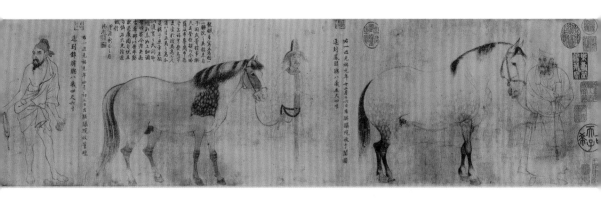

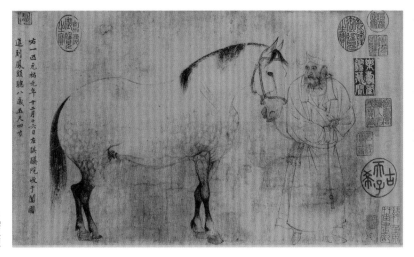

鳳頭驄

右一匹元祐元年十二月十六日左驍驥院收于闐國到進鳳頭驄，八歲，五尺四寸。

鳳頭驄通身體白，頭部鬃毛、尾巴和四蹄為黑色。牽馬人身著少數民族服裝，愛憐地看著他親手馴養出來的良駒。

筆力，瞿曇所為識鞭影者也。黃魯直書。」再加上淵博的學識、極高的境界，使得李公麟的白描得以「掃去粉黛，淡毫輕墨」，意境深遠，高雅飄逸，無人超越，《五馬圖》也被稱為「宋畫第一」。

　　在西園雅集中，蘇軾、黃庭堅、李公麟關係最好。蘇軾似乎比李公麟更愛馬，他留存於世的殘卷《三馬圖贊》寫的正是鳳頭驄、照夜白和好頭赤。他還專門請李公麟畫下這三匹馬，方便隨身攜帶觀賞。東坡雖也會畫畫，可始終敬

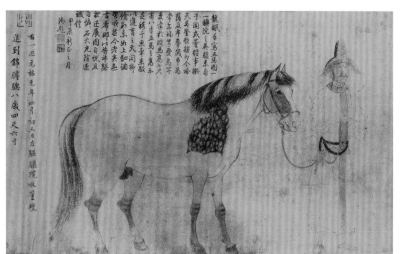

錦膊驄也是由一名西域人牽引，但這位牽引人顯得很年輕，氣質昂揚。董氈是東吐蕃聯盟主，按時間順序，他的進貢時間早於鳳頭驄。

右一匹，元祐元年四月初三日左騏驥院收董氈進到錦膊驄，八歲，四尺六寸。

錦膊驄

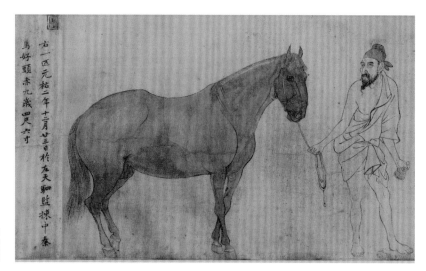

好頭赤身形瘦長，灰黑色。牽引人是典型養馬人裝束，手拿一把專門用來洗馬的刷子。

右一匹，元祐二年十二月廿三日於左天駟監揀中秦馬好頭赤，九歲，四尺六寸。

好頭赤

仰李公麟。有一傳說，烏台詩案後，蘇轍、王詵均遭貶斥，李公麟在街上遇到蘇家人居然掩面假裝不認識。而在蘇軾眼裡，李公麟依然「其神與萬物交，智與百工通」。

　　西園雅集中的十六人在中國歷史上無一不是赫赫有名之人，偉大的藝術家喜歡結伴而來，生怕這世間無人相知的孤獨。李公麟則用畫筆見證了這一刻，似乎比只有書法的蘭亭集會更加圓滿。

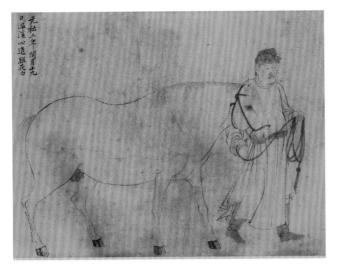

照夜白

此照夜白非唐太宗愛馬韓幹筆下的照夜白。通身雪白、身形豐腴這點倒是很像，但比唐太宗的照夜白恭順了很多，在牽引人的帶領下神色溫柔。傳說這匹照夜白並沒有進入皇家馬圈，而是賞給了太師潞國公文彥博。

──

元祐三年閏月十九日，溫溪心進照夜白。

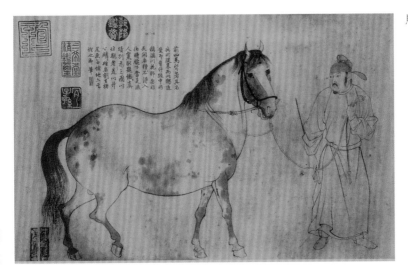

滿川花

第五匹馬滿川花上方並沒有黃庭堅的題記。經考證，周密《雲煙過眼錄》中有黃庭堅原題「元祐三年上元進滿川花」，指的就是這匹馬。

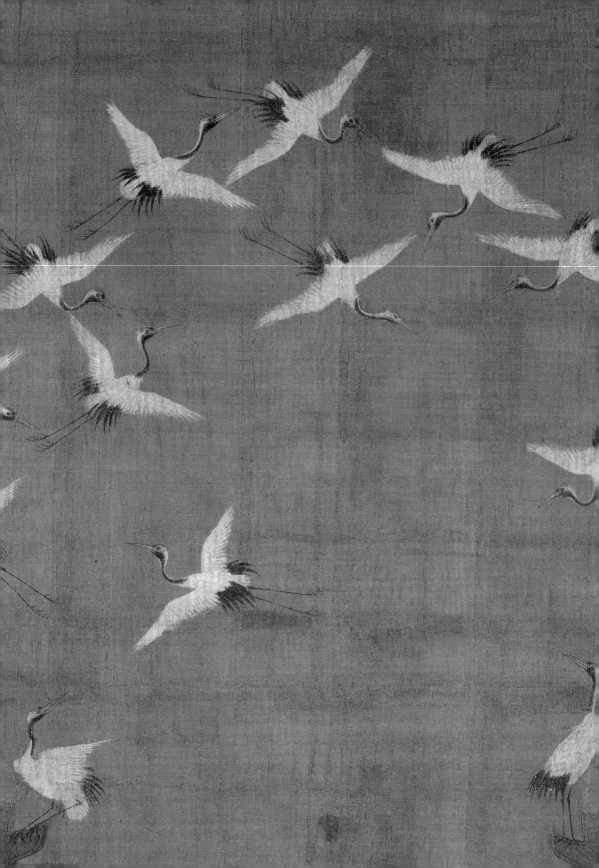

十三

千古一畫

中國水墨的神留白

瑞鶴圖　宋徽宗

賞析重點

↻ 首創用於汝窯青瓷的夢幻「天青色」

↻ 皇家仙氣、仙人境界、文人雅致，皆做到極致

↻ 一般構圖以山巒作主體，宮殿安排在山中；此作以天空作主體，僅露出宮殿頂部

↻ 「畫出」神留白：1. 白鶴的白　2. 只畫宮殿頂部，讓畫外宮殿主體留白

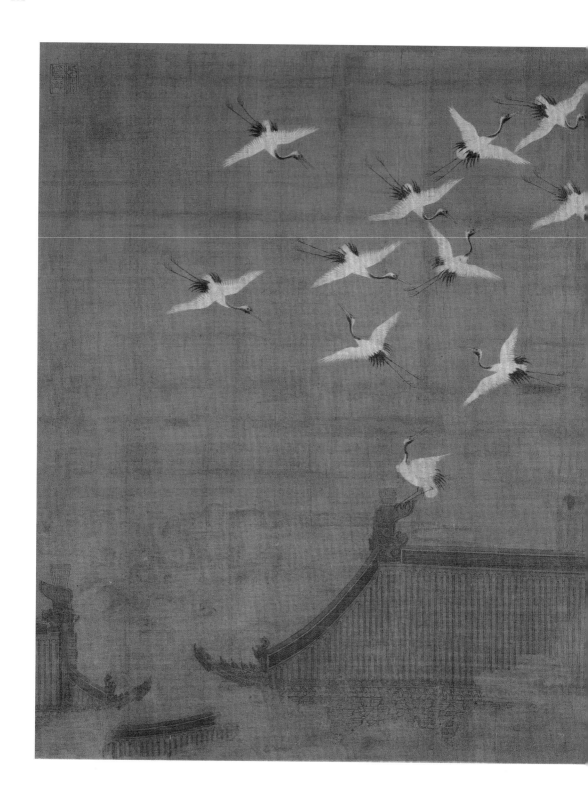

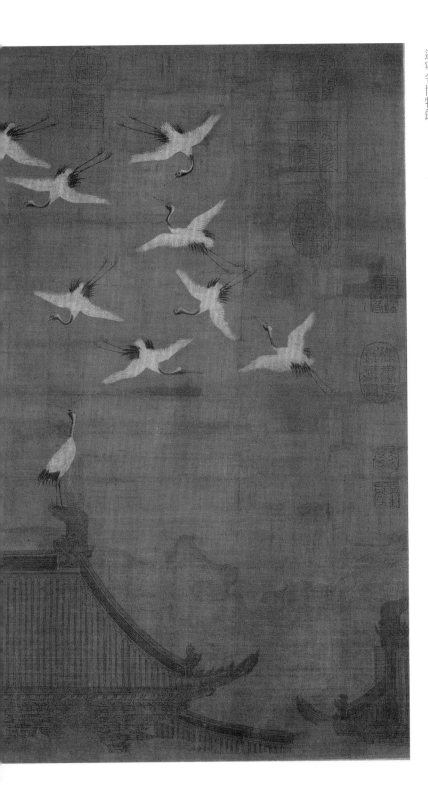

《瑞鶴圖》
北宋　趙佶
51 × 138.2 cm
絹本設色
遼寧省博物館

・壹・

雨過天青雲破處

夢裡來的「天青色」

中國水墨構圖講究三遠：深遠、平遠、高遠；講究散點透視，移步換景。西畫講究焦點透視，好像從窗戶看出去的風景一樣，一切要合乎肉眼所見比例。視角不同，氣韻天差地別。幾千年來中國古人著迷於這種抽象的山水遊戲，目之所不及，心嚮往之。只有一幅畫成功打破遊戲規則，大膽出界，依然仙氣紗紗。這幅畫是《瑞鶴圖》，這位玩出界的「神仙」，就是宋徽宗趙佶。

天青色鋪滿整個天空，二十隻白色仙鶴翱翔盤旋，佔據了篇幅的三分之二。「天青色」絕對是宋徽宗製造出來的「招牌爆款」。想當年，這位皇帝做了一個夢，夢見大雨過後，遠處天空雲破處有一抹天青色，神祕又令人著迷。醒來之後，便寫下「雨過天青雲破處，者般顏色做將來」的詩句，命工匠燒製「天青色」瓷器，將夢中美景搬到現實中來，如此便有了我們今天看到的如夢似幻的汝窯青瓷。不過，這門工藝現在早已失傳，注定了那只是宋徽宗的夢。

仙鶴下方是金碧輝煌的宮殿，煙霧縹緲之中只露出宮殿頂部，層層疊疊如山巒一般，就此停住。一般的帝王，甚至普通畫家都會以山巒作為主體，將宮殿安排在山中，以山中雲霧繚繞做留白處，有白鶴來訪。宋徽宗偏偏取天空作為主體，神祕的天青色平鋪了大部分畫面，增添了皇家的貴氣。這幅畫的最高級之處便是留白。普通水墨以「不畫」作為留白，但是宋徽宗竟然能畫出留白，白鶴的白色即為留白，而且白鶴配天青色；宮殿只有頂部，宮殿主體即為留白。在這一幅畫中，皇家氣象、仙人境界、文人雅致，都做到了極致。

關於這幅畫是否為趙佶親筆作品，業界一直爭論不休。其實，從構圖與留白用色這兩個巧思來看，此畫非趙佶所不能。宋徽宗登基之後做的一件大事就是成立翰林圖畫院，自封院長，將畫學列入科舉，就像今天的藝考，分佛道、人物、山水、鳥獸、花竹、屋木六科，摘古人詩句以為考題。趙院長出過「深山藏古寺」這個題目，有人畫了深山中露出寺廟一角，也有人在山巒中畫了一根寺廟的旗桿，總之無論怎麼畫，圖中總會有寺廟建築的一部分。只有一個人，沒有畫任何有關寺廟本身的建築元素，只畫了一個老和尚來溪邊打水，趙院長將這幅畫評為第一。

還有更難的題目──「踏花歸去馬蹄香」。七個字的題目沒有一個字是按常理出牌，第一，馬蹄怎麼會香？第二，怎麼才能畫出馬蹄香？一番評選之後，趙院長挑出了第一：畫中有一群蝴蝶流連於飛馳的馬蹄之間，能引得蝴蝶停駐，馬蹄之下自然滿是撲鼻的香氣，讓人信服。

留白不代表不畫，留白也是一種氣韻。所謂氣韻，就是能讓人看到畫外的空間，無限遐想。氣韻是中國水墨畫的終極格局，宋徽宗更是這方面的佼佼者。《瑞鶴圖》如此構圖，如此用色，反常而大膽，新穎又不失氣韻，就這一點來說，也只有他才能有這般格局。

北宋政和二年（西元一一一二年）上元元宵節，東京汴梁城舉辦長達五天五夜的燈會，群臣陪著宋徽宗登上宣德門觀賞夜景燈會。第二天一早，有人來

政和壬辰上元之次夕，忽有祥雲拂鬱低映端門，眾皆仰而視之。候有群鶴飛鳴於空中，仍有二鶴對止於鴟尾之端，頗甚閒適。餘皆翱翔，如應奏節。往來都民無不稽首瞻望，歎異久之。經時不散，迤邐歸飛西北隅散。感茲祥瑞，故作詩以紀其實：

清曉觚稜拂彩霓，仙禽告瑞忽來儀。飄飄原是三山侶，兩兩還呈千歲姿。似擬碧鸞棲寶閣，豈同赤雁集天池。徘徊嘹唳當丹闕，故使憧憧庶俗知。

題押：天下一人。

報，宣德門出現奇異景象，一群仙鶴突然出現在城樓上方，盤旋和鳴，皇城內外都被這罕見奇景吸引。群臣認為，這絕對是難得的吉祥之景，象徵著大宋朝國泰民安、太平盛世。於是，這國家的主宰者親自把這一切記錄了下來。

瘦金體是宋徽宗的原創招牌，千年來獨步天下，比他的畫有名得多。瘦金體的「金」其實是「筋骨」的「筋」，為了表示皇帝的高貴才用了「諧音梗」。趙佶行筆快而狠，下筆細而重，筆畫間又頓又鋒利，去掉了字體的骨肉，只剩下筋骨，所以叫「瘦筋」。說得通俗一點，瘦金體就是楷書的美術字

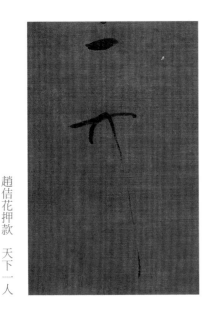

趙佶花押款　天下一人

韓幹《照夜白》圖首李煜花押款

變形。北宋年間，楷書發展到瓶頸期，千篇一律，「瘦金體」是一個大突破，貴氣十足，風姿綽約。

「天下一人」這四個字看起來像是一個字，這種簽名方式叫作「花押款」。這倒不是宋徽宗的發明，而是另一位赫赫有名的皇帝李後主的傑作。唐人名畫《照夜白》上「韓幹照夜白」五個字就是李煜親筆，下有他的花押款簽名，這是中國書畫史上現存最早的花押款。明崇禎帝也用過花押款，不過後人至今也沒能認定他的花押款是什麼意思。

這二位皇帝身世、遭遇幾乎一模一樣，都沒有當皇帝的野心，偏偏被命運驅使到這個位子上，一位大詞人，一位大畫家，藝術上的天才，治國上的庸才，亡國之君。明代《良齋雜說》曾記載，傳說當年宋神宗來到祕書省(類似現在的國家圖書館，收藏天下書畫)，看到了李後主的畫像，對這位亡國之君的風度頗為欣賞。後來有一天，他夢到李煜前來拜訪，兩人神交一番，不久後宮嬪妃便有了身孕，這個孩子也就是趙佶。所以後人傳說，趙佶正是李煜轉世，也許這是對兩個亡國藝術家皇帝最美好的解讀。

叁．

藝術首入史書

編撰魏晉兩宋書畫史

　　宋徽宗還做了件大事，他把全天下最珍貴的書畫搜羅到宮中，編撰了一套《宣和畫譜》和《宣和書譜》。《宣和畫譜》共二十卷，記錄魏晉至北宋畫家二百三十一人，作品六千三百九十六件，畫科分十門：道釋、人物、宮室、番族、龍魚、山水、畜獸、花鳥、蔬果、墨竹，按年代排序，記錄每一門的起源與發展、門下畫家的生平及作品，可以說是一部魏晉兩宋書畫史。從此，皇家編撰的史書裡不再只有帝王聖賢，還有藝術和藝術家。千年後，我們還要靠著這兩本書來尋找老祖宗的印記。

　　《宣和畫譜》的主編是趙佶的「好朋友」蔡京、米芾。北宋四大家——蘇黃米蔡，宋徽宗一人就「佔用」了兩個。在《水滸傳》裡，蔡京是「六惡人」之首，梁山好漢一多半都是因他而反。宋徽宗喜歡怪石，蔡京就搞一個花石

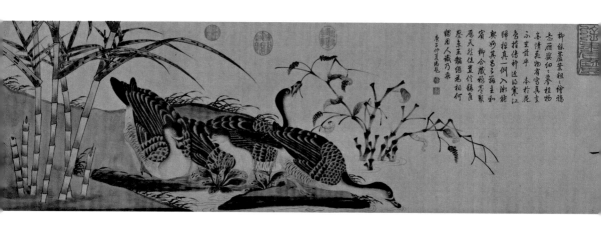

綱，弄得民不聊生，引出一段「智取生辰綱」故事，點起了造反的第一把火。

蔡京確實太壞，所以被後人從北宋書法四大家「蘇黃米蔡」中除了名，換成他的堂兄蔡襄，著名的《萬安橋記》就出自蔡襄之手。一碼歸一碼，蔡京的藝術造詣確實高，他之所以受寵，也是因為那一手讓宋徽宗都不得不服的好字，《千里江山圖》的題跋就是他寫的，那位神秘少年天才王希孟也是他挑中進獻給宋徽宗的。政治歸政治，藝術歸藝術，蔡京之於宋徽宗，除了是君臣，還是良師益友，是伯牙與子期。

蔡京的字現存單獨成篇的極少、極珍貴，要看他的字最容易的方式就是去看宋徽宗的作品，上面滿是他的題跋。

他畫，他評；他信，他懂。

宋徽宗傳世作品不少，但大部分都被認定為捉刀之作，意思是皇帝見畫院學生畫得好，便在上面簽個名，歸到自己名下。《瑞鶴圖》就有很多爭議，徐邦達先生認為，宋徽宗本人畫風偏樸拙，《柳鴉蘆雁圖》這種小寫意畫才是他的親筆。謝稚柳與楊仁愷一派根據鄧椿《畫繼》記載，認為此畫與現存北京故宮博物院的《祥龍石圖》和美國波士頓美術館的《五色鸚鵡圖》同屬《宣和睿

《柳鴉蘆雁圖》
北宋　趙佶
34 × 223.2 cm
紙本淡設色
上海博物館

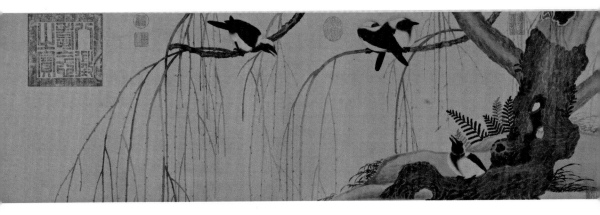

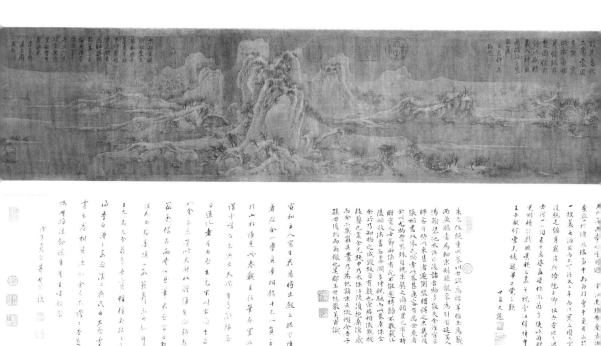

覽冊》，再加上《瑞鶴圖》中還有宋徽宗親筆寫的一大段長跋和七律詩，並不像《聽琴圖》那種簡單的御題畫，所以十分珍貴。徐、謝兩位先生「互搏」幾十年是事實，倒也把不少疑點搏成了真相，之於學術界也不失為一件好事。

傳世作品中最有可能是趙佶「獨生子」的不是珍禽花鳥，而是一幅山水——《雪江歸棹圖》。卷首照例由宋徽宗親題瘦金體「雪江歸棹圖」五字。與金碧輝煌的花鳥畫不同，雪江以赭石為主色。前半段是雪江兩岸平緩的山坡，江中一葉扁舟，也許正在捕魚；還有一葉小舟正在泊岸。河邊樹木稀疏，江岸邊孤獨地走著一行旅人，直至群山深處。山勢高聳，山峰用濃墨細筆，山頂以苔點法畫成，白雪覆蓋山巒，蕭瑟肅穆，整幅畫寒氣逼人，孤冷至極。

趙佶傳世山水最少，本人也不擅長山水，但作為忠實粉絲，蔡京還是毫不吝嗇地送上溢美之詞，寫了一段行書長跋。雖有吹捧之嫌，但言辭優美懇切，文采飛揚，字體沉著痛快，如貴公子般光彩照人，意氣風發。怪不得連驕傲的米芾都甘拜下風，認為蔡京的字是繼唐朝柳公權之後的天下第一。

積素超神

臣伏觀
御製雪江歸棹水遠
無波天長一色群山皎潔
行客蕭條鼓棹中
流片帆天際雪江歸棹
之意盡矣天地四時之氣
不同萬物生天地間隨
陰陽運炎涼叙明生息
榮枯飛走蠢動變化
無方各之賦窮
皇帝陛下以丹青妙筆
備四時之景色冤万物
之情態於四圖之內盡
神智與造化等也大觀
庚寅季春朔太師楚國
公致仕臣京謹記

《雪江歸棹圖》
北宋 趙佶
絹本設色
30.3 × 190.8 cm
北京故宮博物院

在前作《山山水水聊聊畫畫·元明清卷》中，記錄過有關這幅畫題跋的一件趣事。幾百年後，董其昌看到《雪江歸棹圖》，寫了一段題跋嘲笑這對君臣，特別是嘲笑蔡京，為了討好皇帝，居然指鹿為馬，行跡令人髮指。

董其昌認為，這幅畫實際上是王維所畫，只是被趙佶據為己有，蔡京寫這段題跋是為皇帝背書，實在是弄巧成拙，可笑。題跋一向是判定一幅畫的重要依據，是研究一幅畫的關鍵線索。如果一幅畫是一條朋友圈，那麼題跋就是朋友圈下的點讚和評論，只不過這些評論可能延綿幾百年，甚至上千年。

其實在這件事上，董其昌才真正可笑。明末收藏家吳其升便毫不客氣地回懟了董其昌幾句：

而右丞《雪霽圖卷》亦為季白所得，予嘗見之。其畫簡略，山石蓋為解索皴，樹木為蟹爪皴。枝桿與此圖畫法絕不相類，迴異天淵。若未見此二卷，必以董言為然。不知先生平日議論與夫題跋，專用臯陶日殺之三，堯日宥之三等語。世人聞風附會而宗焉，推為一代鑑賞祖師。

　　你董其昌對書畫理論深有研究，又是一代大畫家，怎麼沒看出畫作上的那些樹是由蟹爪皴畫成的，畫作上的平緩山勢均由細筆勾勒出來的呢？皴擦法到五代十國才出現，而細筆勾勒乃是典型的北宋畫法，王維怎麼會？

　　當然，董其昌本人也無法回覆這條評論了。事實上，蔡京在題跋中提到，宋徽宗本畫了四時之景，並非單有雪景。雖然內府藏有王維畫畫，但全部都是雪景，無法湊齊四時景色，如何能據為己有呢？而且，除了皴擦法暴露出宋人手筆之外，趙佶本人確實不擅長畫山水，這幅畫畫得也並不怎麼好，山石樹木用筆不盡妥貼，這反而證明了《雪江歸棹圖》是皇帝親筆。

康寅季春朔太師楚國公致仕臣京謹記

臣伏觀御製雪江歸棹，水遠無波，天長一色。群山皎潔，行客蕭條。鼓棹中流，片帆天際。雪江歸棹之意盡矣。天地四時之氣不同，萬物生天地間。隨氣所運，炎涼晦明。生息榮枯，飛走蠢動。變化無方，莫之能窮。皇帝陛下以丹青妙筆，備四時之景色，究萬物之情態於四圖之內，蓋神智與造化等也。大觀庚寅季春朔，太師楚國公致仕臣京謹記。

徹夜西風撼破扉，蕭條孤館一燈微。

家山回首三千里，目斷天南無雁飛。

《瑞鶴圖》畫成後十五年，金兵攻陷汴梁，擄走徽欽二帝，搶掠無數古玩字畫。宋徽宗在北國做了九年俘虜，受盡屈辱，這首《在北題壁》便是這段悲慘生活的實錄。

就這樣，中國藝術的巔峰時代因戰亂而結束，來不及收拾舊河山，無數國寶四處飄零。《瑞鶴圖》、《雪江歸棹圖》不知所終，消失了幾百年，直到清朝才被收入內府，回歸皇宮。後來，《瑞鶴圖》被溥儀帶走，成為著名的「東北貨」，終藏入遼博；《雪江歸棹圖》則為張伯駒先生重金收入，中華人民共和國成立後，捐給北京故宮博物院。

天下一人，不老仙鶴。

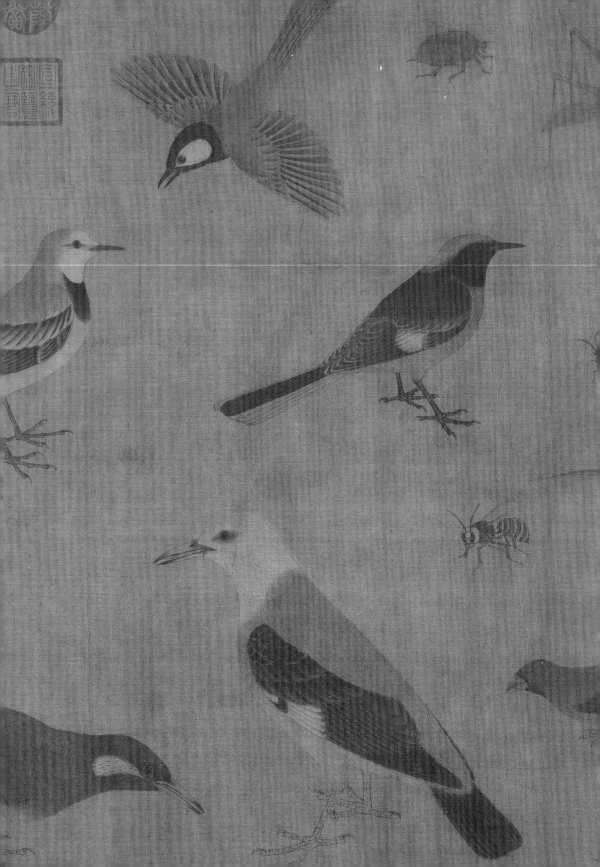

十四

花鳥畫之王　讓自然活起來

寫生珍禽圖　黃筌

賞析重點

◠ 宋朝前花鳥動物是人的襯景；五代十國戰事頻仍，目光轉進巍然不動的大自然

◠ 追求「格物」逼真，細節處筆力穩定，並用透視法化蟲鳥

◠ 善用細筆，所有珍禽皆以細筆雙鉤填色，成就這幅「古代貴族寵物大全」

◠ 看「蟬」：用筆新細，輕色暈染，用畫筆實現「薄如蟬翼」

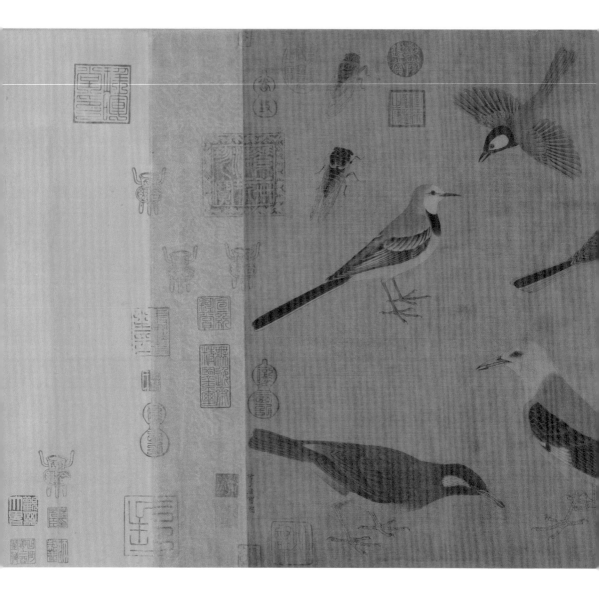

《寫生珍禽圖》
五代十國　黃筌
41.5 × 70.8 cm
絹本設色
北京故宮博物院

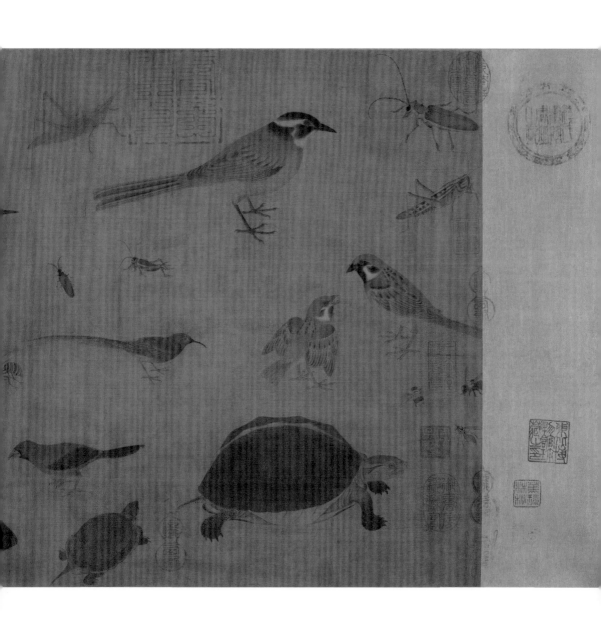

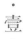

·壹·
五代十國
藝術的春秋時代

宋徽宗的瘦金體獨步天下，他的花鳥畫也是一絕。他在宮廷裡養了無數珍禽異獸，不但供自己賞玩，還為畫院學生提供了寫生對象。宋朝院體花鳥畫的發展，在他的調教下，一度勝過了山水畫。宋徽宗喜歡顏色濃烈、富貴華麗的風格，同時講求「格物」，即逼真。簡單來說，就是畫得比真鳥還真，還生動，在一張薄薄的織錦上畫出3D效果。

畫院畫家接受了嚴苛的訓練，甚至要在御花園裡觀察孔雀是先邁左腳還是右腳，因而也的確做到了可以真實再現的3D效果。論畫技精湛，畫面美輪美奐，後世無人能敵，中國花鳥畫也在宋朝達到了頂峰。其實，在花鳥畫方面，天賦超高的宋徽宗也只是這個時代的踐行者，並非開創者。時勢造英雄，花鳥畫的「起勢」並不在宋朝，而在戰亂不斷、四分五裂的五代十國。

五代十國這五十多年歷史是神奇的。大膽說一句，就藝術層面來講，五代十國也可以稱為「藝術的春秋時代」。山水畫領域出現了南北兩大畫派，四大巨頭（荊浩、關仝、董源、巨然，史稱「荊關董巨」）創立了代表中國水墨的技法——皴擦法，成為中國水墨的代表性符號。同一時期，黃筌父子成為花鳥畫領域的代表人物，「黃家富貴」由此誕生。

我們今天看到的，不論是乾隆「農家樂」的審美，還是紅牡丹配大綠葉艷俗無比的畫風，其實都是從「黃家富貴」衍生而來的。當然，審美在個人，與黃筌無關，宋徽宗就是一個典範。

《雙喜圖》
北宋　崔白
193.7 × 103.4 cm
絹本設色
台北故宮博物院

　　《宣和畫譜》中記載了黃筌的多幅作品，而且幾乎所有的花鳥畫都拿來與黃筌作比較。比如《雙喜圖》的作者——畫功十分了得的崔白，《宣和畫譜》是這樣誇讚他的：「祖宗以來，圖畫院之較藝者，必以黃筌父子筆法為程式，自白及吳元瑜出，其格遂變。」

　　一直以來，黃家父子實際統治著宋朝畫院花鳥畫，別說小小的畫師崔白，就連宋徽宗都深受影響。其實，黃筌本人並不在宋朝畫院服務，他最初供職於五代十國中的後蜀，十七歲師從刁光胤學花鳥畫，十九歲供職於前蜀。後蜀皇帝孟知祥父子十分看重他的才華，遂命他主管後蜀畫院。到了西蜀，黃筌迎來了屬於自己的鼎盛時代。

　　宋朝以前，畫中的花鳥、動物僅僅是人的襯景。以《簪花仕女圖》（見P.126–P.127）為例，嬌艷的牡丹、可愛的小狗、高貴的仙鶴，都不會搶畫中深宮貴婦的風頭。就好像因為有人，它們才有了生命力一樣，或者說，花鳥、動物需要與人在一起，才能有生命力。五代十國戰事頻繁，改朝換代似乎就是朝夕之間的事，人們開始感嘆世事虛無，轉而把眼光投向無論世事如何變換我自巋然不動的大自然。古人終於意識到了自己的渺小，也領悟到了自然之美，所以開始臨摹描畫，試圖用畫筆留下這瞬間即永恆的美。

　　除了出走山林的隱士，畫院畫師最常見的便是皇帝的後花園。他們眼中敬畏的大自然便是這園中具體的一草一木一花一葉，以及數不清的美麗動物。黃筌的敬畏感在於他力求「真」，比皇帝的後花園還要美，還要真，才叫好畫。

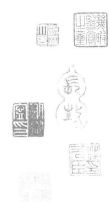

　　黃筌流傳至今的畫作只得一幅——《寫生珍禽圖》。越是大師，越是年代久遠，越沒有真跡流傳。《洛神賦圖》、《女史箴圖》、《蘭亭集序》等傳世珍寶只能靠宋人摹本一窺究竟，所以相比較而言，這幅《寫生珍禽圖》倒是性價比超高的真跡。黃筌的「寫生」真是實在，整幅畫並沒有具體的構圖，而是穿插著描繪了鶺鴒、麻雀、鳩、龜、昆蟲等二十餘種動物。黃筌的絕技都在這一幅畫中。

　　在這幅畫中，除了技法大揭祕，我們還能瞭解到古代貴族都養了什麼寵物。右邊最上面兩只算是我們兒時的好朋友——螳螂和蚱蜢。一個朝左，一個朝右，螳螂並不是單調的綠色，而是由頭到腳從深到淺再到深，兩側顏色略深，背部中央泛著白光，似乎有陽光灑落。它的前額觸角高揚有力，一筆而就，四肢細長發達，毛鬚根根分明。只用一隻小螳螂，黃筌就向我們展示了超強的勾線法、敷色法、細節處穩定的筆力和透視法。這二十四種動物看似簡單地排列在畫面中，實際上被各自安排在自己的小宇宙裡，最後融入整幅畫這個大宇宙中，自成一套畫面邏輯系統。

　　蚱蜢下方是一對麻雀。右邊是老麻雀，愛憐地望著正在對它嘰嘰喳喳撒嬌的小麻雀。小麻雀張著小嘴，搧動翅膀，似乎對飛行這件事情還不太熟練。兩隻麻雀，一雙翅膀張開，一雙翅膀閉合。閉合時黑色較少，以赭石為主，只有張開時才會顯出麻雀翅膀上一層一層的黑色紋路。

如此細節，如此展現。

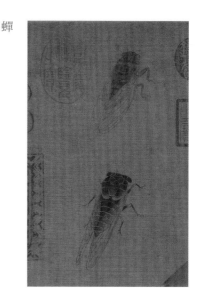

小麻雀下方有兩雙黑色的大烏龜，正努力向前方爬行，憨態可掬。烏龜黑壓壓的殼並不是一次畫成的。黃筌獨特的敷色方法就是不直接用黑墨，而是用淡墨一層層敷就，這樣染出來的動物顏色就會顯得十分細膩、有質地。

接下來還有蜜蜂、天牛，黃色嘴巴的是蠟嘴雀，位於下方C位鎮定自如側臉迎人的是鳩鴿，俯衝直下的是小燕子，整幅畫中最驚艷、最顯功力的是畫尾部上方的兩隻蟬。

「薄如蟬翼」通常形容衣物飾物輕盈透亮，那要如何用畫筆畫出蟬的翅膀呢？既要看出是翅膀，又要輕薄，似有似無，就如《簪花仕女圖》中能透出肌膚色的紗裙外衫。黃筌善用細筆，筆下所有的珍禽都是細筆雙鈎填色而成，「用筆新細，輕色暈染」，但是成品又看不出筆的痕跡。這兩隻小小的蟬翼上紋路清晰可見，黑色細筆交織成一雙翅膀，蟬翼疊加在深色的蟲體上，用極淡的墨多次敷色，墨色分明，骨氣豐滿。不用二十四種動物，光這兩隻蟬就足以使黃筌名垂千古。

近代畫工筆草蟲最有名的是齊白石，他的作品多了尋常百姓生活的情趣，少了幾分皇家貴氣，相比黃筌，同樣的草蟲，風格截然不同。說到底，我還是喜歡黃筌多一點，齊白石先生筆下的小動物有趣，黃筌筆下的萬物有靈。

如此構圖的一幅畫，皇帝是不會埋單的。這幅畫的左下角寫著一行字——「付子居寶習」，原來，這是專門畫給兒子黃居寶的寫生練習圖。黃筌有三個兒子，分別是居寶、居實、居寀，看來三個兒子都是老父親手把手教出來的。可惜居寶、居實英年早逝，史料記載非常少，與父齊名的是小兒子黃居寀。

　　西蜀被北宋滅掉，對故國頗有感情的黃筌心灰意冷，可是他的名氣太大，只好拖家帶口遷移到東京汴梁，不久便病故。黃居寀之後供職於北宋畫院，備受宋太祖、宋太宗重用，「畫藝敏贍，不讓其父」，一直做到畫院主持的位置。

　　《宣和畫譜》共收錄黃居寀作品三百三十二件，最終僅有兩幅傳世——《竹石錦雞圖》冊頁和《山鷓棘雀圖》立軸。其中《山鷓棘雀圖》還有趙佶親筆所題「黃居寀山鷓棘雀圖」八個字，可見他對這幅畫的喜愛。黃筌雖未在宋朝畫院效力，但他的血脈一直延續了下來。長久以來，黃家父子的筆法就是畫院評定繪畫作品優劣的標準，「黃家富貴」也是「皇家富貴」。

　　直到崔白的出現才改變了畫院的黃家風氣，這種改變主要是意境上的變革，從歲月靜好、富貴悠閒，變成了蕭殺蕭瑟之氣。黃家父子的全盛時期正是新國初建，一派生機，根本沒有陰暗面。崔白沒趕上好時候，也不會如畫院其他畫師那樣照葫蘆畫瓢，死腦筋粉飾太平。那時的大宋朝的確也到了日落西山的時刻，造化弄人而已。

　　當然，崔白仍然使用勾線填色法創作，因而並不算真正的突破。黃家父子之後，真正在技法和意境上成功突圍的是明朝徐渭。他拋棄了「雙鈎填色」法，轉而使用「沒骨」法，完全拋開了此時此景，打開了時空大門，讓四時花卉同時開放，將具象之物抽象化，再具象到筆下。直到這時，花鳥畫才再次與山水畫齊頭並進。

意閒飛動

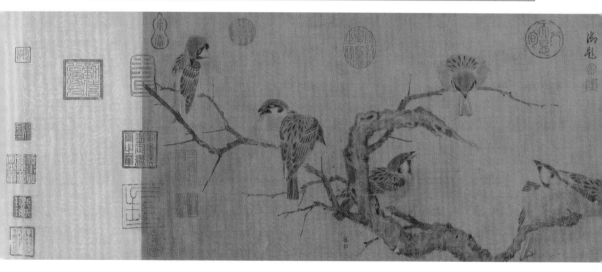

《寒雀圖》

北宋　崔白
25.5 × 101.4 cm
絹本設色
北京故宮博物院

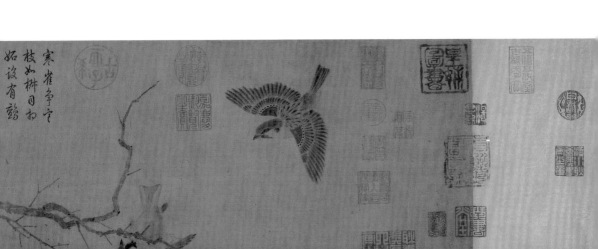

《四時花卉圖卷》
明 徐渭
29.9 × 108.1 cm
紙本水墨
北京故宮博物院

睡風吹酒生魚鬣畫眉彷彿

西湖春錦轐詩人兩相逐碧

山桃杏霞初勻粉皆朱檻眼

欲醉乘楊淺試脩蛾顰人間

別自有蓬島僊源之說元非

真危橋凌空路歟轉飛流直

下煙迷津畫船六有詩興好

第

三

章

山水

柳暗花明
畫景雲
如織陌上
芳萋王
孫底漫春
王志和

十五

遊春圖

展子虔

賞析重點

○ 山水畫鼻祖，一幅小畫微縮了大千世界，為中國山水畫定下規矩

○ 山水與人物第一次有了正常比例：丈山、尺樹、寸馬、豆人

○ 擁有最原始的遠、中、前景之分，奠定中國畫「三遠」法則

○ 山石肌理，先渲染，再以黑筆勾線，細密精緻；山上陰影，以「苔

點法」表現山勢高聳、植被茂盛

《遊春圖》
隋 展子虔
43 × 80.5 cm
絹本設色
北京故宮博物院

氷鮮泥融生水瀾初苞襯艷未應殘夭桃噴火柳金嫩深谷鶯啼聽且看花
影淡桃燕粉媚春燈野郊風細細遊人醉以天爲幕酩酊陰濃春意被行來
樹下實相參瞑目無言心自懸黃蝶逐風翻上下賞花山臺更停驂

洪武十年孟春觀千本天門因和馮子振韻

山囿陌上翠蔓迤邐
孫辰淺盎遊德韻均
童秋必字題鞍勒
平隄試蹄驄晴後覺
柳依長
湖光山色
互發句不
固言畜爰
錦盞
枕隂尚題

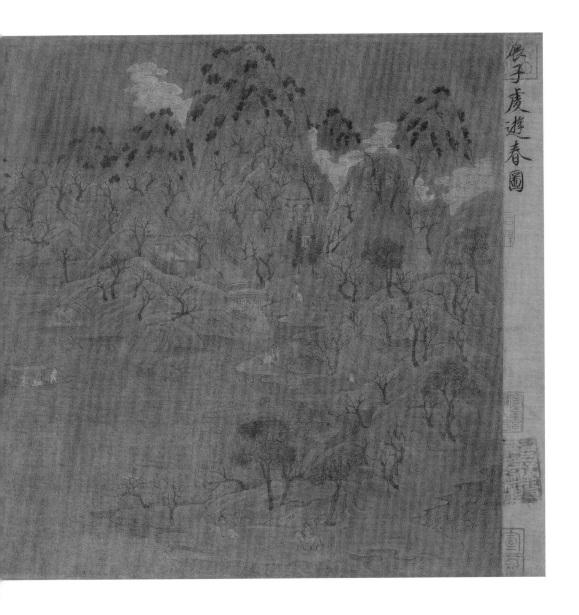

　　若要策劃一場「中國歷代山水展」，那展子虔的《遊春圖》是永遠也逃不開的，而且必將擺在展廳進門後最顯眼的位置，老老實實供奉著。

　　《遊春圖》是中國山水畫的老祖宗，也是全宇宙現存最早的山水畫。

　　二〇一五年，故宮作「石渠寶笈特展」，《遊春圖》論資排輩，坐在龍頭老大之位。當時《清明上河圖》前人頭攢動，每個人走過去只得看一眼的緣分，相反《遊春圖》前空無一人，樂得我一人看了許久。二〇一七年，為展出國民寵兒王希孟的《千里江山圖》，燕翅樓再次將《遊春圖》恭恭敬敬地請出，擺在展覽首位。正如沈從文先生所說，「沒有這幅畫，歷史便少了一個環節。」他曾前後八次近距離觀賞這幅古畫，因為歷史上對展子虔與這幅畫共同出現的記錄幾乎為零，關於展子虔的記錄更少之又少，所以沈從文一直對此畫作者存疑。唐代張彥遠《歷代名畫記》大概介紹了展子虔生平：「展子虔，渤海人，歷北齊、北周、隋，在隋為朝散大夫，帳內都督。」《隋書》記載：「散官，以加文武官之德聲者，並不理事。」散官即不理政務的六品官，這裡的描寫並不詳細。展子虔經歷北齊、北周、隋三個朝代，隋朝皇帝知他才華過人，特請他入宮作畫，任一個閒職。《歷代名畫記》中還有他在揚州、洛陽等不少寺廟作佛道壁畫的記錄。至此，展子虔成了隋朝唯一有記載的有名有姓的畫家。

　　唐以前畫師多佚名，被稱為畫匠。展子虔身世普通，若非此畫收藏、題跋流傳有序，只怕這位山水畫祖師爺也要被埋沒。

　　判定繪畫年代的第一點便是「流傳有序」。中國與西方不同，收藏家收藏作品後必然會留下題跋，寫個來源、觀後感之類的，並以此為榮，也算向畫家致敬。《遊春圖》上最醒目的幾個字就是宋徽宗金光閃閃的瘦金體——「展子虔遊春圖」。宋徽宗作為藝術皇帝，在位期間幾乎收了前代全部最出色的畫作，展子虔作品還不止這一幅。比如，他收藏了一套展子虔的《四載圖》，獨缺其中《水行》一圖，後來終於在民間發現，驚嘆不已，「所謂天生神聖物，必有會會時也」。如今《四載圖》早已不見蹤影，但《遊春圖》上宋徽宗親筆是真，這也成為《遊春圖》是展子虔真跡最有力的證據之一。

　　《遊春圖》的篇幅不像後世的《谿山行旅圖》、《富春山居圖》那般巨大，波瀾壯闊。這樣一幅小畫，卻是大千世界的微縮景觀，無意中給中國山水畫定了幾個後人無不遵從的規矩。此畫在宋朝之前的典籍中並無記載，「遊春」這個名字應該是宋徽宗起的，頗為貼切。畫面採用俯瞰視角，大氣磅礴，滿眼青山綠水，鬱鬱蔥蔥，幾位白衣貴族在林中或休息或散步，正是遊春之機。

　　顧愷之的《洛神賦圖》由礦物質顏料畫成，紅裙綠山，白衣公子。《遊春圖》延續了這種繪畫顏色，依然用

宋徽宗題跋

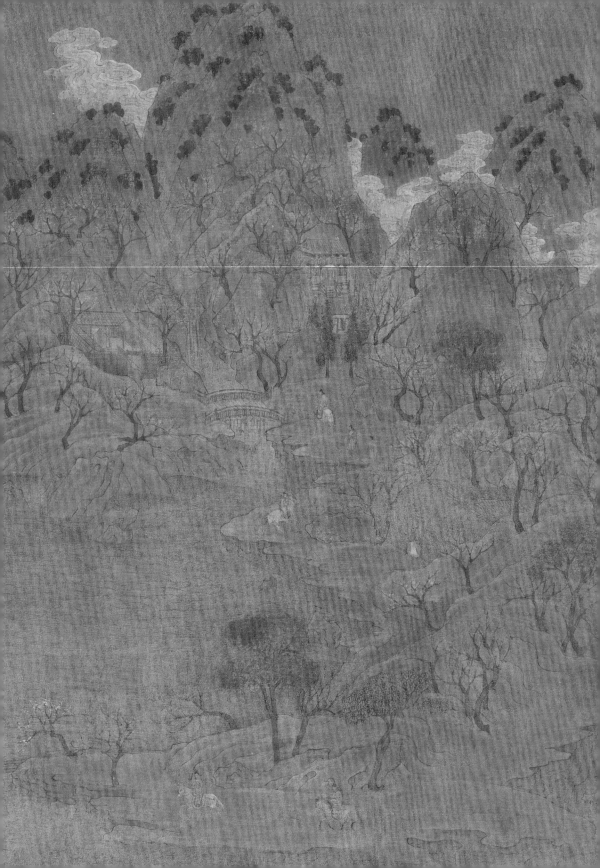

石綠、赭石。不同的是，在隋代，畫中主角已是山水，而非人物，青綠山水時代自此開啟，延續至今。山水成為畫中主角，意即山水和人物之間有了正常比例。在《洛神賦圖》中，人是主角，人大於山，人與山不成比例。而《遊春圖》最為後世評論家稱讚的，正是「丈山、尺樹、寸馬、豆人」，一種新的秩序關係。展子虔有條不紊地在小小畫幅上安排了自然界和人的種種足跡，更符合肉眼所見的科學自然，用畫筆替古人承認自然的偉大壯麗與人的渺小，以及人對自然無窮無盡的探索。

不僅如此，《遊春圖》還有了最原始的遠景、中景、前景之分，也奠定中國畫平遠、深遠、高遠的「三遠」法則。卷首是層巒疊嶂的幾座高峰，其中最高一座居中，兩座較矮的山峰位列兩側，剩餘山峰環繞周圍。山峰間白雲繚繞，形成深遠之勢。中景是蜿蜒曲折的山中小路，穿插低矮的樹木、草叢，一直延伸到河邊。白衣貴族牽著馬好似正要上山遊玩，跟壯闊的青山相比，他們只有豆大，但細節依然精細老到，栩栩如生。畫面中央為大片水面，波光粼粼之中還有一隻小船，小船上的仕女都清晰可辨。最後近景以一片平緩的山丘結束，白衣公子站在岸邊遙望對岸的湖光山色。我猜，他可能就是展子虔本人。

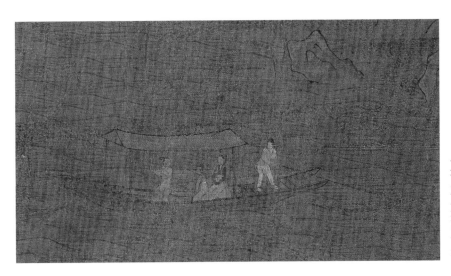

小船上仕女清晰可辨

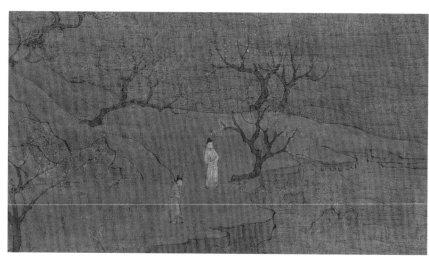

　　《宣和畫譜》稱讚展子虔：「寫江山遠近之勢尤工，故咫尺有千里趣。」我也想不出更貼切的句子來形容了。

　　這幅畫也為判定中國繪畫的年代做了分割線——隋代之前「無比例無皴擦」，隋代之後「有比例無皴擦」。「無皴擦」指的是繪畫技巧。皴擦法是在五代十國晚期、宋代早期產生的，是一種描繪山石肌理的技法。在《遊春圖》中還沒有出現這種技法，展子虔處理山石的方式與顧愷之相似，先渲染再用黑筆勾線，細密精緻。畫中的樹木山石呈現出一種古樸的氣質，特別是群山上的陰影，採用了「苔點法」，即用畫點點的方式來表現山勢高聳、植被茂盛，貴氣十足。

　　展子虔從用色、布局、筆力三方面做了極大的改革，怪不得此圖被宋徽宗奉為「神物」。元人稱頌展子虔為「唐畫之祖」，董其昌讚其「世所罕見」。

這幅畫「流傳有序」的經歷，比它平淡無奇的誕生刺激得多。宋徽宗亡國後，《遊春圖》流落到南宋，被奸相賈似道據為己有。南宋亡後，此畫落入元朝公主手中。到了明代，初為宮廷收藏，後又為權臣嚴嵩獲得，自此流入民間，輾轉百年，流入收藏家梁清標之手，最終又被梁上交給了「國家」（清內府）。大宋宮廷、元朝公主、明代權臣、清宮內府，一路走來，安安穩穩，待遇都不差。

清末民初，溥儀流亡東北，帶走了大量內府珍寶，其中就包括《遊春圖》。一九四五年，日本戰敗，溥儀開始靠變賣祖宗寶貝過日子，一批國寶因此流落民間，大量出現在北京琉璃廠兩大廠商手中，即論文齋的靳伯聲與玉池山房的馬霽川。在「民國四公子」收藏家張伯駒先生眼中，「馬最為狡猾」。這些商人眼中沒有「國寶」概念，貼上「國寶」標籤反而意味著能賣上好價錢，尤其是賣給洋人。

想到這些，張伯駒先生萬分焦急，馬上跟當時故宮博物院院長馬衡商量，願做中間人，從骨董商手中買回國寶。剛剛打跑日本鬼子的中國一窮二白，國民政府根本沒有心思理這些事，更別說拿錢了。骨董商也不願跟窮政府做生意，寧願拿些平庸之作甚至偽作應付了事。張伯駒力主「寧收一件精品，不收若干普通之品」，這才以一百一十兩黃金購得范仲淹的《道服贊》及其他五件精品。

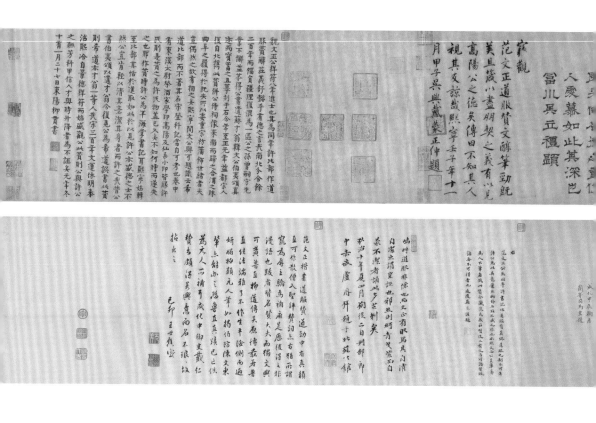

《道服贊》
北宋　范仲淹
34.8 × 47.9 cm
紙本楷書
北京故宮博物院

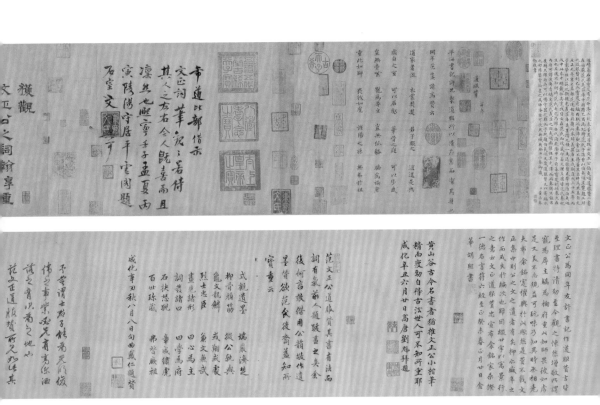

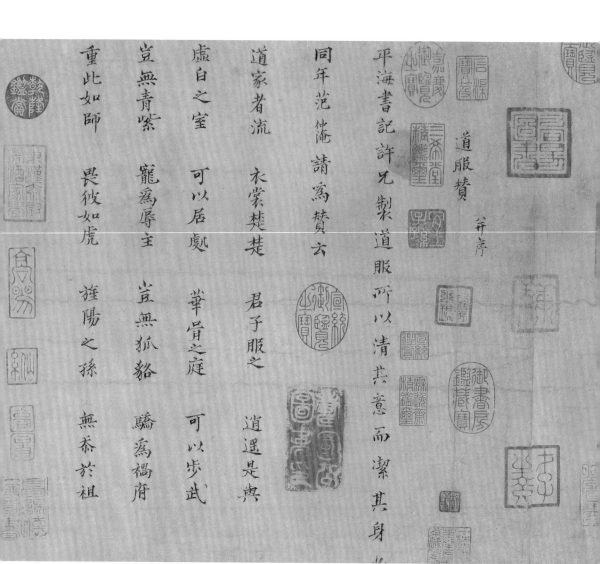

道服贊　并序

平海書記許兄制道服所以清其意而潔其身也

同年范仲淹　請為贊云

道家者流　衣裳楚楚　君子服之　逍遙是與

虛白之室　可以居處　華胥之庭　可以步武

豈無青紫　寵為辱主　豈無狐貉　驕為禍府

重此如師　畏彼如虎　旹陽之孫　無忝於祖

《道服贊》局部

　　張先生查閱《宣和畫譜》著錄，發現《遊春圖》居然是現存最早的山水畫。得知馬霽川開價八百兩黃金後，張先生與馬衡商討：第一，要收購此畫，若故宮經費不足，自己補上；第二，故宮需出具官方信函致電各骨董商，此畫絕不能出境。如此一來，整個骨董圈人盡皆知，馬霽川也不敢再將此畫賣給外國人。最終，由墨寶齋馬寶山出面，將此畫價格降到黃金二百二十兩。此時張先生早已散盡家財，收藏了不少宋元巨作，為了保住《遊春圖》，只得索性將李蓮英當年的一處佔地十三畝的宅子賣了。月餘，國民政府張群拜訪張伯駒，想花四百五十兩黃金收購《遊春圖》。經過此前種種交涉，張老先生根本不信任國民政府，所以不肯轉讓。他給自己起了一個號——「春遊主人」，還集結了一批大文人創立了「展春詞社」，美不勝收。此處寥寥數語看似平淡，實則暗潮洶湧。若非張伯駒發現了《遊春圖》，若非他在骨董圈有極大威望，若非他當機立斷賣了祖宅湊足黃金，也許這幅畫就如《女史箴圖》及其他多幅國寶一樣，不能留在故土了。

　　事後，先生寫道：「然不如此，則魯殿僅存之國珍，已不在國內矣。」一九四九年，張先生將收藏盡數捐獻國家。我們今日所見，都是先生經過戰亂貧窮，散盡家財，一生的心血。在張先生眼中，這種結局才是國寶最好的歸宿。

　　東坡為王駙馬晉卿作寶繪堂序，以煙雲過眼喻之。然雖煙雲過眼，而煙雲固長鬱於胸中也。予生逢離亂，恨少讀書，三十以後嗜書畫成癖，見名跡巨製雖節用舉債猶事收蓄，人或有訾笑焉，不悔。多年所聚，蔚然可觀。每於明窗淨几展卷自怡。退藏天地之大於咫尺之間，應接人物之盛於晷刻之內，陶熔氣質，洗滌心胸，是煙雲已與我相合矣。

<div align="right">——張伯駒</div>

十六

南派山水之謎 ｜ 東方蒙娜麗莎

溪岸圖　董源

賞析重點

⟐ 描繪隱士山中隱居生活，五代十國山水畫典型題材

⟐ 水紋以一條條細筆精工畫出，主體山石以暈染加皴擦層層渲染，山與山之間

　　加強線條以作區別

⟐ 善畫南方山勢：山勢平緩，然山峰如波浪般向左飄去，好似千年之風吹過

⟐ 既有南派山水的蔥蘢，又有北派大山大水的氣勢，還有唐人的雍容

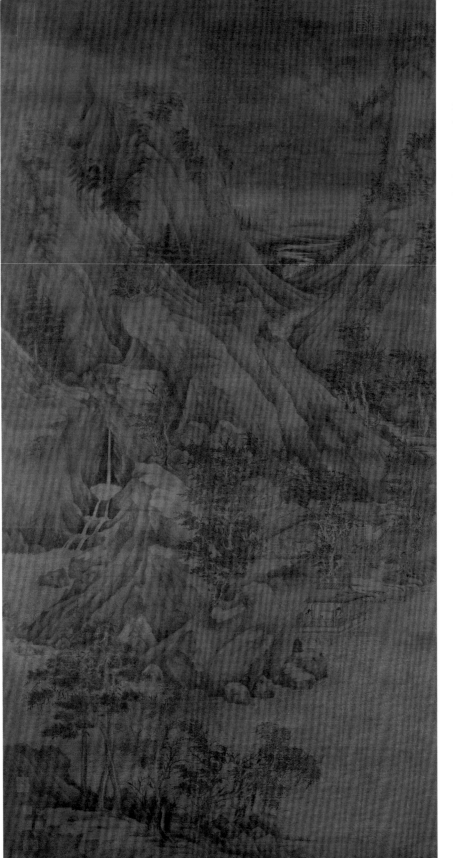

《溪岸圖》
五代　傳董源
221.5 × 110 cm
絹本設色
美國紐約大都會博物館

壹・
南派山水宗師
開創披麻皴

一九九七年春，紐約大都會博物館收入了一件重磅藏品——唐驪千捐贈的董源《溪岸圖》。同年五月二十二日，《紐約時報》頭版刊登了一篇文章，稱這幅畫為中國的《蒙娜麗莎的微笑》，由此拉開了一場罕見的全球藝術界大論戰，迷霧重重。

將論戰推向高潮的是美國著名中國藝術研究者、加州伯克萊大學藝術史教授高居翰。他認為《溪岸圖》並非董源真跡，甚至不是十世紀古畫，而是張大千偽作。這無異於一顆重磅炸彈，不但使享有盛名的大都會博物館以及聲譽良好的大都會博物館主管亞洲部的方聞教授飽受爭議，還使得啟功、楊新、傅申等一批老先生為此發聲。這既是一件謎案，也是一場盛事。

此次爭論最主要的一點，就是《溪岸圖》的作者到底是不是南唐畫家董源？董源是中國山水畫真正意義上的「南派」宗師，米芾、董其昌等畫家都是他的擁護者。高居翰教授提出質疑：首先，這幅畫在風格上遠離他所相信的早期中國山水畫，在早期山水畫概念上也與他的推論有很大差距；其次，在某些繪畫特質上，《溪岸圖》令人不舒服地近似近代中國最偉大的「作偽者」張大千的手筆。總之，第一，風格不符；第二，張大千作假。

那麼，十世紀的中國水墨畫到底是什麼樣子？

唐朝滅亡後，中國經歷了五十多年的分裂，史稱五代十國時期。各國之間連年戰爭，混亂不堪，在這樣的大背景下，大批文人沒有家，更沒有了國，心

董源《瀟湘圖》中的披麻皴

灰意冷，於是放下報國志向，隱居山林，從此不問廟堂之事。

五代十國的大環境不好，卻是藝術創作的一個黃金期。天時地利人和，畫家們開始真正踐行王維的水墨主張，「行到水窮處，坐看雲起時」。董源在南唐朝廷做了個小官——北苑副使，所以江湖人稱「董北苑」。他生在南方，滿眼都是坡勢平緩的平遠山水，由此創立了一個很重要的水墨技法——披麻皴，創立了南派山水。

先看一下《溪岸圖》的風格。五代繪畫評論名作《畫鑑》記載：「董源山水有二種：一樣水墨，疏林遠樹，平遠幽深，山石作披麻皴；一樣著色，皴文甚少，用色濃古，人物多用紅青衣，人面亦有粉素者。二種皆佳作也。」唐代繪畫喜用青綠著色，五代十國雖興起用黑墨作畫，但也不會完全捨棄著色。《溪岸圖》描繪的是古代隱士山中隱居的生活，兩座山谷環繞，溪水潺潺，山腳下有一戶竹籬茅屋人家，女人勞作，牧童放牛，山間還有趕路的農夫。白山谷流下的山泉在山腳匯成一汪溪水，主人專門在溪水邊搭了座涼亭，夫人帶著兒子在一旁嬉戲，隱居的高士坐在涼亭中眺望遠方。這是五代十國畫家鍾愛的題材，平淡天真，寧靜高遠。

從技法上看，一條條細筆精工畫出的水紋顯然有唐代畫家李思訓、李昭道的風範，主體山石已不同於唐代山水，放棄勾線法，以暈染加皴擦的方法層層

勞作的女人

放牛的牧童

趕路的農夫

一汪溪水

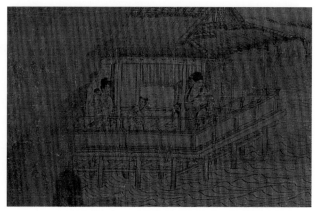

高士與妻兒

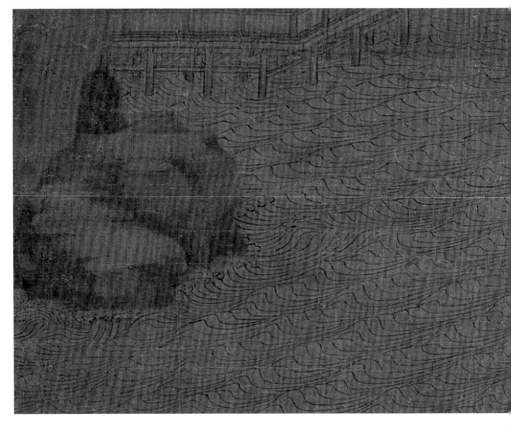

岸邊溪水水紋

山石局部的暈染與皴擦

渲染，在山與山的分界處加強線條以作區別。山勢平緩，符合董源善畫南方山勢的風格。沈括在《夢溪筆談》中提到：「董源善畫，尤工秋嵐遠景，多寫江南真山，不為奇峭之筆……其用筆甚草草，近視之幾不類物象，遠觀則景物粲然。」這幅畫看似並非「奇峭之筆」，山峰卻如波浪般向左飄去，好似千年之風吹過，山谷之中暗流湧動。董源的其他作品，如《瀟湘圖》、《夏山圖》，多為雲霧繚繞、清新恬靜之作，用披麻皴畫出山勢的平緩，越遠用墨越淡，草草幾筆，近看好像一根普通的線條，遠看卻和前景的主體山峰和諧搭配，山頭多用苔點法，圓潤蔥鬱，顯出了遠山的氣勢。

　　《溪岸圖》既有南派山水的蔥蘢，又有北派大山大水的氣勢，還有唐人的雍容，確實是董源最具代表性的作品。高居翰先生認為此畫風格與董源不符的原因也在於此。他認為在中國南北派山水發展之初不可能有這麼成熟的筆力。傅申先生則回應：「《溪岸圖》是否董源真跡不能確定。董源一生也不是只有一個面貌，他年輕是一個樣子，中年是一個樣子，老年又是一個樣子。我直覺上認為，那個董源的款是後人加上的，但我們不能弄清董源的變化，現在還有很多疑問。就連大家都公認的幾張董源作品，意見也不一樣，所以真的很難，都是瞎子摸象，越學越覺得不夠。」

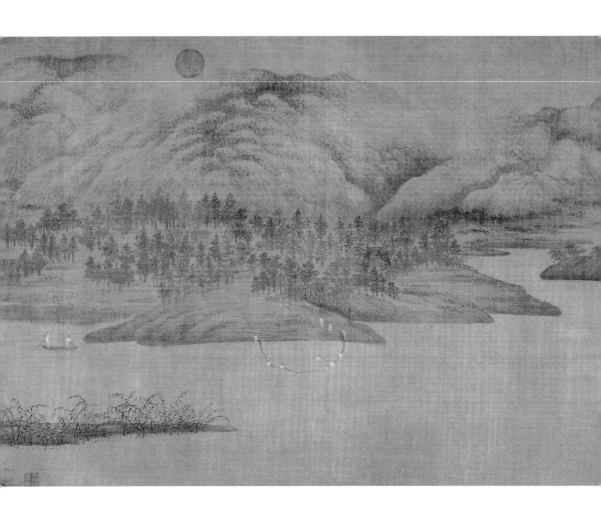

《瀟湘圖》
五代　董源
50 × 141.4 cm
絹本設色
北京故宮博物院

　　一九九九年十二月，美國大都會博物館在紐約舉行了「中國畫鑑定問題國際討論會」。大都會的方聞、何慕文先生以及中國重量級學問家啟功先生、楊新先生等為一派，接受了以高居翰先生為首的「十四項質疑」，疑點最終歸結到關乎此畫真假的「罪魁禍首」張大千身上。

　　根據畫上的收藏印，《溪岸圖》曾為南宋收藏家賈似道舊藏，後又為明代袁樞收藏。袁樞是董源、巨然作品的大藏家，從他手裡出來的應該更為可靠。可惜到了民國，這幅畫成了張大千私藏。張大千先生聲名在外，不但自己的畫畫得好，別人的畫也仿得絲毫不弱，特別是石濤的畫，估計石濤本人看了也會糊塗。據說，有一次張大千參觀國外博物館，館內正在展出石濤特展，張大千得意一笑，跟館長說：「都是我畫的啊。」

　　但是，最初發現《溪岸圖》的並不是張大千，而是徐悲鴻。一九三八年，徐悲鴻在廣西陽朔以幾元錢的價格買到了《溪岸圖》，他在給友人的信中寫道：「弟得董源巨幅水村圖，恐為天下第一北苑。……絹本頗損，但畫佳極。」徐悲鴻先生當時給這幅畫取名「水村圖」，一九五一年經謝稚柳審定為《溪岸圖》。張大千看上了這幅畫，便借走研究，這一借就是六年。一九四四年，他派自己的弟弟帶著金農的《風雨歸舟圖》跟徐悲鴻換得了《溪岸圖》，有徐悲鴻題跋為證：「一九三八年秋，大千由桂林挾吾畫董源巨幀去，一九四四年春，吾居重慶，大千知吾愛其藏中精品冬心此幅，遂托目寒

（張目寒）贈吾，吾亦欣然。因吾以畫為重不計名字也。」

　　這也是高居翰提出的一個疑點，為什麼徐悲鴻願意用董源換金農？這聽著就不是一門好買賣。從題跋來看，徐悲鴻是真心喜歡金農的這幅畫才願意換的，還感謝了張大千，謝稚柳後來著書也證明了這一點，毫無疑義。但是，高居翰認為，這是徐悲鴻在幫助張大千作假，為報答當年之恩。這樣的說法牽扯到了兩位德高望重的已故中國藝術家，不僅關乎名聲，也關乎中國畫史。

　　啟功、楊新等先生堅持認為，這幅畫不但收藏流傳有序，而且風格也符合中國山水畫初期風格，高居翰可能以為自己對中國山水畫十分瞭解，但鑑賞和鑑定並不是一回事。最終，大都會出動了高科技，用紅外線對此畫進行掃描，證明這幅畫經過三次揭裱修補。高科技跟人眼相比，客觀、真實、可信度最高，真相就要大白於天下。

　　《溪岸圖》原為三聯屏風最左側一幅，第一次裝裱後改為立軸，左側裁掉三十公分；第二次裝裱的時候使用雙絲絹；第三次裝裱在二十世紀七〇年代，張大千把這幅畫轉給王季遷，後者則又將此畫交給日本裝裱師目黑三次修補。巧的是，這位目黑三次是張大千親手調教出來的裝裱師。王季遷回憶：「只是在幾個地方上了些淡墨而已。」

　　另外，紅外線掃描顯示，每次裝裱都有不同程度的接筆。

　　種種證據表明，這確實是一幅十世紀的中國古畫。

　　高居翰「徐悲鴻與張大千聯手作假」的陰謀論也許也是他漸漸式微的重要原因，就算張大千名聲不好，何苦拖累徐悲鴻先生呢？這個腦洞完全無法自圓其說，也沒有人能夠接受。這件事也成為高居翰教授晚年的一處敗筆，儘管他後來說：「只是想引起一個學術爭論，並沒有攻擊或詆毀任何人的想法。」

　　至此，也只是確定了部分真相，《溪岸圖》雖定為十世紀中國古畫，並非張大千仿造，但是否董源親筆仍沒有定論，所以大都會博物館介紹此畫時也寫著「傳董源」。一幅畫歷經千年旅程，到底是不是畫家親筆，其實也沒那麼重要。重要的是，我們能在大都會博物館觀賞到《溪岸圖》，它還活著。

十七

鎮國巨碑

山水畫史里程碑

谿山行旅圖　范寬

賞析重點

○ 全景式滿山滿水，體現北派山水布局特點

○ 中軸巨碑式構圖，主峰頂天，沉穩厚重；偏左溪流，平衡遠景居中主峰

○ 以濃重筆墨苔點修飾山頂，並在主峰中間掛一條瀑布，化解頭重腳輕

○ 畫風「如行夜山」，下筆用墨狠，雨點皴和積墨法是招牌技法

○ 每座山石邊輪廓內側都留出一道白邊，整座山峰在夜色下隱隱發光

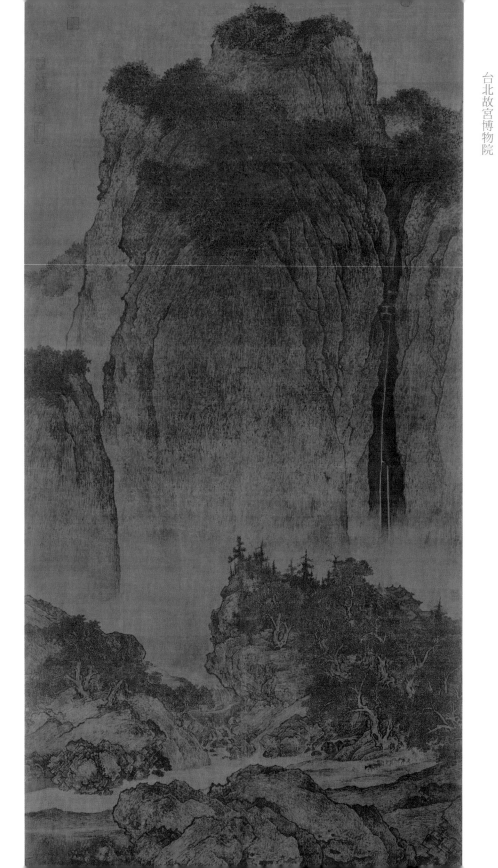

《谿山行旅圖》
北宋 范寬
206.3 × 103.3 cm
絹本水墨
台北故宮博物院

　　自魏晉到唐代，山水畫似乎一直被人物畫壓著，哪怕是有了王維的《輞川圖》，情況也未見有多好轉。直到北宋，《谿山行旅圖》成為中國山水畫史上的一座里程碑，後世再也無法超越。而在中國繪畫歷史上，除了壁畫，幾乎再沒有《谿山行旅圖》這麼大尺幅的畫作，說它是橫空出世一點也不過分。但是，這幅畫的原作者是否為范寬，一直是個謎。

　　首先，范寬就不是真名。范寬本名范中正，字中立，因為性情寬厚、不拘小節而被戲稱為范寬，叫到最後，他自己也承認了。《宣和畫譜》記載：「范寬，字中立，華原人也。風儀峭古，進止疏野，性嗜酒，落魄不拘世故，常往來於京洛。喜畫山水，始學李成，既悟，乃嘆曰：『前人之法，未嘗不近取諸物，吾與其師於人者，未若師諸物也；吾與其師於物者，未若師諸心。』」范寬是關中漢子，好酒，性格放縱不羈，為人豪爽，愛畫山水，他的老師正是大名鼎鼎的李成。

　　說起李成，讀者必須要釐清一個師承關係。李成的老師是關仝，關仝的老師就是中國山水畫的祖宗──荊浩。荊浩本是唐末開封的一個小官，官做得一般，但畫畫極好。他跑去給唐僖宗特賜名字的寺廟「雙林院」畫壁畫，畫出了名氣。

　　五代十國時期，荊浩隱居在洪谷──太行山脈最美的一段。他筆下的山水畫與大小李將軍（李思訓與李昭道）截然不同。李昭道常用先勾線再填色的方

《匡廬圖》
五代　荊浩
185.8×106.8 cm
絹本水墨
台北故宮博物院

法，用色以青綠為主，畫作雍容華貴。而荊浩創作只用墨色，並且升級了山水畫技法，創造了皴擦法。他用毛筆蘸著墨汁在畫上反覆或點染或摩擦，描繪出山石肌理，顯得自然而有質感。我們現在經常看到山水畫上「黑乎乎」的一團，其實就是皴擦法的效果。從某種意義上來說，荊浩是中國山水畫之父。

皴擦法也是繪畫技巧，但是已經在最大限度上摒棄了勾線法人工的痕跡，還原了自然本真，拋開了勾線的束縛，所謂「有筆有墨」。畫家也可以自由發揮，並無固定形狀，只為心中所想，讓山水充滿人性。所謂中國水墨的氣韻，便是如此。荊浩還寫了一本「武林秘籍」──《筆法論》，幸好遇到了爭氣的徒弟，也就是李成的師父關全，才得以流傳下來。李成在荊浩的皴擦法基礎上又演化出了「蟹爪皴」，可以說比師祖更進一步。

荊浩、關全、李成、范寬四人是師承關係，並且都是北方人，所以後世稱為「北派山水」。他們的山水畫在布局上有一個很大的特點，就是全景式滿山滿水，因而《谿山行旅圖》才會有這樣大的尺幅。

解決了尺幅的問題，我們再來看下一個線索。

這幅畫原屬收藏家梁清標舊藏，乾隆時期被收入清宮，現收藏於台北故宮博物院。在一九四六年之前，歷代收藏者都以畫右上角董其昌所題「北宋范中立谿山行旅圖」作為這幅畫是范寬原作的證據。

但是，「董其昌」這三個字卻讓人們不禁為這個判斷打一個大大的問號。董其昌是藝術家，可卻不是一個好的鑑定家，經常犯一些在後人看來非常「幼稚」的錯誤。比如他對宋徽宗《雪江歸棹圖》的草率判斷，就被後代鑑定家嘲諷了一番。這種事發生在董其昌身上也不是一次兩次了，他的書畫作品絕對一流，可鑑賞水平和自信心實在是一言難盡。既然董其昌的話不可當真，要想判定《谿山行旅圖》是否為范寬原作，只好從畫本身入手。

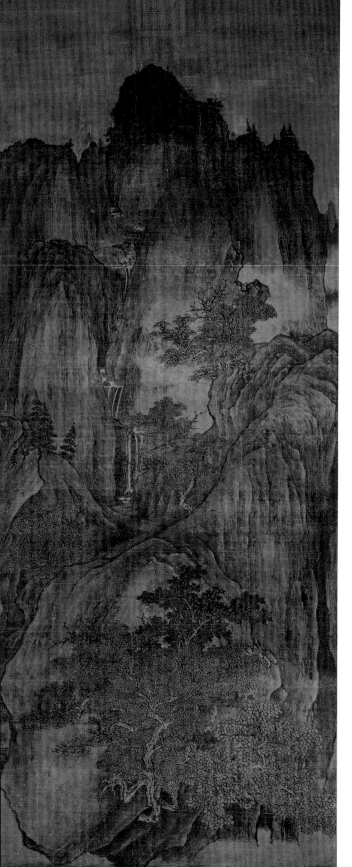

《秋山晚翠圖》
五代　關仝
140.5 × 57.3 cm
絹本水墨
台北故宮博物院

《晴巒蕭寺圖》
五代宋初　李成
111.4 × 56 cm
絹本淡設色
美國納爾遜‧艾特金斯藝術博物館

　　整幅畫中最引人注目的便是畫面正中高高聳立的主峰，這是一種中軸巨碑式構圖，主峰頂天立地，沉穩厚重。一般的畫家構圖時都會避免把主峰放在正中，因為這樣容易顯得重點過於突出，其他要素不好擺放。他們一般會放得偏一點，再用其他山峰來平衡構圖。這種中軸巨碑式構圖倒與他的名字「寬」相匹配，包容寬厚，不拘禮法，心胸寬廣。整座主峰佔據了畫面的三分之二，有泰山壓頂的威嚴蕭穆，也有劃破天空的縹緲神秘。想像一下，你站在一座高山前抬頭仰望，山與天空的交界變得模糊不清，猶如教堂尖尖的屋頂，那是連接人與神的通道……能做成這樣的事情，首先需要你相信這個世界上真的有神仙，人類的渺小面對未知的浩瀚，要有好奇心，更要有敬畏之心。

　　范寬還做了另外一種處理，用濃重的筆墨苔點來修飾山頂部。這又是一著險棋，山已經夠大夠笨重了，這樣做很容易頭重腳輕。他的化解方式是在巨大的主峰中間掛了一條瀑布。「飛流直下三千尺，疑是銀河落九天」，說不定范寬作畫時心中想的正是李白詩句。一條從天而降的瀑布巧妙地將主峰分割開來，即便再堅硬的山體也能劃出一瀑山泉水，以柔克剛，輕盈而堅定。順著瀑布的方向，自然地將我們帶到了中景。

　　瀑布流向山腳密林之處，那裡有一座寺廟若隱若現，畫面左邊是幾位修行者，在密林危橋之上艱難地向寺廟前行。瀑布穿過中景，直達山腳下匯成溪流，不再高不可攀，有了人間煙火。溪流也不是硬生生地匯集在山腳，而是相

對於瀑布向左邊偏了一些，正好平衡了遠景主峰的過於居中，用無形水化有形山。范寬是修道之人，講求陰陽平衡，山和水篇幅不一樣，但都是主角。

在畫面的前景處，一隊行旅走在山路上。兩個人拉著四頭驢子，驢子身上背負著重重的貨物。似是炎炎夏日，兩個人都打著赤膊。這一隊人走得十分辛苦，看樣子是要翻過這座高山，旅程還有很遠很遠。以主峰那樣高不可攀的姿態，也並未發現有山道可以通過。時間就靜止在這一刻，不管是修行人還是紅塵俗人，都在匆匆趕路，來不及抬頭一望。只要抬頭便會發現，高山始終佇立在天地之間，未曾改變，不可侵犯。人會莫名產生一種安全感，這座高山裡肯定有神仙，有精靈，有人世間嚮往的美好一切。

在這旅人的身後，掩藏著這幅畫的祕密。之前，我們的線索有「不靠

主峰佔據了畫面的三分之二

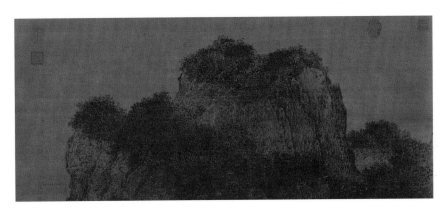

山頂濃重苔點

278

寺廟

修行者

瀑布

行旅

譜」的董其昌題跋，還有北宋《宣和畫譜》以及米芾的《畫史》對范寬及這幅畫具體的記錄，除此之外，畫本身並沒有任何線索。直到一九五八年八月五日，李霖燦先生在駝隊身後樹蔭的縫隙中發現了兩個字——范寬。宋代之前，畫家沒有在畫上留下名款的習慣，是從元代開始，文人作畫才喜歡在畫上寫詩留款，詩、書、畫、

范寬落款

印共同構成一幅完整的畫。北宋畫家是悄悄地把名款藏在山峰上、樹幹裡，不是害怕被人發現，而是怕破壞了畫面美感。皇天不負有心人，范寬的小祕密終於被李老先生發現，成為這幅畫為范寬所畫的決定性證據。

　　《宣和畫譜》如此描述范寬的畫風：如行夜山。他下筆用墨狠，雨點皴和積墨法是招牌技法。荊浩發明皴擦法後，每一代畫家都有新技法出現，李成是蟹爪皴，范寬是雨點皴。《谿山行旅圖》中那極短的線條如雨點般落在主峰之上的便是雨點皴，也叫芝麻皴。這些「雨點」並非隨意而為，全都是有組織、有計劃、有布局地一點一點地點在山峰上的，抑揚頓挫，形成如斧鑿般堅硬的肌理。同時長線條不拖沓，乾淨利索，在結尾處往往向上提起，雖沉重但氣貫長虹、挺拔峭立。後世很多人不喜歡范寬用墨過重，比如米芾就認為「用墨過濃，土石不分」。《谿山行旅圖》經過近千年的時間流逝，更顯得「如行夜山」。范寬在每一座山石邊輪廓內側都留出一道白邊，整座山峰在濃郁的夜色下也會隱隱發光，像未經雕琢的璞玉，把大自然賦予的靈性隱藏在深山之中。

　　文獻中並未具體記載范寬的生卒年代，也許他跟荊浩一樣，一輩子在深山中逍遙自在，最後和山融為一體。他幾乎影響了北宋所有畫家，以及後來元代的「元四家」、明代的唐寅，直到清代的金陵畫派。所以，這幅《谿山行旅圖》不僅是台北故宮博物院鎮館之寶，也是中國水墨的鎮國之寶。

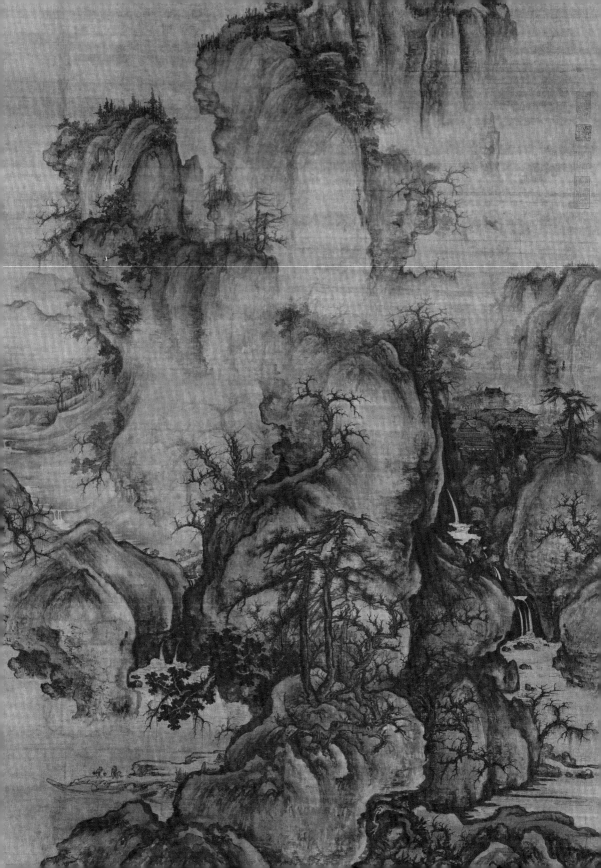

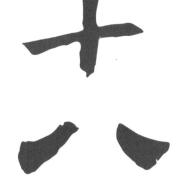

十六

朗朗乾坤天地之間
開啟北宋山水巔峰

早春圖　郭熙

賞析重點

○ 寄寓宋神宗的變法野望，主峰皇帝，四周元素訂有精準規制，象徵國家秩序，畫中

　人物依士農工商由上而下安排，皆在皇權庇佑下生活

○ 「石如雲動」的捲雲皴，每筆向內捲起，山石既厚重又靈動

○ 構圖 S 形靈活曲線，表達萬物復甦，生機勃勃

○ 消融雪景表現法，淡墨層層暈染，創造晨霧感，並在深遠處布置精彩幾流瀑布清泉

○ 畫中主峰為高遠，山峰間瀑布為深遠。從此「三遠法」正式成為山水畫法則

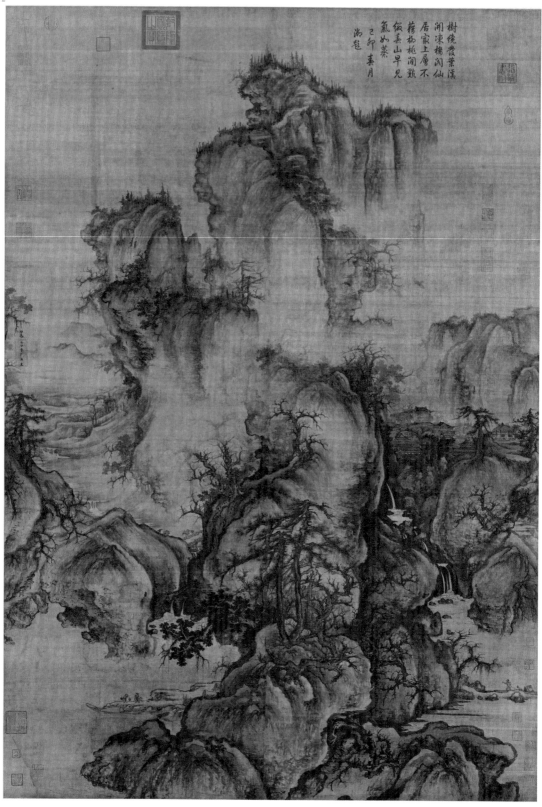

樹繞荒業溪
澗凍梅潤仙
居家上層不
攜枕桃澗跡
紙素山早兄
氣如蒸
己卯春月
洵題

《早春圖》
北宋　郭熙
158.3 × 108.1 cm
絹本水墨
台北故宮博物院

· 壹 ·

寒冰消融
萬物復甦

　　為什麼宋代是山水畫的巔峰時期呢？第一個原因是技術的普及。前人栽樹，後人乘涼，五代十國的「荊關董巨」再加上北宋初年的范寬、李成，這幾位前輩躲在深山老林修煉出來的「武林祕笈」在宋代得以廣傳於江湖，山水畫技法已經臻於成熟，大山大水全景式構圖、雨點皴、披麻皴、蟹爪皴，花樣繁多，後輩只需潛心修煉即可。第二個原因是社會大背景的變化。任何藝術作品都不能孤立地欣賞，要結合當時的歷史背景，讀畫等於讀歷史，一件藝術作品背後往往牽扯出一個朝代的歷史命運。宋代結束了五代十國的混亂，重新統一天下，新朝新氣象，更何況是一個超級大國？宋代繪畫的主流歸於宮廷，代表了皇家貴族的審美，也代表了國家形象、統治者的志向，這與前代並無兩樣。皇家認為，山石樹木特別是高山峻嶺，屹立千年，高高在上，不可侵犯，還有什麼比這更能代表皇權的長久和威嚴呢？

　　《早春圖》創作於宋神宗時期。神宗是大宋朝第六位皇帝，在宋朝歷史中尤為引人注目，他還生了一個著名的兒子——宋徽宗。

　　神宗名趙頊，是英宗嫡長子，二十歲繼位，愛書如命，尊師重道，對長輩孝順恭敬，平日勤儉，還有一顆仁慈之心，這樣一位青年才俊，皇位就是為他量身定製的。皇宮內外無不對這位新皇帝交口稱讚，他也有志做一個名垂青史的好皇帝，開局大好。可惜什麼都想做好往往就都做不好，大多數人是心有餘而力不足，神宗這一生也是充滿波折。

　　《早春圖》的作者名叫郭熙，是神宗最欣賞的畫院畫師。看著這幅畫，是不是覺得很眼熟？特別是前景樹的畫法，像不像李成的《讀碑窠石圖》？李成影響了整個北宋宮廷畫壇，《早春圖》就是證據。郭熙完全繼承了李成的畫法，成就北宋繪畫主流。

　　整幅畫為豎軸，大山大水全景式構圖，中軸線上一座高遠主峰聳立，直衝雲霄。這座山跟范寬《谿山行旅圖》中那座敦敦實實的高山已經完全不同，有著靈活的曲線、S形的腰身，正如畫名所示──早春，萬物復甦，山水慢慢「醒」了過來，生機勃勃。郭熙畫山的技法叫作捲雲皴，也是學於李成。米芾稱讚李成畫作「石如雲動」，山石如天空中飄著的雲朵一樣，是不是很形象？捲雲皴最大的特點是每一筆都向內捲起，用中鋒或側鋒蘸濃墨，勾勒出山石形狀，在轉折處使用比較大的角度，呈鈍狀，顯示出山石的粗重質感，又兼有雲朵形狀，一塊塊疊加上去，山勢高低起伏，既厚重又靈動。

　　早春時節，尚未完全春暖花開，瑞雪也剛剛消融。怎麼在畫面中表現剛剛消融的雪呢？郭熙繼承了五代十國繪畫大家的絕招──用水。水墨水墨，在中國繪畫中，水和墨絕對是兩分天下，模糊其筆，或者說中國繪畫的意境，大部分是水的作用。郭熙自己說：「用青墨水重疊過之，即墨色分明，常如霧露中出也。」濃墨勾勒好輪廓，接下來就是水墨大戲，用淡墨層層暈染，水在紙上暈開，會造成一種自然晨霧的感覺。他還特意在深遠處布置了幾流瀑布清泉，結冰的瀑布在早春溫暖的晨霧中漸漸消融，匯到山腳下形成溪流。郭熙寫了一本在古代非常出名的美學理論作品《林泉高致》，正式將荊浩開創的三遠法上升為理論。「山有三遠：自山下而仰山顛，謂之高遠；自山前而窺山後，謂之深遠；自近山而望遠山，謂之平遠。」《早春圖》中的主峰是高遠，山峰間的瀑布是深遠。從郭熙開始，三遠法正式成為一個法則，中國山水畫的法則。

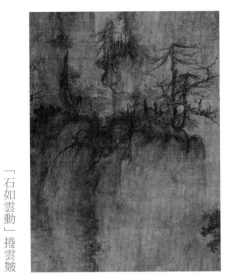

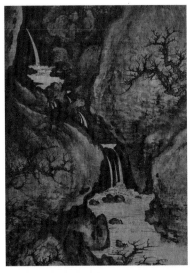

「石如雲動」捲雲皴

深遠處幾流瀑布清泉

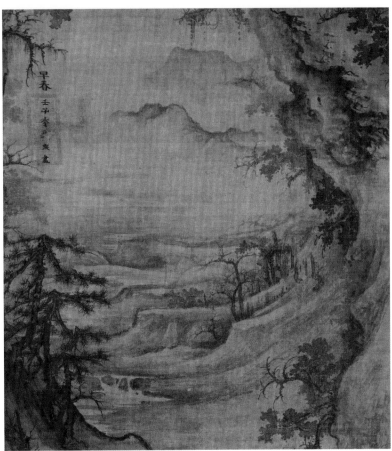

平遠法

　　一幅畫就是一個世界，繪畫秩序亦是歷史秩序，是一個時代的世界觀，隨著時間不停向前，朝代更替，相應變化。展子虔的《遊春圖》是一種秩序：「丈山、尺樹、寸馬、豆人。」郭熙是另一種秩序，代表著宋代皇家形象：「山有三大，山大於木，木大於人，山不數十里如木之大，則山不大，木不數十百如人之大，則木不大。」為什麼要定一個秩序呢？郭熙畫的其實不只是自然，還有人世，一個皇權的人世。對他來說，主峰最重要，「大君赫然當陽，而百辟奔走朝會」，主峰就是皇帝，就是「金主爸爸」，其他山峰圍繞著就好，膜拜膜拜再膜拜。大國氣象，就是既要包羅萬象，又要好看，當然更需要精準構圖，也就是秩序。

　　這種秩序不只體現在山石樹木中，甚至已經嚴格到畫中人物的安排上來。《早春圖》中共有十三人，分為三個層次。畫面中部，一位騎騾戴帽的主人帶著幾位隨從行進於山中，他們上方依稀還能看到登山人的背影，似乎在探路，遠處一片紅色的建築群或許正是他們的目的地。這裡要強調一下，看畫一定要關注畫中的細節，《遊春圖》中人物的打扮能夠幫助我們判斷畫作的朝代，《早春圖》中的建築也為建築學家提供了研究北宋建築的第一手資料。史書上講不清楚的、抽象的東西，畫家給你畫出來。

　　話說回來，在這隊行旅的下方，是幾位行腳僧打扮的旅人，頭戴斗笠，身背行李，緩緩步行，看路徑，也是向那建築群而去。

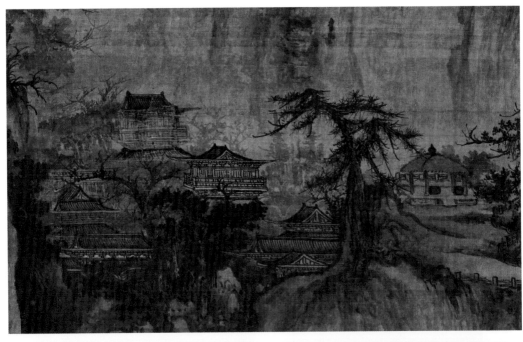

山中紅色建築群

騎騾主人與隨從

行腳僧

上方的登山人背影

　　畫面最下方的河邊還有好幾個人物。右側岸邊有兩個漁夫，應該是一對父子，兒子在搖櫓，父親在收網。順著岸邊大石向左側看過去，岸邊有個小男孩，還有一位長輩女性抱著一個嬰兒，似乎是在等挑擔之人。

　　這幾位應該是一家子，其樂融融，大岩石下簡陋的茅屋應該就是他們的家。這樣看就很清楚了吧，士農工商，士大夫的地位高於僧侶，僧侶又高於岸邊這一家百姓。皇權就是主峰，所有人都要在皇權庇佑下生活。

漁夫父子

男孩、抱嬰之女、挑擔人

　　這幅畫是在神宗授意下畫的。開頭說過，這位年輕有為的皇帝一心要做一番大事，一場變革迫在眉睫，除了個人的遠大抱負外，還有一個原因——窮，國庫實在沒錢了。

　　偌大一個王朝，經濟發達，繁榮強盛，可是賺錢的速度永遠趕不上花錢，國庫開銷太大，困境頻生。沒過多久，神宗將眼光落向王安石，發起了一場他在位期間最著名的運動——王安石變法。這幅《早春圖》，承載著一位年輕皇帝的野心與希望。

　　變法初行，便遭到以司馬光為首的一眾保守派的反對，他們都是德高望重的老臣，朝野內外阻力重重。不過神宗沒有退縮，還支持了王安石頗帶叛逆性的「三不足」，即「天變不足懼，人言不足恤，祖宗之法不足守」，頗有王者氣勢。這才是最迷人的少年氣，勇敢、堅定、睿智。

　　接下來的事情我們都知道，王安石兩次被罷相，到最後自己都放棄了，神宗只好自己走向前台，親自主持變法。在一定程度上，變法終於成功了，國庫成功扭虧為盈。可惜對西夏的一場敗仗，不只讓這一切清零，也讓這位多年來殫精竭慮的皇帝抑鬱而終。

　　神宗駕崩時只有三十八歲。

　　他推行的大部分國策，到了南宋還一直在沿用。

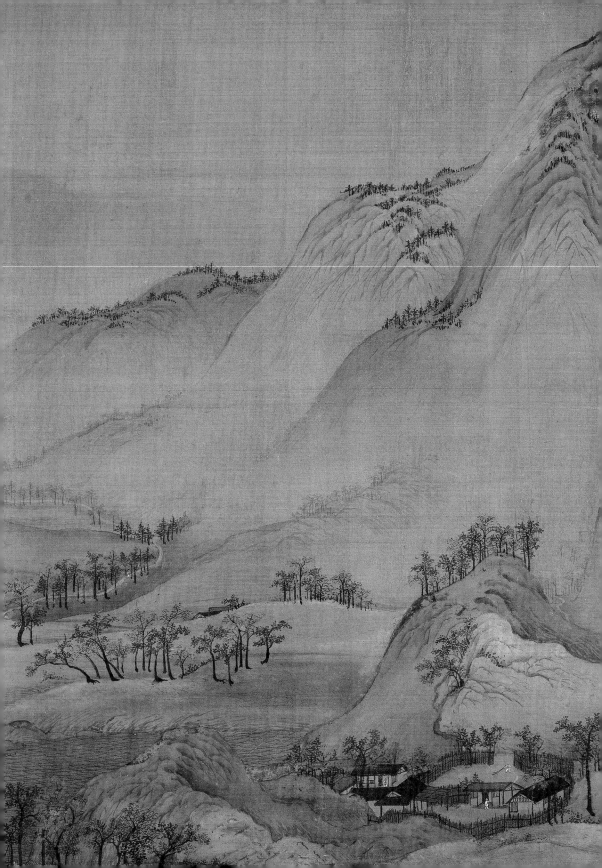

十九

自古天才出少年

宋代最長畫卷

千里江山圖

王希孟

賞析重點

○ 典型三段式構圖，第一段預示一個偉大故事（暗喻皇家富強）即將展開

○ 皇家喜用帶五色的「青綠山水」：「青紅黃白黑」對應道教「木火土金水」，象徵生生不息，千秋萬世

○ 畫仙山（皇帝永生之地）：此畫顏色布局都恪守道教之道，群山樣貌亦極像道教仙藥「靈芝」

○ 前代所有技法「勾線法、敷色法、蟹山皴、披麻皴」盡皆用上，顯露王希孟恨不得一夜白頭的「少年氣」

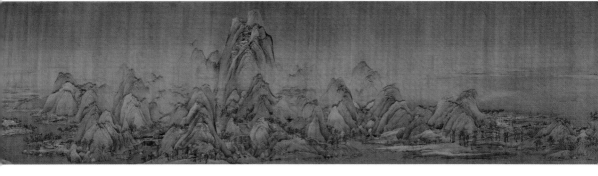

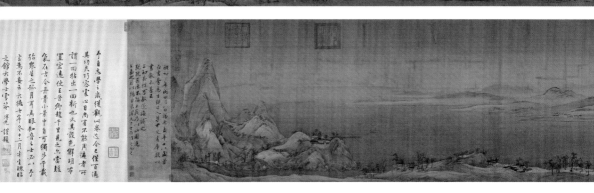

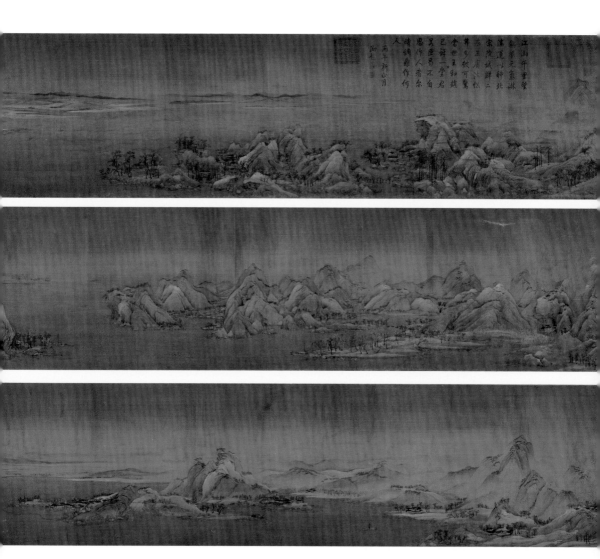

二〇一七年，故宮青綠山水
特展，《千里江山圖》壓軸
登上燕翅樓，千萬人不遠萬
里排隊觀摩，氣勢堪比當年
《清明上河圖》大展。少年
天才，英年早逝，身世之
謎，作者迷霧，諸多圍繞著
國寶的神祕真相比畫本身更
要吸引人。

─

《千里江山圖》
北宋　王希孟
絹本設色
51.5×1191.5 cm
北京故宮博物院

這幅畫的作者是誰，一直謎團重重，大部分結論都是通過題跋得出的。

《千里江山圖》中最重要的題跋是蔡京寫的。蔡京說，十八歲的希孟本是個書庫的小童工，後來由老闆宋徽宗親自調教，半年就畫出這幅畫，老闆一高興就賞給我了。宋徽宗和蔡京的關係有好幾層，第一層肯定是君臣關係，第二層絕對是藝術好友。宋徽宗本人是藝術家，也極愛才，蔡京的書法、文采令他欣賞不已，倆人惺惺相惜。蔡京基本上應該算宋朝的「文藝委員」，負責編撰《宣和畫譜》，對宋徽宗的作品以及畫院其他畫家的作品貢獻審美。宋徽宗甚至把他倆搞文藝的事情畫了下來，就是那幅著名的《聽琴圖》，兩人處成了家人。以這種關係，宋徽宗賞蔡京一幅畫實在不是什麼新鮮事。

至於希孟的姓氏，最早的記錄並不在宋朝，而是幾百年後的清朝——這個人憑空消失了幾百年。宋犖《論畫絕句》說：「宣和供奉王希孟，天子親傳筆法精。進得一圖身便死，空教腸斷太師京。」宋犖的故事與蔡京的題跋結合起來，就是我們今天流傳的令人心碎的故事——十八歲的天才少年王希孟得宋徽宗親自調教，不到半年就畫出了巨作，可惜只畫了這一幅畫便死了。

蔡京寫出名，宋犖寫出姓，但是他們都沒有提到這幅畫的名字。

《石渠寶笈》這樣記載：

素絹本，著色畫，無款。姓名見跋中。卷前緝熙殿寶一璽，又梁清標印、

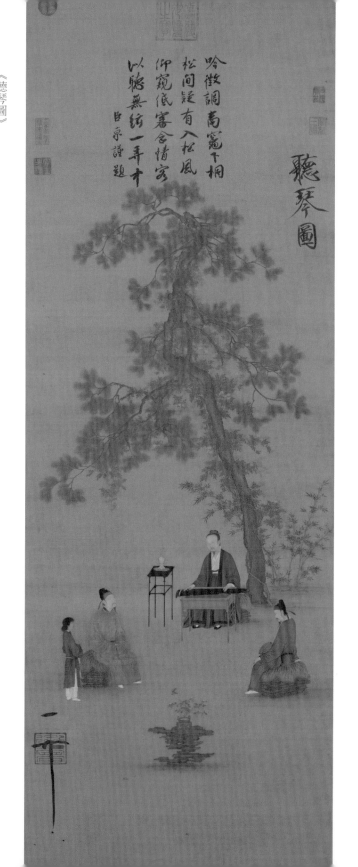

《聽琴圖》

北宋　趙佶

147.2 × 51.3 cm

絹本設色

北京故宮博物院

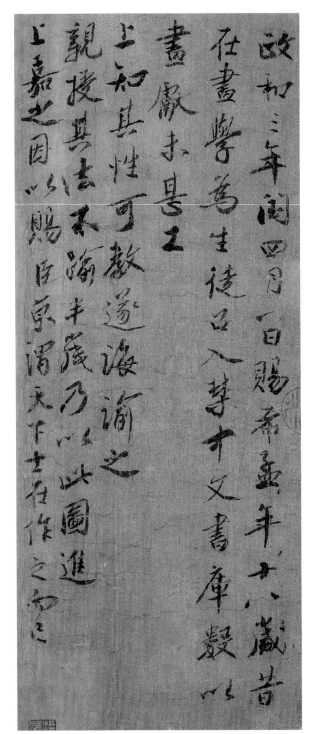

《千里江山圖》局部

政和三年閏四月一日賜。希孟年十八歲，昔在畫學為
生徒，召入禁中文書庫，數以畫獻，未甚工。上知其
性可教，遂誨諭之，親授其法，不踰半歲，乃以此圖
進。上嘉之，因以賜臣京，謂天下士在作之而已。

蕉林二印。卷後一印漫漶不可識,前隔水有蕉林書屋、蒼岩子、蕉林鑑定三印……有梁清標印、河北棠村二印。押縫有安定、冶溪漁隱二印,引首有蕉林收藏一印。

在清內府收藏之前,收藏家梁清標是這幅畫的主人,並題有「王希孟千里江山圖」。這幅畫的名字是他起的。「門當戶對」這個詞在今天看來還是有些道理的,不只是人與人,畫與人亦是。一幅好畫值得讓一位懂它的人收藏。從大方向來講,一位有名收藏家的藏畫,十有八九不會是贗品。「流傳有序」既是畫作身分的標誌,也是畫作生命的延續。梁清標的收藏富可敵國,陸機的《平復帖》、顧愷之三個版本的《洛神賦圖》、王羲之的《蘭亭集序》、杜牧的《張好好詩》長卷書法,隨便幾件都是上等國寶。後來,他的大部分收藏都被收入清宮,他也成了乾隆的「供貨商」。

此外,同時代的另一位收藏家安岐,無意間也為梁清標背了書。《墨緣匯觀錄》卷四《唐王維山居圖》中提到:

相傳宋政宣間,有王希孟者,奉傳祐陵左右。祐陵指示筆墨蹊徑,希孟之畫遂超越矩度,秀出天表,人間罕有其跡。此幅或希孟之作,未可知也。聞真定梁氏有王希孟青綠山水一卷,後有蔡京長題,備載其知遇之隆,惜未一見。

這裡就明確了梁清標確實收藏有王希孟的《千里江山圖》,安岐本人也認同歷史中的王希孟。

以上是根據題跋、收藏傳承兩個方面做的邏輯推斷,也是判定畫作的基本方法。曹星原女士曾提出,梁清標以雙鈎填墨法偽造了蔡京題跋,進而得出王希孟的整個故事皆由梁偽造的說法。作品大過天,這個觀點似乎不妥。

貳・

少年即元氣
早慧的天才

　在中國繪畫登上巔峰的宋朝，《清明上河圖》算不上出色，也難怪宋徽宗看不上，隨手就賞了人。市井百態是文獻資料，珍貴至極，但就藝術造詣來說，不算上乘。而《千里江山圖》即便是在宋朝，也是國寶級別。

　這幅畫卷首展開是典型的三段式構圖。前景是平緩的群山，山中樹木圍繞，群山間散落著幾座山居，後景是若隱若現的遠山，矗立在江河盡頭，遠在天邊。中國長卷山水的開頭，一定有自己的宇宙邏輯，《富春山居圖》也是這樣開篇的，似乎預示著一個偉大故事即將展開。三段式構圖，沉靜穩定，倪瓚一輩子只畫三段式，空曠冷峻，不用多著一絲筆墨。

　不同的是，《千里江山圖》是一幅青綠山水，赭石打底，石青石綠敷色，山體側面用赭石色，山頂石綠相間，雍容華麗。從展子虔《遊春圖》開始，山水畫以設色山水為主流，唐朝大力發展青綠山水，《明皇幸蜀圖》是國之審美。到了宋徽宗這一代，院體繪畫依然以青綠山水為主，即便到了清朝，為皇家畫畫也必然是青綠山水，如《康熙南巡圖》，盡顯國家的富裕、強大、美麗。就像歷朝歷代的皇宮都修建得金碧輝煌一樣，只有黑白兩色的山水如何能表現皇帝擁有整個天下的愉快？

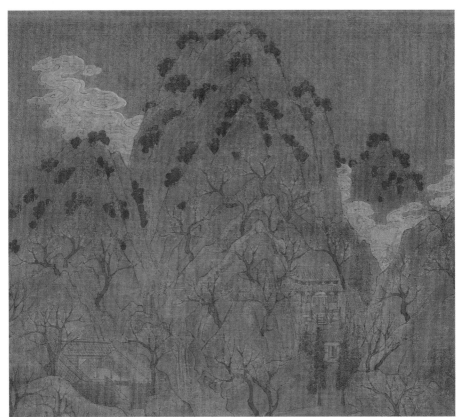

隋　展子虔《遊春圖》局部

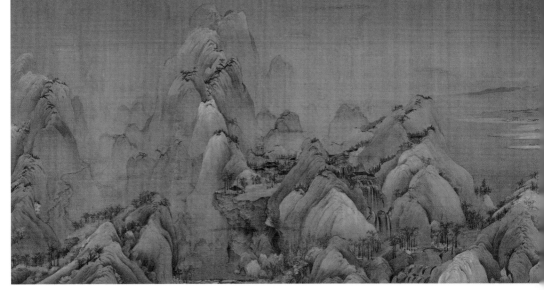

《千里江山圖》山石林木

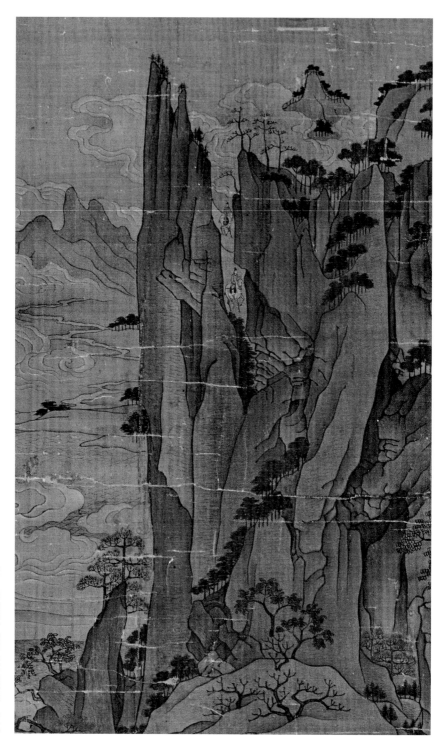

唐　李昭道　《明皇幸蜀圖》局部

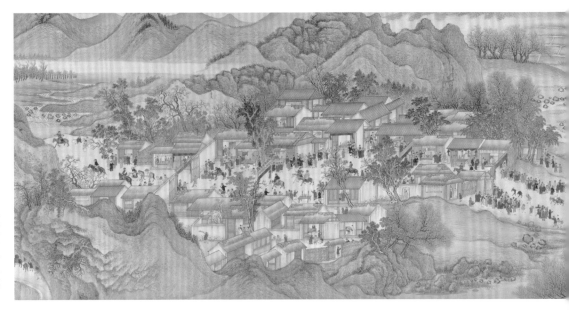

清　王翬《康熙南巡圖第三卷（濟南至泰山）》局部

當然，有些皇帝的審美不是很好，比如愛在名畫畫心上題字蓋章的乾隆皇帝。《千里江山圖》遠峰水天相接處，題著幾行不合時宜的趙孟頫體書法，白白糟蹋了美景，正是乾隆親筆：

江山千里望無垠，
元氣淋漓運以神。
北宋院誠鮮二術，
三唐法從弗多皴。
可驚當世王和趙，
已訝一堂君與臣。
曷不自思作人者，
爾時調鼎作何人。

第一段，延綿的群山被水域包裹著，遠處若隱若現一座高山，配有乾隆同款獨家發售超大印章，和他老人家親筆御題詩一首。

第二段，水面中央高聳了一座座山峰。王希孟這時候不再客氣，故事正式進入了主題。海市蜃樓般的仙山之間還修建了一座跨江大橋，像彩虹般將兩組群山連接起來。橋的盡頭有一座神祕宅院，周圍不時有白衣隱士在山間活動，或走或停，個個瀟灑自在。

第三段，徹底來到了畫面的高潮。穿過一片低矮山峰組成的河岸，主峰赫然出現，名副其實的C位，如《谿山行旅圖》一般幾乎要撐破畫面。周圍的山峰只有它二分之一高，服服貼貼地圍繞著。前景以三角形山峰的基本形狀不斷

後退，營造一種越來越遠的效果。主峰後方的副峰若隱若現，每一座山峰都以不同的姿態緊緊纏繞在主峰周圍。

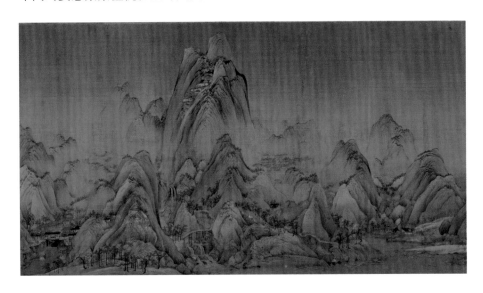

　　接下來，故事即將結束，王希孟鬆了一口氣。眼見即將完成，他筆下的山峰越來越平緩，越來越遠，半年之功最艱險的部分已經完成，只差一個完美的結局。在你以為他會如《富春山居圖》一般，線條越來越潦草、越來越有生命力，並伸向無盡的遠方時，他用一座首尾呼應的工筆山峰結束了整幅篇章。畢竟是十八歲的宮中少年，比不上黃公望這個老道士構圖老辣。

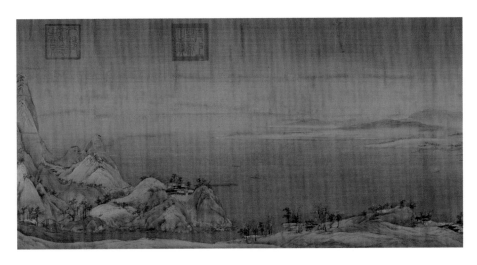

中國繪畫除了水墨，還有「丹青」——有顏色的畫作，水墨丹青也就成了中國畫的代稱。赭石、石青石綠、朱砂、珍珠白，再加上黑色，以這五色為主創作的畫作便統稱為青綠山水或金碧山水。皇家喜用金碧青綠，文人隱士愛用黑白水墨。隱士樸素，用黑白也好理解。問題是，皇家為什麼一定要用這五種顏色？

在古代，最想長生不老的人大概就是皇帝。既然是天子，為何又躲不過死亡？仔細想想，名不副實，尷尬又恐慌。從秦始皇開始，煉丹問道，去崑崙求取長生不老之法，幾乎是每一位皇帝的宿命。所以，皇家愛用的這五種顏色其實大有來頭，石綠為青，朱砂為紅，赭石為黃，珍珠白為白，再加上黑，青紅黃白黑五色對應的正好是木火土金水五行。

在古人的宇宙觀中，宇宙由木火土金水五種元素構成，五行相生相剋，循環往復，生生不息。具體到人這個小宇宙身上，這五種顏色又對應的肝心脾肺腎，五臟和諧身體才會好，五臟生生不息，肉身才會長生不老。當然，《周易》遠沒有這麼簡單，中國的藝術精神、藝術哲學，源於道家創始人老子，道家的陰陽與水墨畫、書法中的線條是同一個系統。

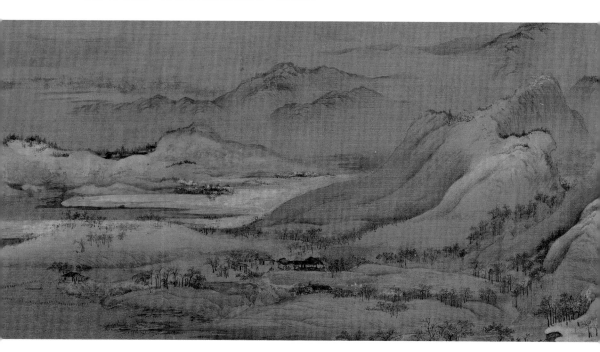

這裡要注意，道家與道教不同。皇帝追尋千秋萬代、長生不老，所用的大多是道教之術，《易經》、道教、佛教，總之哪個管用用哪個。道教在初唐頗為興盛。李世民甚至親自宣布道教地位高於佛教。為了抬高皇族李氏的高貴地位，李世民一家非說自己是老子（李耳）的子孫，李家後人會做一千年皇帝。至於佛教，在唐代有過興盛時期，也經歷過慘絕人寰的「滅佛運動」。

中國古人一向務實。宋代是中國歷史上用道教年號最多的朝代。

宋徽宗本人篤信道教，除了寵臣蔡京外，還有一位國師，就是個道士，名叫林靈素，名字真好聽，像武俠小說裡精靈古怪的俠女，可惜並不是。這位林道士原是蘇東坡蘇大學士身邊的小小書僮，有一次蘇東坡問他的志向，他回答道：「生封侯，死立廟，未為貴也。封侯虛名，廟食不離下鬼。願作神仙，予之志也。」一個書僮，人生的終極目標竟然也跟皇帝一樣，想要長生不老。林靈素在開封城裡混跡，整天跟人鬥法，慢慢有了些名氣，得到宋徽宗召見，憑得好口才，竟被封為國師，而宋徽宗自己也號稱「教主道君皇帝」。

西方古典繪畫題材都與宗教有關，主要目的是宣揚教義，用更直觀的方式講述《聖經》故事，給信徒製造一個無比美好的天堂，中國的佛教、道教壁畫也是如此。

那麼，皇家宮廷山水畫的任務是什麼呢？

畫仙山。畫出皇帝們永生之後會去的地方。

就像墓葬裡的壁畫一樣，宮廷山水畫創造了一個死後世界，畫是溝通生死的媒介。既然是媒介，就不能簡簡單單隨便畫，畫中要蘊涵神奇的力量，你可以說是宇宙的神祕力量，也可以說成是道教的「道」。宋徽宗命王希孟畫出的「千里江山」實則是海外仙山，從顏色到布局都嚴格遵守道教之道。如果《千里江山圖》是哈利波特手中的魔杖，那麼畫上的顏色和布局就是宋徽宗口中念念有詞的咒語。

《千里江山圖》雖是長卷，畫面中央依然有主峰矗立，象徵著主君，也就是宋徽宗。周圍群山環繞，是臣子臣民。而群山的樣子，像極了靈芝。在道教中，

靈芝是一種仙草,吃了可以得道成仙,所以主要生長在崑崙、蓬萊這類仙山中。

海市蜃樓般的仙山之間還修建了一座跨江大橋,像彩虹般將兩組群山連接起來,橋的盡頭有一座神祕宅院,白衣隱士閃現山間,或走或停。白衣人當然就是生活在仙境的神仙,或許正是宋徽宗本人。

皇家心中的理想世界是道教製造出來的仙界,文人的理想世界是陶淵明筆下的桃花源,這也是院體畫與文人畫之後走向不同方向最核心的思想來源。

《千里江山圖》幾乎用到了前代所有的技法,隋唐的勾線、敷色法,五代十國到宋朝李成的蟹爪皴、董源的披麻皴。哪怕是水紋,都是一筆一筆手工繪出來的。我特別喜歡陳丹青老師的評價,他說此畫有「少年氣」。從生物學上講,「少年氣」應該就是荷爾蒙。宋徽宗本人偏重於小寫意畫法,並不著重於工筆畫;齊白石年輕時畫了好多草蟲畫稿,將來老了,眼睛看不清時再來補景。當所有人都在做減法的時候,王希孟在做加法,在一幅畫中傾注了畢生所學,恨不得一夜白頭。

其實,宋徽宗不是沒有野心,只是年紀大了畫不出來,不肯承認;齊白石就有自知之明。我們常常哀嘆荒廢了少年時代,把最好的時光留給了老師和課本,留給了應試教育,感覺有些天賦常常被現實打擊,等你好不容易能鬆口氣

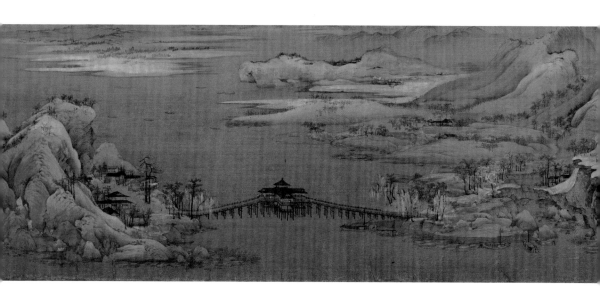

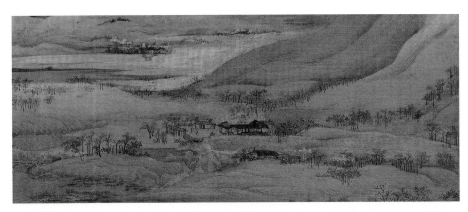

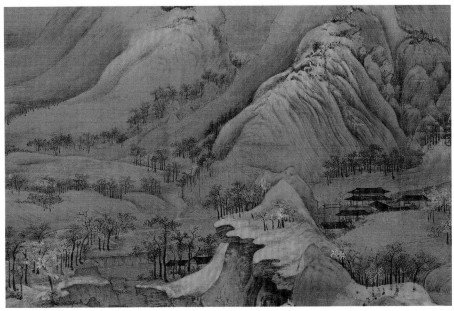

想起自己的天賦時，往往已經過了最好的時候。天賦，是老天爺給的禮物，你不抓住，便轉瞬即逝。

有天賦，有天底下最好的老師和最好的條件；十八歲，也有這份耐心，身體好、眼睛好。這才有了《千里江山圖》，天時地利人和的人間至寶。

傳說王希孟是因為畫這幅畫殫精竭慮而死。天才早逝，除了這幅畫竟沒有任何記載，這也為我們後人留下了八卦的由頭。還是那句話，作品為大，歷史上有無數偉大的作品，都是畫家戰勝死亡的證據。

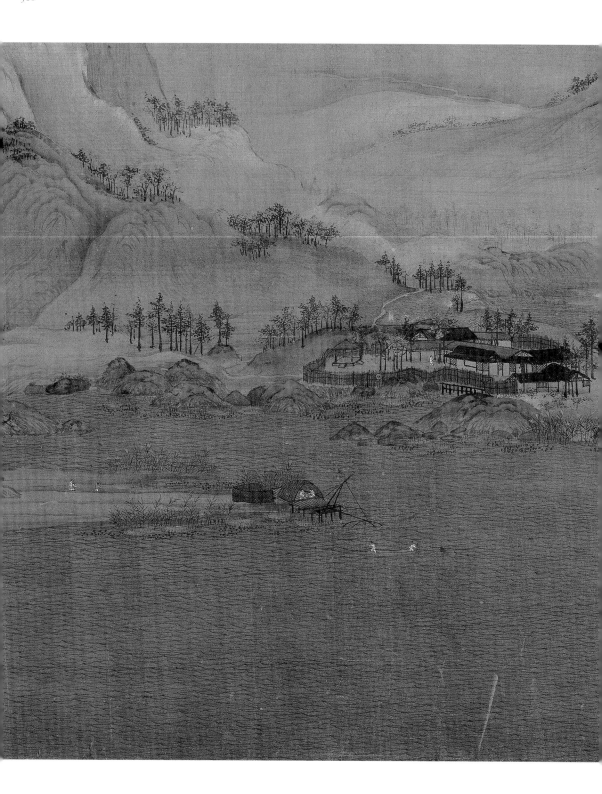

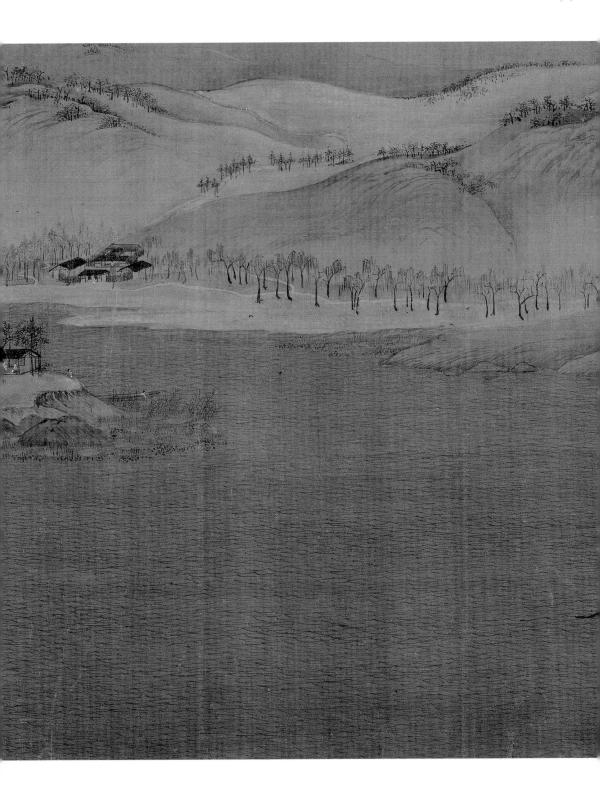

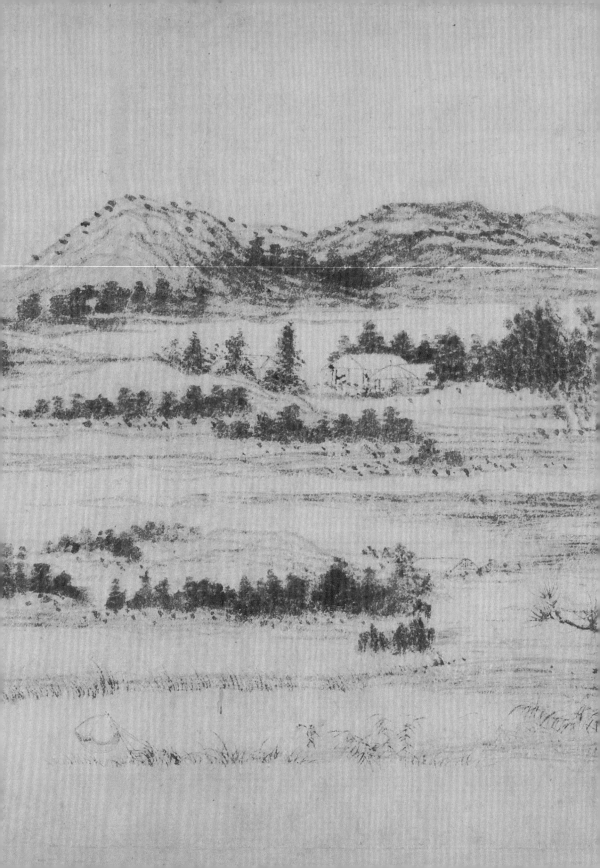

二十

復興之路
以書法入畫

水村圖　趙孟頫

賞析重點

↻ 開創元代「文人畫」：1. 技法上「書畫同源」2. 畫中必有四要素「詩書畫印」

↻ 首創書法技法入畫，石如飛白木如籀，寫竹還應八法通

↻ 元代繪畫「隔河置景」布景特點：前景枯樹，中景河流，後景連綿大山

↻ 以渴筆濃墨在畫面中創造「飛白」效果，畫樹則以「永字八法」細筆快速帶過，顧盼生姿

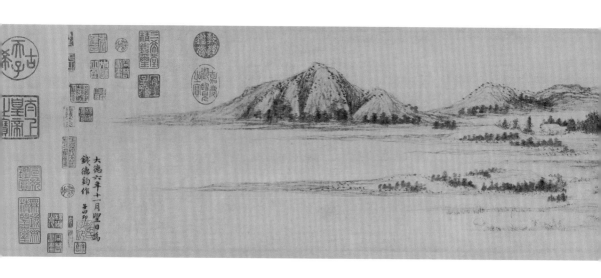

大德六年十一月望日為

錢德鈞作

子昂

《水村圖》誕生於元代，其題
詠之盛，六百年來遞藏關係
之完整無缺，可以說構成了
一部元代繪畫簡史，對明清
繪畫產生了重要影響。

———

《水村圖》
元　趙孟頫
紙本水墨
24.9 × 120.5 cm
北京故宮博物院

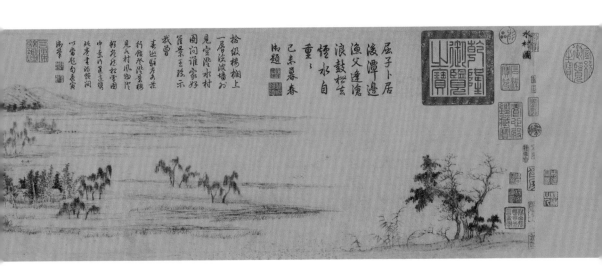

有一種說法很慘烈——崖山之後無中國。南宋與元軍在崖山決戰，那是中國歷史上少有的大型海戰。南宋殘餘力量被徹底擊潰，宰相陸秀夫背著南宋小皇帝投海自盡，十萬軍民也跟著投海殉國。至此，元朝統一了中國。

忽必烈對漢文化一直十分疑惑：「漢人惟務課賦吟詩，將何用焉？」他可能認為正是藝術這種「無用之事」才會導致宋徽宗亡國吧？元軍心中只有兩個字——佔領，中原之地是一塊肥沃草場，與其他草場並無不同。

中國繪畫體系在宋以前皆由政府主導，民間人才少之又少。那時文化普及率低，民間多匠人，少有藝術家。真正的畫家都在高堂之上有一官半職，跟隨在皇帝身邊，畫皇家肖像，記錄大事件，如閻立本兄弟。宋徽宗甚至將畫學列入科舉，挑選天下最好的畫師親自教授，條件無比優渥。

到了元朝，有文化的漢人連官都做不上，如何創作藝術？之前都是有人管著、督促著，現在突然散了伙，大家沒了指導方向，不知道繪畫該往哪個方向發展。換句話說，此時的藝術突然真的成了一種「無用之事」，再也不能靠它走仕途了。

趙孟頫原本應該是知識分子失業大軍中的頭號人物，因為他姓趙，是趙宋王朝直系後裔，元朝統治者的死敵。但他的社會關係很尷尬，雖說是宋太祖趙匡胤的後代，可大宋朝偏安一隅之後，國力一年不如一年，不是所有皇族都能錦衣玉食、奢華無度。趙家在當地雖是名門望族，趙孟頫家卻只能算中等生活

趙孟頫自畫像

水平。據說，他十四歲就去官府做基層公務員養家。到十八歲，參加國子監考試，進入太學，得到皇帝欽點，這才有可能快速晉升。可惜，剛有點盼頭，南宋就被鐵蹄碾碎在歷史塵埃中——趙孟頫失業了，他的職業生涯甚至生命都可能因此畫上句號。

跟大多數前朝遺民一樣，趙孟頫悄悄躲了起來，專心研究書畫。他這樣做，除了興趣愛好，也跟社會環境有關係。元軍既然決定在這裡安營扎寨，就不會胡來，一定會大力扶持漢文化以安國本。果然，他以書畫在江南聲名鵲起，位列江南八大才子「吳興八俊」之一。不久，忽必烈召他入宮中，從五品官員做起。還有一種說法，忽必烈初見趙孟頫，便覺得這人長得真是太好看了，於是，才貌雙絕的趙孟頫終於走上了人生「開掛」之路，後世稱之為「元人冠冕」。

《水村圖》創作於大德六年(西元一三〇二年),趙孟頫那時四十八歲,早已找到屬於元代文人的繪畫之路──文人畫。並且他還提出了文人畫的創作建議:「石如飛白木如籀,寫竹還應八法通。若也有人能會此,方知書畫本來同。」最後一句尤為重要,畫畫也可以是寫畫,用書寫的方式去畫畫,書畫本來同根同源。前代畫作講究敷色富麗典雅,哪怕是宋朝已經出現了皴擦法,也

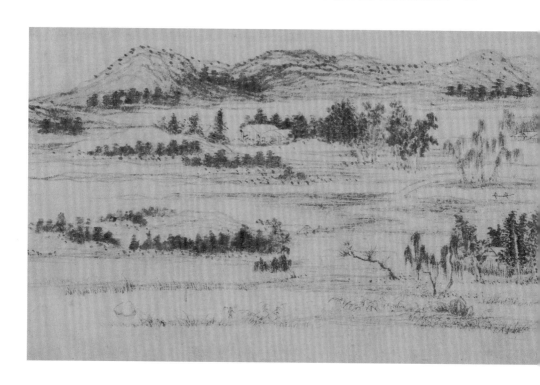

並沒有人系統性地將皴擦法與書法歸為一體，更不用說把書法中慣用的「飛白」納入繪畫體系了。

「飛白」本是書法用語，書法家蔡邕看到粉刷匠用蘸了白粉的刷子寫字，受到啟發，發明了「飛白書」。趙孟頫以書法筆力入畫，多使用渴筆濃墨，在畫面中造成「飛白」效果。

畫面前景是幾棵搖搖擺擺的樹木，低矮的樹木似隨風搖擺，錯落有致。趙孟頫是書法高手，從這幾棵樹的畫法中就可見一斑。這些樹與其說是畫出來的，不如說是寫出來的，一枝一葉都由側（點）、勒（橫）、努（直）、趯（鉤）、策（斜畫向上）、掠（撇）、啄（右邊短撇）、磔（捺）組成，多用細筆如書法般快速帶過，才會有隨風搖曳、顧盼生姿的瀟灑之感。

前景隔著一條大河，對岸的景色層層遞進，近處是低矮的山丘農舍茅屋，遠山綿綿一直深入到河流深處。這種畫面布景叫作「隔河置景」，這是元代重要的布景特點。前景山坡上幾棵枯樹，中景河流，後景為連綿的大山，三段式

《水村圖》隔河置景：前枯樹、中河流、後大山

石如飛白木如籀，寫竹還於八法通。若也有人能會此，方知書畫本來同。

子昂重題

《秀石疏林圖》
元　趙孟頫
紙本水墨
27.5 × 62.8 cm
北京故宮博物院

布局萬年不變。

　　趙孟頫畫中山石的畫法源自董源的披麻皴。董源筆下的南方山水秀麗平緩，筆力朝山峰兩側緩緩滑下。趙孟頫在其中融入書法筆力，特別是在山的輪廓和山底延伸處，濃淡疏密，錯落有致，隨意瀟灑，顯得更有彈性與生命力。此外，趙孟頫還使用了「苔點法」，表現南方山林的鬱鬱蔥蔥。最初使用苔點法的是展子虔的《遊春圖》，現在看來，好像是宋人把繪畫搞「複雜」了。

　　趙孟頫說：「作畫貴有古意，若無古意，雖工無益。今人但知用筆纖細，傅色濃艷，便自謂能手，殊不知古意既虧，百病橫生，豈可觀也？吾所作畫，

《水村圖》苔點法

似乎簡率，然識者知其近古，故以為佳。」所謂「古意」就是回到源頭，回到魏晉的書法，回到隋唐的畫中。趙孟頫斷然拋棄了趙宋王朝，一頭扎回前代，不知道他在心底是否有一種對自家人恨鐵不成鋼的唏噓之感。藝術在宋朝達到了巔峰，卻忽然亡了國，既然如此，就讓宋朝藝術與國家一同長眠吧。不如回到源頭，就像回到嬰兒時期，純真勃發，元氣滿滿，定會長出新芽。

「書畫同源」只是文人畫的一部分，一幅畫是不是文人畫，需要看它是否滿足四個元素——詩、書、畫、印。「詩」指的是題跋。畫家要在畫的空白處寫一段文字，可以是一首詩，也可以只是記錄的文字。比如《水村圖》中，趙孟頫就是做了一段記錄：「大德六年十一月望日為錢德鈞作，子昂。」卷後又補了一段：「後一月德鈞持此圖見示，則已裝成軸矣。一時信手塗抹，乃過辱珍重如此，極令人慚愧。子昂題。」這是考驗畫家書法和構圖的時刻。

書法要放在合適的位置才能與畫完美合為一體，反例請見乾隆。宋朝之前是沒有畫家在畫上寫題跋的，那時畫面構圖並沒有給題跋留出合適的位置，乾隆愛在畫心處題跋，便大大破壞了畫面美感。從元代開始，畫家開始大大方方地在畫上留下自己的名字。

「書」指的便是題跋所用書法。趙孟頫的字比畫有名，他獨創的趙孟頫體秀麗飄逸。

「畫」就是畫的主體。

「印」指的是畫家的私人印章。《水村圖》上留有兩枚印章：「趙氏子昂」朱文印記和「松雪齋」朱文長方印記。

在元代，畫要好，書法要好，詩文也要好，如此才有資格做一名文人畫畫家。對倪瓚和黃公望這些大文人來說，元代既是最壞的時代也是最好的時代。朝廷不讓做官，只好漂泊江湖，看看大好河山。不再為皇家作畫，所以只畫心

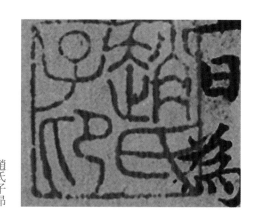

趙氏子昂

松雪齋

中所想，也不必懊惱不能在畫上留下自己的詩文和名字。趙孟頫也是順應時代，給文人畫創造了一個非常寬鬆的大環境。中國繪畫突然從廟堂之上降了下來，從之前對自然的崇拜、求真、求準、求神，轉變為描繪心中之山河，與大自然融為一體。

《水村圖》經過六百年清晰完整的遞藏，整整影響了元、明、清三代人。第一位在畫上題跋的是此畫的首位收藏者錢德鈞，他寫了三段題跋，其子錢資深則在卷尾題了詩。到了明代，收藏家王世懋率先作了題跋。董其昌自然不會放過這幅好畫，「獨此卷為子昂得意筆，在《鵲華圖》之上，以其蕭散荒率，脫盡董巨窠臼，直接右丞，故為難耳」。董其昌對《水村圖》評價極高，認為這幅畫在技術上不但承接了南北兩宗之精華，在氣韻上更是不落窠臼，直接回到源頭，天真平淡，毫無匠氣。

明代收藏家項元汴也收藏過此畫，在畫心留下了自己的收藏印。現在，《水村圖》畫心空白處除了趙孟頫自題外，已經寫滿了字，下筆者正是他的粉絲乾隆，不知趙孟頫泉下有知會作何感想。

乾隆是蓋章狂魔自不用說，但這幅畫上竟然出現了另一位蓋章狂人——納蘭性德。他居然留下了五十二方印章。不過，他只留印，不作詩，不說話。

此外，還有一批文人在卷後留下五十五段題跋，光看《水村圖》中這些人的書法詩文，就是一部活生生且十分完整的元、明、清藝術史了。

《煙江疊嶂圖詩卷》
元　趙孟頫
紙本行書
49.8 × 413.9 cm
遼寧省博物館

右書晉卿所畫煙江疊嶂
圖一首

江上愁心千疊山　浮空積
翠如雲煙　山耶雲耶遠莫知
烟空雲散山依然　但見兩崖蒼
蒼暗絶谷　中有百道飛來泉
林麓隱見石巉巉　下赴谷口為奔
川　川平山開林麓斷　小橋野店依
山前　行人稍度喬木外　漁舟一向
落前灘　一葉舟長吞天鏡　水宿孤
煙荒草露　使君何從得此本　點綴毫末分清妍　不知人間何處有此境　徑欲往買二頃田　君不見武昌樊口幽絶處　東坡先生留五年　春風搖江天漠漠　暮雲卷雨山娟娟　丹楓翻鴉伴水宿　長松落雪驚醉眠　桃花流水在人世　武陵豈必皆神仙　江山清空我塵土　雖有去路尋無緣　還君此畫三歎息　山中故人應有招我歸來篇

忽在莒之戒
亦厥交患愛
之義也

蕭蕭前
卻因病渡江亭
玉堂坐人和與享
言使嫜母齊聯
娟嫮知妾委塵耗
以為讀書懶七但
散眼屠龍學就
老依金仙交得
新詩寫珠玉
緣佩嬢忠亏
勸我不作匜中
亞論報鉅章
重次木瓜篇

不畫水墨自與
詩爭妍畫山
不獨山中人
古非知田鄭慶
非天凡添文采磨
音隆車之尼宇
時巖峰備嫃詩
勢撥四三百年欲
三絶若有二筆
連娟人間行首
春一夢幽身將
老撰琴三眠中幽
絶不可久雲作平

君興不忘在莒
我當誰與緣願
在長在眼非君好
地家居仙能令水
樂時更賦因山

元祐己巳正月初吉

晉卿　書

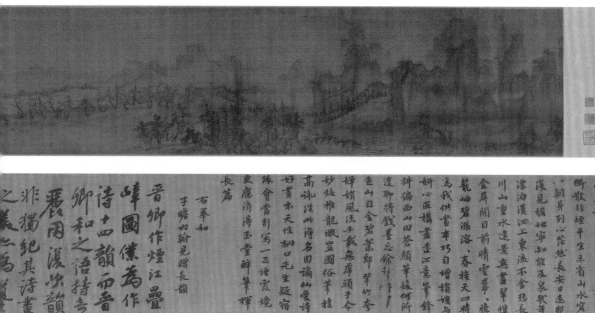

右奉和
子瞻內翰見贈長韻

晉卿作煙江疊
峰圖僕為作
詩十四韻旣晉
卿和之語特奇

非獨紀其詩畫
之美又以道

長篇

緣會當別寫一五謔寰境
好畫本天性柳口光生疑宿
高詠涇此得名因謂仙愛詩
妙幼推龍眼堂圖俗筆挂
嬋娟風沐子載無席頭于今
色山白金碧菜鄉罩竹李
耕編西山田荅顔筆致何所
為我供畫本巧自增損煩與
乾坤開日前晴雲罩懷
金屏開日前晴雲罩懷
川山重水遠景典畫翠懷
漂泊漢江上東流不含起長
浚見堀地寧如能及泉歇年
一朝昇到心陰然長去日水窗
斷散非煙平生斗省山水窗

子瞻再和前篇此
咋怊韻高絕而詳
意鄭重相與甚
尊因復用韻荅
之謝

憶還南澗步山邊
懷見嶺雲和野埋
山深踏僻室弔彩
夢驚松竹風蕭
愁杖菜苫屬謝塵
憶已甘老雪栖林泉
春亞操术问康伯
夜竃蕭丹陪稚
川澳難海笑生
爭席鷗鷺無槎
馴我前一朝忽作
長安夢此生猶歡
五问天歸束來
央嵊
天子枯羑散期
春耕造物階稻

乾隆印章五枚

乾隆御覽之寶

古稀天子　　太上皇帝之寶

石渠寶笈

乾隆鑑賞
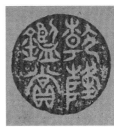

納蘭性德印章四枚

容若書畫

楞伽真賞

成子容若

楞伽山人

　　清亡之後，溥儀將《水村圖》帶往東北。日本投降後，溥儀帶著家眷逃到中朝邊境上一個小地方——大栗子溝，悄悄地變賣書畫珍寶，換取食物，《水村圖》也就流落到一位老者手中。老者帶著畫去古玩店，老闆發現後，報告給鄭振鐸，之後更是一波三折。

　　第一次，鄭振鐸派了一個不懂畫的人假扮骨董商，花兩百大洋換回一幅假畫。徐邦達先生得知後，派了一位懂行的人去東北老爺子家裡，混了多日終於取得老爺子的信任，以八千元買下，帶回北京。最後，國家以高於八千元的價格購回，《水村圖》最終收藏於北京故宮博物院。

　　趙孟頫做官做得極好，他不吝諫言，剛正不阿，寬容厚道，深得元朝統治者信任，一直做到榮祿大夫，從一品。也許，在元朝廷為官，是他作為漢人永遠抹不去的一個污點，全仗他德行高尚，書畫雙絕，後世竟極少有人因此而詬病他。

　　此後，歷史上再難出一個趙孟頫，也再難出一幅《水村圖》。

卷而記其顛末於此俾知
予市駿雅懷不同於侈收
藏之富者遂成為葉公之
好耳
乾隆御識

臣梁詩正奉
勅敬書

畫中之蘭亭

山水寫生第一神品

富春山居圖　黃公望

賞析重點

↻「五日畫一山，十日畫一水」的山水寫生，宛如180°全景，方位變換，

視角多變，視覺上重疊且拉伸

↻師法董源披麻皴，山的體積感和蔥鬱感全由細筆「書寫」，不加渲染，

皴擦少，越往後越「潦草」，律動感越來越強

↻元代人文畫追求「抽象」：近景山脊乾筆淡墨，其上樹木濕筆濃墨，

山的質感因而突顯；遠山以乾筆一筆帶過，水面不加修飾

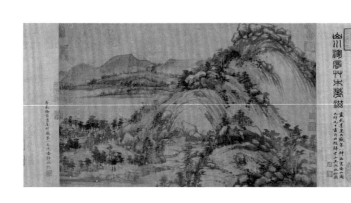

《富春山居圖》（剩山圖卷）

元　黃公望

31.8 × 51.4 cm

紙本水墨

浙江省博物館

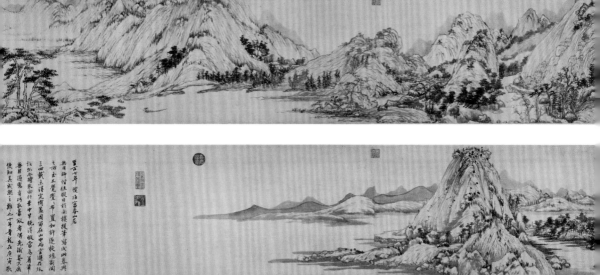

《富春山居圖》（無用師卷）

元　黃公望

33×636.9 cm

紙本水墨

台北故宮博物院

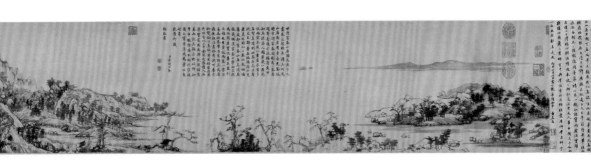

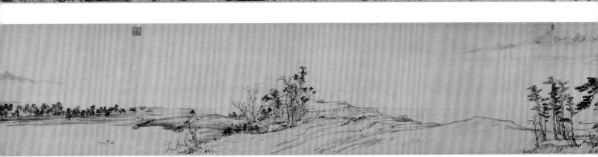

　　中國書畫史悠悠千年，且不說藝術水平高低，一張薄薄的織錦、紙張能躲過無數天災人禍留存至今，已屬不易。可以說，每一件國寶都經歷了千難萬險。其中，身世最為傳奇的莫過於兩幅——《蘭亭集序》與《富春山居圖》。前者身世成謎，普遍說法是陪著唐太宗永居地宮。唐太宗還算有良心，留了「神龍本」給後人。後者就更厲害，不但留有真跡，還留了兩幅。

　　聽上去，《富春山居圖》是國寶中的幸運兒，實際上，它的命運最為顛沛。此畫並非雙生，而是一幅完整作品的兩個部分，一部分在台北故宮博物院，另一部分在浙江省博物館，至今只合體過一次。故事裡常會出現這樣的橋段：藏寶圖被分成兩部分，人們為這兩張紙爭鬥不止，甚至綿延幾代人。《富春山居圖》並不神祕，它不是什麼藏寶圖，因為它本身就是寶藏。《富春山居圖》的作者——元代四大家之一的黃公望，生平也是一部傳奇。

　　畫如其人，談畫要先談畫主人。黃公望，字子久，常熟人，本姓陸，幼時父母雙亡，後過繼給永嘉黃氏為義子。黃家得子後，友人來賀：「黃公望子久矣。」於是，他便名為「公望」。這位黃公「望」來的兒子四十歲前一直過著古代文人的正常生活，苦讀，科舉，走仕途。那時，漢人想靠才學一路高升幾乎不可能，黃公望終於在二十四歲時混上一個小官——浙西廉訪徐瑛的書吏，負責文書。苦熬幾年，他便辭官回家，直到四十二歲才再次入仕。這回，他終於上了一級台階，在元大都御史台下屬察院當書吏。按理說，這下總算是有

指望了，苦熬好歹有點盼頭。萬萬沒想到，他的上司張閭貪贓枉法激起民憤，被元仁宗下了大獄，黃公望無辜受累，躲不過牢獄之災。那一年，他四十七歲。

黃公望像

依照古代辦事效率，查清這樁案子得用好幾年，黃公望出獄時，已是知天命的年紀。對於仕途心灰意冷、再無美好想像的黃公望，做了一個決定：不在體制內混了，鐵飯碗捧不上，乾脆流浪江湖，歸隱山林，做個閒散浪人。

自趙孟頫起，元代文人畫逐漸走向成熟。漢族文人不受重視，一類人空有一身好學問，在朝堂卻始終無出頭之日，如黃公望；另一類人乾脆就不屑為政府服務，如倪瓚。這兩類人的共同歸宿便是漂泊江湖。正是在這樣的大背景下，文人畫的生命力越來越旺盛。能畫善畫之人不再像朝堂之上或畫院裡的畫工般為皇帝打工，而是真真正正徜徉在宇宙萬物之中，為自己而畫。倪瓚說，畫畫只為「寫胸中逸氣」。他們有先天優勢，有文化，書法詩文無一不通。文人畫不是簡單再現客觀事物，畫出的乃是畫家心中所感所想，一個人的文藝修養與審美直接決定了畫的高度。鍾嗣成《錄鬼簿》記載：「公之學問，不在人下，天下之事，無所不知，薄技小藝亦不棄。」五十歲的黃公望由好友「元四家」之王蒙介紹，拜趙孟頫為師習畫。除了指點畫藝，趙孟頫的收藏中還有不少王維、董源、李成的真跡，黃公望大開眼界，從此更是痴迷，自號「大痴」。李日華《紫桃軒雜綴》中這樣形容：「黃子久終日只在荒山亂石、叢木深篠中坐，意態忽忽，人不測其為何，又每往泖中通海處，看急流轟浪，雖風雨驟至，水怪悲詫而不顧。」

《漁父圖》
元　吳鎮
絹本水墨
84.7 × 29.7 cm
北京故宮博物院

・貳・
筆耕不輟
四處寫生

　　黃公望回到家鄉江南，隱居常熟虞山，遊歷山河，卜卦為生。巧的是，另一位「元四家」吳鎮因畫無銷路不肯妥協，也以卜卦為生。元代道教盛行，黃公望與忘年交倪瓚都入了全真教。找到組織後，黃公望的創作能力大爆發，連一向驕傲清高的倪瓚都稱讚：「黃翁子久雖不能夢見房山、鷗波，要亦非近世畫手可及。」

　　黃公望隨身皮囊裡裝有畫具，遇到江河勝景必臨摹，筆耕不輟，謂之寫生，六十多歲終名滿天下。花費人生最寶貴的前四十年求取實實在在的功名，最後一場空；老年之後漂泊流浪，生活無定，追求虛無目標，居然有大成就，果然命運弄人。

《富春山居圖》題跋

至正七年，僕歸富春山居，無用師偕往。暇日於南樓援筆寫成此卷，興之所至，不覺疊疊布置如許，逐旋填剳，閱三四載，未得完備，蓋因留在山中，而雲遊在外故爾。今特取回行李中，早晚得暇，當為著筆。無用過慮有巧取豪敚者，俾先識卷末，庶使知其成就之難也。十年，青龍在庚寅，歜節前一日，大癡學人書于雲間夏氏知止堂。

印：黃氏子久

朱文：一峰道人

時間：至正七年（西元一三四七年）

地點：富春山

人物：無用與我

重點：這幅畫是我送給無用師父的，他怕人巧取豪奪，一定要我親手寫這段題跋，確定此畫歸他所有，大家都不容易，覬覦者就罷手吧。

到了七十八歲高齡，他應道友無用師父的邀請去浙江富春江寫生，這才有了這幅傳奇的《富春山居圖》。《富春山居圖》總共畫了三、四年。白天，黃公望在山中雲遊寫生，早晚得閒畫上幾筆，用八張紙接裱而成。八公尺長卷，全靠八十老翁生生走出來。他並不急於作畫，「五日畫一山，十日畫一水」，靈感來了就畫幾筆，以隨緣的速度慢慢「寫就」。

　　《蘭亭集序》貴為天下第一行書，《富春山居圖》可說是「畫中蘭亭」。欣賞《富春山居圖》如同欣賞《蘭亭集序》，你會被出神入化的線條帶入，完全「淪陷」於筆端的變幻。作為趙孟頫的入室弟子，黃公望完全領會了「書畫同源」四個字，八公尺長卷，與其說畫成，不如說寫就。

　　黃公望每天白天去富春山裡暴走，走到哪兒畫到哪兒，回來再根據寫生草稿完成《富春山居圖》。所以這幅畫雖然是平面的，但視角多變，隨便打開一點都能獨立成畫，買一幅等於買了很多幅，超值。卷首依然是元代典型的河岸前景，緊接著是幾座高山，向左邊蜿蜒前行，將畫面自然地分割成幾部分，這應該是站在一座高山上遠看的視角。

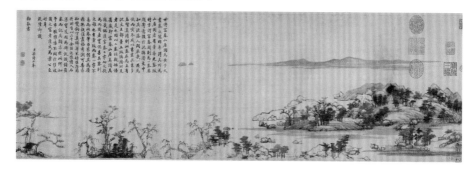

　　再往下山突然變大了，可能是他下了山走到河邊平視遠方，轉眼間他又走到了樹林中，鬱鬱蔥蔥的樹木觸手可及。好容易翻過兩座山回頭望，剛才身在其中的山峰已經變成遙遠的倩影。這種視覺上的重疊和拉伸是任何一種「科學」畫法永遠無法達到的效果。黃公望就像一名稱職的導遊，帶著你遊遍富春山美景。

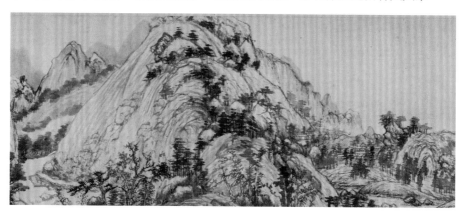

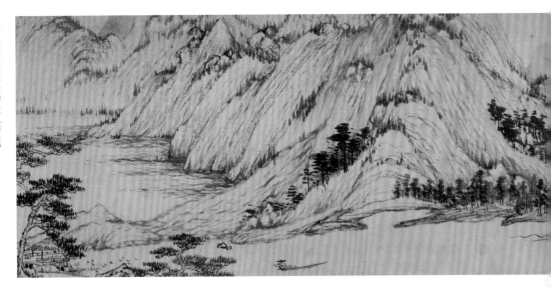

近景山的體積感與蔥鬱感

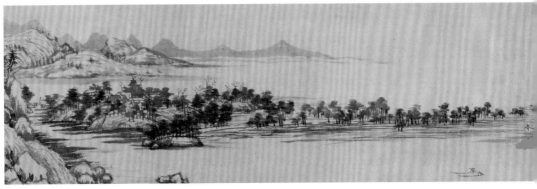

遠景不加修飾的山與水

　　技法方面，他師法董源的披麻皴。山的體積感和蔥鬱感完全由細筆「書寫」而成，不加渲染，皴擦也比以前的畫中少了很多，越往後越「潦草」，律動感卻越來越強。近景山脊部分多用乾筆淡墨，山脊上的樹用濕筆濃墨來突出，正好也顯示出了山的質感。遠山只用乾筆一筆帶過，水面更是不加修飾，蜿蜒在山林之間，自然天成。書法是抽象的，「抽象」也是元代文人畫的主題曲，如黃公望自己所說：「畫不過意思而已。」與其老老實實地表現山水，不如坐在山水之間，與之融為一體。

　　這幅畫，七十八歲的黃公望一直畫到八十一歲，無一筆不靈動，完全由氣韻牽動，《富春山居圖》可算得上時間與生命之書了。

· 叁 ·

國寶歷險記

流落民間又險遭祝融

　　這幅畫的第一位主人是題跋裡提到的無用道長。明成化年間，大畫家沈周得了此畫，愛若珍寶，掛在家中，吃飯睡覺前都要看一眼才能安心，這一掛就是二十二年。後來，他發現題跋部分有些字跡不清，便專門請了位朋友重寫題跋，豈料竟被朋友的兒子拿去賣了。沈周痛失愛畫，又不好跟朋友撕破臉，一氣之下又畫了一幅，憑著二十二年的朝夕相處，幾可亂真。

　　《富春山居圖》流落民間二十六年後，在明萬曆年間被董其昌收藏。這回，董其昌沒像《雪江歸棹圖》那般鬧笑話，承認此畫是「子久生平最得意筆」，還說自己「自謂一日清福，心脾俱暢」。告老還鄉之時，他帶著這幅畫回到華亭老家，晚年心灰意冷，一狠心便把這幅畫賣給了宜興吳之矩。這位富商吳先生專門建了一座雲起樓，將《富春山居圖》存放在樓上一間名叫富春軒的房子裡。說實話，這名字起得一般，像家常菜酒樓包間。

　　總之，這一傳就是三代，《富春山居圖》好歹安穩了一陣子。到了清順治年間，吳之矩的後人吳洪裕對書畫的喜愛達到了變態的地步。臨死前，他打算把喜愛的寶貝全部焚毀，「先一日焚《千字文真跡》，親視其焚盡。翌日即焚《富春山居圖》，當祭酒以付火，到得火盛，洪裕便還臥內」。

　　就當「洪裕便還臥內」之時，侄子吳靜庵以迅雷不及掩耳之勢將畫搶了出來，順手扔了另一幅長卷進去，狸貓換太子，這幅畫才倖免於難。可惜，一幅長卷被燒成兩段，開頭處更是慘不忍睹，被燒出幾個大洞。吳家弟子吳寄谷將

大癡畫卷予所見若檇李項氏家藏沙磧圖長不及三尺妻江王氏

江山萬里圖可盈丈筆意頹然不似真跡唯此卷規摹董巨天真爛

熳復極精能展之得三丈許應接不暇是子久生平最得意筆憶在

長安每朝泰之陳徵逐周臺幕請此卷一觀如詣寶所虛往實歸

自謂一日清福心脾俱暢頃奉使三湘取道涇里友人華中翰為予和會

獲購此圖藏之畫禪室中與摩詰雪江共相暎發吾師乎吾師乎

一丘五岳都具是矣　丙申十月七日書于龍華浦舟中　董其昌

《富春山居圖》董其昌卷首題跋

這兩段畫卷分別修復重新裝裱。幸好燒毀最嚴重的開頭處還有一丘一壑可做一幅冊頁山水，高三十一公分、長五十二公分，被稱為《剩山圖》，而另一段較長的畫卷則稱為《無用師卷》。

乾隆年間，民間進貢了大批前代珍貴書畫給乾隆皇帝，其中就包括一幅假的《富春山居圖》，名《山居圖》。這本長卷畫得也極好，乾隆以為是真跡，愛不釋手，隔三差五地在畫上題字，從開始到末尾都題滿了。丙寅年，這幅《山居圖》改名為《富春山居圖》，後世稱為《子明卷》，人送外號「乾隆愛侶，常伴君側」。

後來，《無用師卷》也被送入宮中，乾隆找來沈德潛和梁詩正幫著鑑定。

易而此卷筆力苶弱其為贗
鼎無疑惟畫格秀潤可喜亦
如雙鉤下真跡一等不妨並存因
并所售以二千金留之俟續入石
渠寶笈因為辨說識諸舊
卷而記其顛末於此俾知
予市駿雅懷不同於侈收
藏之富者遂成為葉公之
好耳
乾隆御識
臣梁詩正奉
勅敬書

清 《富春山居圖》的「鑑定書」

這二位以董其昌的題跋做切入點，說《子明卷》中董其昌的題跋比較真，所以《子明卷》才是真的《富春山居圖》。不知道是不是不想讓乾隆皇帝毀了真寶物，又或者是不敢說當今皇帝眼力太差，兩位鑑定大師一口咬定後進宮的《無用師卷》是假的，這幅真跡才逃過題跋一劫，清清白白地躺在西暖閣中長達一百八十七年。與其同時，《剩山圖》則一直流落民間。

一九三二年，國民黨政府決定將故宮南遷，請了五位專家來鑑定文物。吳湖帆先生和黃賓虹先生看到兩卷對比之後，正本清源，撥亂反正，《無用師卷》終於沉冤昭雪，重見天日，後隨國民黨遷入台北故宮博物院。

說來都是宿命，在吳湖帆先生與《無用師卷》相遇的第二年冬天，上海

世傳富春山居圖為黃子久畫卷之冠昨年得其所為山居圖者有董香光鑒跋時方謂富春圖別為一卷屢題寄意後於沈德潛文中知其流落人間庶幾一遇為快丙寅冬或以書畫求售多名賢真蹟則此卷在焉上有沈文王鄒董五跋德潛所見者是也旦以二卷並觀始悟舊藏即富春山居真蹟其題籤偶遺富春二字向之題為兩圖者實吳其基吳鑒別

山川渾厚　草木華滋

畫苑墨皇大癡第一神品富春山圖

己卯元日書句曲題辭于上　吳湖帆祕藏

《剩山圖》吳湖帆題跋

骨董商人曹友卿購得一幅古畫，無頭無尾，拿來讓吳湖帆鑑定。他一眼便認定這正是《富春山居圖》丟失的部分，便用家傳的商彝青銅鼎與曹友卿交換，還請賣畫之人從廢品中找出了丟棄的兩截題跋，從此，《剩山圖》完整了。《剩山圖》與《無用師卷》的接縫處各有半枚印章，為吳之矩白文騎縫印，大火燒毀痕跡也十分吻合。若換成任何一個人，沒有見過《無用師卷》，定無法判定《剩山圖》的真假，會與曹友卿一樣當一般古畫處理了。吳湖帆先生題跋：「山川渾厚，草木華滋。畫苑墨皇，大痴第一神品富春山圖。己卯元月書句曲題辭於上。吳湖帆祕藏。」此後幾十年，這幅畫緊隨先生，在戰火紛飛中得以保全。

　　一九五六年，上海西泠印社社長沙孟海籌建浙江省博物館。他以各種軟磨硬泡，又託謝稚柳等先生說情，終於說動吳湖帆將家藏寶貝《剩山圖》捐給浙江省博物館，成為鎮館之寶。

　　二十世紀三〇年代末，吳湖帆先生曾將《無用師卷》的影印本與《剩山圖》合二為一，算是第一次重逢。過了八十年，二〇一一年六月九日至九月二十五日，台北故宮博物院與浙江省博物館聯合主辦「山水合璧——黃公望與《富春山居圖》」特展，《剩山圖》與《無用師卷》同展同收，開展兩個月。

　　分開三百六十多年之後，一幅畫，兩段故事，終於合二為一。至於黃公望，在將《富春山居圖》送給無用道士的那一刻，他就自認這幅畫跟他沒關係了。四年時間，他早與富春山神形交會，難分你我。傳說他臉上沒有一絲皺紋，如孩童一般，修道經年，幻化成仙。

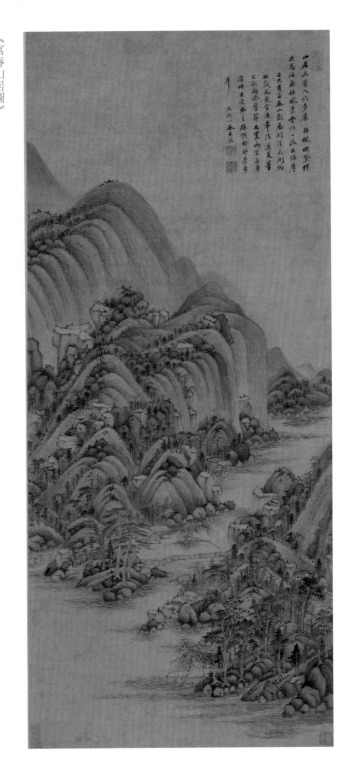

《富春山居圖》
明末清初　王鑑
50.9 × 118.1cm
紙本水墨
北京故宮博物院

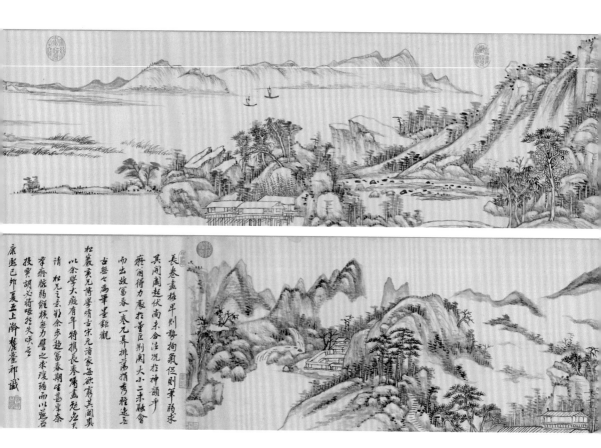

長卷畫於平則勢拘促則筆薄求
其間開起伏南宋合法況於神韻于
廬酒得力處於董臣荆閱大小二米融會
帅出故富春一卷尤異排萬猶秀雅逸至
諸松兄之玄非余步趨富春期生甚享春
齊齋脫贴維株無力磨之來溲澹而以巃石
古無之為筆墨鉅觀
松巖兄博學靖古宗元諸家毎欲高其閱奧
以余學大痴有年特擬長春隆畫処名其
投果胡心將唯於失啖壹
康熙己卯夏五上澣 婁虞董邦識

《彷黃子久富春長卷筆意》
清　王原祁
33.8 × 393.7cm
紙本水墨
澳洲墨爾本
維多利亞國家美術館

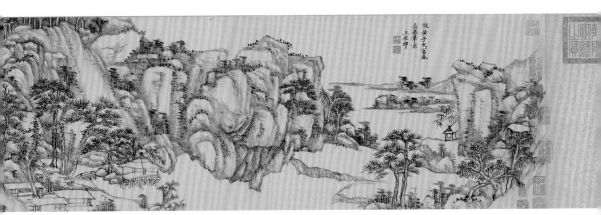

故宮六百歲了。

西元一四〇六年，永樂四年，明成祖朱棣開始按照南京宮殿的樣式修建北京皇宮，耗時十四年建成。西元一四二一年，永樂十九年，朱棣遷都北京，將這座明朝宮殿群命名為紫禁城。「紫」是紫微星，代表天子。「禁」是皇家威嚴，未經召喚，平民不得入內。「城」是城邦、城市，紫禁城內是皇家城市，紫禁城外才是大明朝的北平城。

紫禁城是明清兩朝皇帝的家。幾百年來，這裡發出過無數道命令，是皇權最有力的象徵，也是全中國最神祕的所在。直到一九二四年，馮玉祥將末代皇帝溥儀趕出紫禁城，城門洞開，皇權隕落。中國人念舊情，明亡之後人們稱大明為「故明」，清亡之後紫禁城變成了「故清的皇宮」，也就是故宮。

故宮就像一位長壽老人，硬朗得很，六百年來全年無休，無懼風吹日曬雨淋，每天堅持營業。這個家太有安全感。皇帝們安安心心大張旗鼓地將全天下最好的東西搬進家裡，攢著存著，給自己看，給子孫看，反正家裡地方大，用不著斷捨離。於是，故宮不僅成了皇權威嚴的象徵，也成了中國最大最頂尖的藝術品博物館。這些藝術品濃縮了五千年精華，是故宮的血脈，也是中國的血脈。

我們現在看到的珍貴古書畫上，多多少少都有乾隆皇帝那些大大小小的紅章，很大程度上影響了美感，這幾年甚至被吐槽吐出了喜感。不過，從樂觀角度看，多虧了乾隆皇帝愛往紫禁城裡搬寶貝，否則多年之後戰火紛飛，我們可能就要與無數老祖宗留下的寶貝無緣了。

　　清朝皇帝喜愛漢族文化，最開始可能是為了統治需要，架不住幾千年的漢文化博大精深，像黑洞一樣把清朝貴族牢牢吸進去，想出來都難。康熙皇帝愛董其昌，字能亂真；乾隆皇帝愛趙孟頫，題詩都是趙孟頫體，買一送一，捧出個「網紅」。如此一代一代，慢慢地，清朝皇帝大多被熏陶成了文化鑑賞家。

　　乾隆皇帝收藏古書畫，並沒有將它們集中放置，而是物盡其用，要麼掛起來做裝飾，要麼安置在紫禁城各個宮殿之中。作為一個專業收藏家，乾隆皇帝將紫禁城中歷年搜羅來的書畫整理成冊，編輯成書，西元一七四五年（乾隆十年），《石渠寶笈》初編成書，共四十二卷。

　　上一次這麼做的皇帝，是宋徽宗趙佶。

　　宣和年間，宋徽宗花費近十年時間，親自主持編撰了《宣和畫譜》和《宣和書譜》，故而我們才能看到展子虔、顧愷之、李思訓、李昭道、閻立本……這些閃閃發光的藝術家以及無數頂尖的傑作。金人攻破北宋首都東京，頃刻間，他們和它們離開了溫暖舒適的家園，散落民間。

　　直到清朝，它們才陸陸續續來到新家——紫禁城。

　　它們的名字才再次被寫進一本書——《石渠寶笈》。那麼故宮裡到底有沒有「石渠」這個宮殿呢？

　　其實，「石渠閣」是漢代皇家藏書之地。劉邦打進咸陽之後，蕭何派人把秦朝皇宮裡所有典籍文獻收集起來，待劉邦稱帝後，就在皇宮裡修建了「石渠閣」和「天祿閣」，收藏這些典籍文獻。「石渠閣」位於長安未央宮殿北，因為緊挨著一條流水的石渠而得名。漢末一本地理書《三輔黃圖》卷六《閣》記載：「石渠閣，蕭何造，其下礱石為渠，以道水，若今御溝，因為閣名。所藏入關所得秦之圖籍。至成帝，又於此藏祕書焉。」

　　漢代四百年，政府鼓勵私人藏書及抄錄典籍，重金向民間懸賞遺書珍本，建立了皇家收藏制度，藏書總量多達一萬三千二百多卷。司馬遷的《史記》就是根據石渠閣、天祿閣中的檔案典籍寫成的。

　　乾隆皇帝以「石渠」二字命名，顯然是在回望漢朝盛世，滿族皇帝推崇漢

族文化，煞費苦心。

　　《石渠寶笈》的書畫分散在御書房、乾清宮、重華宮、養心殿、三希堂各處。今天，我們走進故宮，這些建築依舊矗立，不卑不亢，不應不逆。那些書畫長年存放於此，日日夜夜相伴，早已與這些木頭有了無數對話，或許也沾染到了一些「靈氣」。

　　去故宮，首先要去的當然是三希堂。

　　三希堂位於養心殿西暖閣，是乾隆的書房，現在牆上還掛著乾隆手書的「三希堂」匾額。三希堂原名「溫室」，後因收藏了三件寶貝而改名，分別是王羲之的《快雪時晴帖》、王獻之的《中秋帖》，再加上王珣的《伯遠帖》。「三希」的第一層意思，便是有這三件稀世珍寶。三希堂收藏過的書畫上，都會有一枚「三希堂精鑑」印章。「三希」的第二層意思，來自北宋理學家周敦頤對士人的希望，「士希賢，賢希聖，聖希天」，士人（知識分子）希望成為賢人，賢人希望成為聖人，聖人希望成為掌握天道之人。

　　乾隆爺或許是太過謙虛了，畢竟他是天子，天下是他的，其他人能修成賢德之人，已經算到頭了，哪還敢成為聖人或者天人？

　　「三希堂」這個名字的靈感來自乾隆的臣子──帝師蔡世遠。他是宋代理學家蔡元鼎的後人，奉「北宋五子」為先賢（周敦頤正是五子之一），家學淵源，熟讀經典，不僅是乾隆的老師，也是嘉慶的老師。他給自己定了一個小目標，做學問起碼要近似南宋的真希元（德秀），事業要近似北宋的范希文（仲淹），所以取了「二希」這個堂號。蔡世遠熟讀周敦頤，怎能不知道「三希」的典故，最後一個「希」都要上天了，誰敢用？「或者謂予不敢希天，予之意非若是也。」

　　這個僅四點八平方公尺的小小溫室，乾隆皇帝的安樂窩、理想國，收藏過晉以後歷代名家墨跡三百四十件、拓本四百九十五種，其中最受皇帝喜愛的當然還是右將軍王羲之的《快雪時晴帖》。自從乾隆十一年得了這件寶貝，每年下雪，乾隆必定要拿出來賞玩一番，寫個題跋，幾十年的時間，原本只有

二十八個字的帖子周圍竟然有題跋五十多處，作品也從十幾公分的手帖變成了五公尺長卷，更別提蓋在畫心的那些大大小小的紅印章了……

如今，這幅《快雪時晴帖》收藏在台北故宮博物院，《中秋帖》和《伯遠帖》已回歸北京故宮博物院。不知幾時，「三希」才能重聚。

第二要去的，是乾清宮。

乾清宮本就是故宮最重要的建築之一，內廷正殿，後三宮中的第一座，不僅是後宮權力鬥爭的中心，也是國家政治漩渦的中心。《石渠寶笈》中的大部分書畫都藏在乾清宮，就連《石渠寶笈》的一至九卷也曾放在這裡，或許乾隆也是為了方便自己在欣賞宮鬥之餘還能看看書畫，把玩個玉器什麼的換換腦子。

還有一座建築，世人去得不多，那就是重華宮。

乾隆還是和碩寶親王弘曆的時候，曾居住在這裡，雍正賜名「樂善堂」。乾隆登基之後，「堂」升為「宮」，取名重華，寓意太平盛世。

在上一本書《山山水水聊聊畫畫‧元明清卷》中，我以《鵲華秋色圖》為例，詳細講解了如何「欣賞」乾隆的收藏印，這些印章看似雜亂無章，其實有著嚴格的規制。這裡可以補充一點，乾隆將書畫分散在各處收藏，編撰《石渠寶笈》著錄時，規定作品藏在哪個殿，就得蓋哪個殿的章，「何者貯乾清宮，何者貯萬壽殿、大高殿等處，分別部居，無相奪倫，俾後人披籍而知其所在」，這種印章叫「殿座章」，比如重華宮就有「重華宮鑑藏寶」印章。《蘭亭集序》馮承素摹本上就有一方重華宮印章，以表示作品收藏在重華宮內，各位以後再看畫時可以注意找找這些殿座章。

所以，我們也不必再一味地嫌棄這些礙眼的乾隆紅印章，正因為有這樣大規模的集中保存，這些國寶才能在戰火中統一轉移，將損失降到最小。

國寶在，紫禁城在，我們走到哪兒都有家。

　　木質結構建築的天敵是火，紫禁城自明朝起發生過多次火災，有天災也有人禍。李自成被清軍趕出紫禁城，倉皇出逃之前，一把火燒得紫禁城僅有幾座宮殿倖存。

　　清朝統治時期，紫禁城也發生過幾次大火災。康熙年間，一間宮殿起火，大火順著風勢，差一點燒到太和殿。嘉慶年間更誇張，一個小太監用火不慎，用過的取暖炭復燃，居然把乾清宮都燒了，最可惜的是乾清宮中藏書盡燬，其中就包括一部《永樂大典》。最後一次也是最著名的一次，是一九二三年六月二十六日晚的建福宮大火。前面寫到，清宮皇家收藏到乾隆時期達到頂峰，每個宮都放了不少寶貝。作為毫無爭議的繼承人，嘉慶皇帝把這些寶貝集中放在建福宮庫房，幾百年間，很少打開。

　　紫禁城最後一個主人愛新覺羅・溥儀在自傳中寫道：「我十六歲那年（一九二二年），有一天由於好奇心的驅使，叫太監打開建福宮那邊一座庫房，庫房封條很厚，至少有幾十年沒有開過了。我看到滿屋都是堆到天花板的大箱子，箱皮上有嘉慶年的封條，裡面是什麼東西，誰也說不上來。我叫太監打開一個，原來全是手卷字畫和非常精巧的古玩玉器，後來弄清楚了，這是當年乾隆自己最喜愛的珍玩。乾隆去世之後，嘉慶下令把那些珍寶玩物全都封存，裝滿了建福宮一帶許多殿堂庫房，我所發現的不過是其中一庫。」

　　建福宮是紫禁城存放珍寶最多的地方，溥儀在紫禁城裡坐關門皇帝，外面革命已經好幾年，「名存實亡」都不能形容他那時的處境，也就少數遺老遺少和留在紫禁城裡沒去處的太監還認他。一個皇帝，寒酸得只剩下錢了。

　　同時，溥儀也在為性命擔憂。雖然革命黨在《優待清室條例》中規定「大清皇帝辭位後，其原有之私產由中華民國特別保護」，可誰知道鬧革命的軍閥哪天會不會一個不高興殺進來，搞個人財兩空？況且溥儀自己都不是保皇派，一個人被關在一座城裡十幾年，少年心氣，世界那麼大，為什麼不出去看看？

　　在師父莊士敦的鼓勵下，他想去英國讀書，像所有風流貴公子一樣，有錢有閒，周遊世界，學自己喜歡的東西。可他畢竟是個皇帝，並不想靠雙手實現夢想，於是老祖宗留下來的堆積如山的寶貝就派上了用場。這些寶貝對絕大多數人來說是天上難以觸摸的星星，永遠閃耀在中華民族頭頂，對溥儀來說卻只是盤纏，是實現飛出紫禁城夢想的兌換券。

　　從一九二二年開始，溥儀的探寶遊戲變成了盜寶行動。在《我們行動的證詞》中，他回憶道：「我們行動的第一步是籌備經費（指留學外國的費用）。方法是把宮裡最值錢的字畫和古籍，以我賞溥傑為名，運出宮外，存在天津英租界的房子裡。溥傑每天下學回家，必然帶走一個大包袱。這樣的盜運活動，幾乎一天不停地幹了半年多的時間，運出去的字畫古籍都是出類拔萃精中取精的珍品……因為那時正值內務府大臣和師傅們清點字畫，我就從他們選出的最上品中挑最好的拿。我記得有王羲之、王獻之父子的墨跡《曹娥碑》、《二謝帖》，有鐘繇、僧懷素、歐陽詢、宋高宗、米芾、趙孟頫、董其昌等人的真跡，有司馬光的《資治通鑑》原稿，唐王維的人物，宋馬遠、夏圭及馬麟等人畫的《長江萬里圖》，張擇端《清明上河圖》，還有閻立本、宋徽宗的作品；古版書籍方面，乾清宮西昭仁殿的全部宋版、明版書的珍本，都被我們盜運來了，運出去的總數大約有一千多件手卷字畫、二百多種掛軸和冊頁、二百種上下的宋版書。」

　　相比起來，像乾隆那樣把東西都藏在小房間沒事拿出來「破壞」一下的行為，都顯得沒那麼煩人了。宮裡的遺老遺少老太妃老太監，眼見著小皇帝每天倒騰東西，自己也趕緊行動了起來。三希堂的《伯遠帖》和《中秋帖》隨他們流落宮外。君臣各忙各的，每個人都心照不宣，紫禁城漸漸被掏空了。

　　建福宮體量太大，溥儀打算放在最後搬。可等他開始準備食材的時候，太監們早都做好了飯，留給他的只是些殘羹冷炙。一九二三年六月二十六日晚，建福宮的清點剛剛開始，便發生了火災，整個宮殿化為灰燼。溥儀回憶道：「究竟在這一把火裡燒掉了多少東西，至今還是一個謎。」內務府後來發表的一部分糊塗帳裡說，這把火總共燒燬了金佛二千六百六十五尊、字畫一千一百五十七件、古玩三百三十五件、古畫幾萬冊。事實是不是這樣，「只有天曉得」。

　　此後，溥儀遣散了滯留在紫禁城的太監，而自己也在一九二四年被馮玉祥趕了出去，這座紫禁城改名成了故宮博物院，對外開放。多年後溥儀想進故宮，還被要不要買門票這件事困擾了一番。他倒不曾當自己還是皇帝，只是把這裡當作自己的家、故園。

　　我們今天還能在故宮看到「墨皇」《平復帖》、中國現存第一幅山水畫《遊春圖》、詩仙李白的《上陽臺帖》，要時時刻刻感謝一位老先生，把他的名字銘記於心，他就是張伯駒，是他捐贈了「半個故宮」。

　　張伯駒出身清末大家族，是袁世凱的表侄，與袁克文、張學良、溥侗並稱「民國四公子」，一來指他們皆出身名門、家世顯赫，二來是指他們個個風流倜儻、才華出眾，為世人仰慕。

　　張伯駒愛的不是名車美女，而是京劇、書畫。他曾擔任民國時期故宮博物院的委員，負責收購清宮流散書畫國寶的審定工作。當時的中國亂是一方面，更重要的是窮。流散到琉璃廠的書畫，都是幾方競價，日本人、歐美人跟著趁火打劫，有些無良商人見財眼開，哪顧得上什麼民族大義。在「遊春圖」和「平復帖」兩章中，我已詳細講述了張伯駒先生如何散盡家財歷盡千難萬險護住這兩件國寶的故事，這裡不再贅述。之所以在這裡又重提張先生，是因為本書寫到的國寶，許多都是先生舊藏，飲水思源，如果沒有先生，我們想看國寶，恐怕要跨越重洋。

　　故宮六百年，承蒙先生看顧。

有故事的中國美術欣賞課

看懂國寶，有方法，腦補歷史、入門經典的快速鍵

作　　者　馬菁菁
封面設計　白日設計
內頁構成　詹淑娟
文字編輯　鄭麗卿
執行編輯　劉鈞倫
行銷企劃　王綬晨、邱紹溢、蔡佳妘
總編輯　　葛雅茜
發行人　　蘇拾平

出　　版　原點出版 Uni-Books
　　　　　Facebook: Uni-Books 原點出版
　　　　　Email: uni-books@andbooks.com.tw
　　　　　105401 台北市松山區復興北路333號11樓之4
　　　　　電話：（02）2718-2001　傳真：（02）2719-1308

發　　行　大雁文化事業股份有限公司
　　　　　105401 台北市松山區復興北路333號11樓之4
　　　　　24小時傳真服務（02）2718-1258
　　　　　讀者服務信箱Email: andbooks@andbooks.com.tw
　　　　　劃撥帳號：19983379
　　　　　戶名：大雁文化事業股份有限公司

初版 1 刷　2022年1月　　初版 2 刷　2022年12月
定　　價　550元

ISBN 978-626-7084-01-4 (平裝)
ISBN 978-626-7084-02-1 (EPUB)

國家圖書館出版品預行編目(CIP)資料

有故事的中國美術欣賞課/ 馬菁菁著. --
初版. -- 臺北市：原點出版：大雁文化
事業股份有限公司發行, 2022.01
352面；17×23公分
ISBN 978-626-7084-01-4(平裝)

1.書畫 2.藝術欣賞

941.4　　　　　　　　　　110018885

原著作名：《國寶來了》
作者：馬菁菁
本書由北京磨鐵文化集團股份有限公司
授權大雁文化事業股份有限公司•原點出版
限在港澳台及新馬地區發行
非經書面同意，不得以任何形式任意複製、轉載

圖書許可發行核准字號：文化部部版臺陸字第110265號
出版說明：本書係由簡體版圖書《國寶來了》以正體字在臺灣重製發行，期能藉引進華文好書以饗台灣
讀者。